낯선 골목길을 걷는 디자이너

낯선 골목길을 걷는 디자이너

정재완

안그라픽스

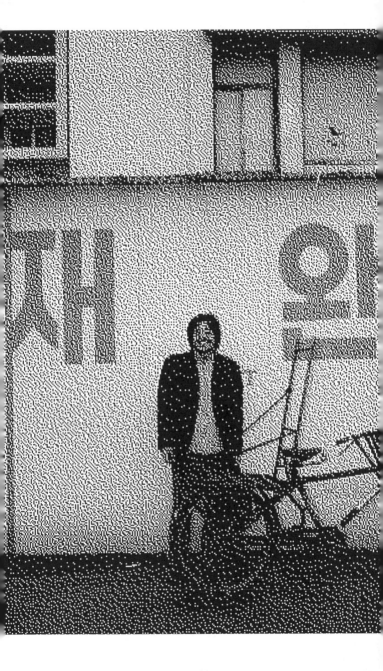

작업을 하다가 생각이 막히거나 잘 진행되지 않을 때 어떻게 하냐는 질문을 받은 적이 있다. 그때 나는 '걷는다'고 대답했다. 걷는 것은 단순히 어느 곳으로 이동하기 위한 기능만 있는 것은 아니다. 걷기는 머리와 몸을 느슨하게 풀어주는 동시에 감각을 열어준다. 걸으면서 무의식적으로 소리를 듣거나 냄새를 맡는 일, 예상치 못한 장면을 보는 눈의 감각 경험은 제아무리 훌륭한 책이나 음악, 요리라고 해도 대체 불가능한 것이다.

중학교 때 휴일 아침부터 저녁까지 종일 걸었던 기억이 난다. 그날은 제법 추운 겨울이었다. 뭔가 답답했던 나는 무조건 집을 나가서 목적지라고는 없이 아마 여덟 시간쯤 걸었을 것이다(이제야 돌아보니 혹시 당일치기 가출 아니었을까). 그때 내가 무엇을 봤고 어떤 생각을 했는지 모르겠지만, 매서운 전주천변 바람에 귀와 코가 얼어붙었던 기억이 난다. 그렇게 몸에 각인된 감각은 지금까지 생생하다. 대학을 졸업하고 낙서나 간판, 표지판 같은 '거리 글자'를 수집하고 다녔던 것도, 그런 글자의 이미지를 해체하고 재조합해서 〈글자 풍경〉이라는 작품을 만든 것도, 거리 글자를 논문 소재로 삼은 것도 결국 걸어 다니던 오랜 버릇 때문에 시작된 것이리라. 지금도 연구실을 나가서 캠퍼스 숲을 걷거나 작업실을 벗어나 대구 원도심을 한 바퀴 걷는 것은 일상의 작은 사치다. 이때는 차를

타고 이동할 때 만나지 못하는 이미지와 텍스트를 발견한다.
이런 즉흥과 무의식의 경험이 차곡차곡 내 몸과 마음에
쌓여가는 것이다. 디자인은 바로 거기에서 시작된다.

　　내가 장소를 이해하는 방식은 걷는 것이다. 구체적으로는
걸으면서 만나는 글자들을 보는 것이다. 큰길만 빠르게
지나가는 자동차로는 장소를 온전히 이해할 수 없다. 오래되고
구불구불한 골목길에 비하면, 곧고 크게 닦인 길은 소리도
냄새도 폭력적이다. 그래서 나는 걷기 좋은 도시를 좋아한다.
국내든 해외든 어느 도시나 오래된 원도심은 걷기 좋다.
골목길은 오랜 시간 동안 사람들이 걸었다. 만들어진 길을 걸은
것이 아니라, 사람이 걸어서 만들어진 것이다. 그런 골목길은
즉흥적일 수 없다. 골목길은 사람과 세월의 감각이 고스란히
반영된다. 언젠가 작업실 앞 골목길에 대해 건축가가 설명을
해줬는데, 먼 옛날 이곳이 논밭이었을 때도 사람들이 다니던
길이라고 했다. 과거와 현재가 교차하는 현장이라는 생각이
들어서 무척 놀라웠다. 골목길의 구부정한 모양이 흥미롭다.
골목길과 골목길이 교차하는 아주 작은 광장(이랄 것도 없는)도
인상적이다. 도시 안쪽에 감춰진 골목길에는 낙서 같은 사적인
글자나 '개 조심' '주차 금지' '소변 금지' 같은 비공식적 글자,
즉 이야기가 있다. 이처럼 골목길에 쌓아둔 이야기의 층을
발견하는 것이 '내가 도시를 아끼는 방법'이다.

　　내가 쓴 글은 골목길을 떠올리게 한다. 공식적이고 굵직한
발언이라기보다는 비공식적이고 사적인 웅얼거림이다.
모두에게 의미 있는 글이라고 말하기는 어렵다. 여기저기
끊임없이 기웃거리며 글을 썼던 그때의 감정을 솔직하게

따랐다. 가끔 샛길로 빠지기도 하고 방향을 상실하기도 했다. 알 수 없는 어딘가에 놓인 허름한 '무엇'을 보면서 상념에 빠지기도 했다. 대도시에서 살면서도 애써 골목길을 찾아가 걷는 마음으로 글을 썼다. 도시를 아끼고 골목길을 걷기 좋아하는 누군가와 나의 골목길에서 마주친다면 반갑게 인사를 나눌 수 있지 않을까 상상한다.

2009년에 대구에 내려온 이후 주변에 활동하는 시인, 건축가, 사진가, 문화 인류학자, 도시 사회학자 등을 만나고 이야기하면서 도시의 속을 살필 수 있었다. 골목길을 다니면서 알게 된 건, 도시는 추상적인 구호로 존재하지 않는다는 점이었다. '보수의 심장' '대프리카' '고담 대구'보다는 도시의 바닥에 새겨진 돌멩이의 흔적을 보면서, 벽에 걸린 크고 작은 글자들을 보면서 온몸의 감각으로 도시를 직접 목격했다.

이 책에 쓴 글은 2020년 3월부터 2023년 6월까지 지난 3년여 동안 월간《대구문화》와 일간지《영남일보》에 연재한 글이다. 각각 '현상과 시선' '정재완의 디자인 생각'이라는 꼭지 제목이 달렸다.《대구문화》는 1985년 창간한 문화 예술 잡지로 대구의 미술, 음악, 연극, 사진 등 문화 예술 전반의 소식과 리뷰를 다룬다. 지역 도시에 와보니 디자인은 지역 문화와 더욱 밀접하게 연결되어 있음을 느낀다. 그런데 정작 문화 예술 현장에서 디자인이 다뤄지지 않는 것은 의외였다. 아마도 사람들은 디자인이 문화보다는 산업의 영역에 놓여 있다고 생각하는 것 같다. 언젠가 편집장에게 문화 예술 잡지에 어째서 '디자인' 내용이 없는지를 여쭸다. 그런 내 질문에 화답하듯, 편집장은 얼마 후 나에게 지면을

내어주었다. 디자이너가 포착한 대구의 문화 현상에 관한
글을 써달라고 했다. 연재하는 중에 마침 지역 언론사
《영남일보》에서도 원고 청탁이 들어왔다. 기자는 사월의눈에서
출간한 『아파트 글자』(2016) 책을 흥미롭게 봤다면서 도시와
디자인에 대한 생각을 써달라고 했다. 신문 지면 하나를 통으로
채우는 글쓰기가 적지 않게 부담이 되었지만 물러서고 싶지
않았다. 머릿속 생각은 휘발성이 짙어서 금세 사라지는데,
지면에 써둔 글은 생각을 붙잡아 두기에 유효했다. 심지어는
지면에 등장하고 싶어서 만들어지고 정리되는 생각도 있다.
짧은 기간 두 매체에 연재하면서 글을 쓴다는 행위가 얼마나
소중한 일인지 새삼 느꼈다. 이번에 단행본을 만들면서 몇몇
오류를 바로잡는 것 말고, 처음 쓴 글을 가급적 고치지 않았다.
솔직히 말하면 고쳐도 별반 달라질 것이 없다. 글을 썼던
당시의 생동감을 유지하고 싶었다. 어떤 문제를 제기하면서
답을 내고 싶은 순간이 없지 않았지만, 답을 내는 것은
불가능했다. 독자께서는 대구에서 살아가는 디자이너가 보고
생각한 것들이 무엇인지를 헤아려주시길 바란다.

　　디자인이든 글쓰기든 마감이 없으면 창작도 없다.
몇 월 며칠까지 몇천 자의 원고를 보내달라는 편집자의
이메일과 문자를 수차례 받으면서 글은 겨우 마무리된다.
시간이 더 주어졌더라면 더 괜찮은 글을 썼겠지 하는 핑계를
대며 마감 직후 불안한 안도의 한숨을 쉰다. 이 책의 서문을
써달라는 출판사의 요청도 해를 가뿐히 넘겼다. 유독 마감
앞에서만 시간을 끈다. 마감이라는 단어는 한자어가 아니다.
'막다'라는 동사의 어근 '막-'에 접미사 '-암'을 붙인 것이라고

한다. 이제 그만하도록 막아서 끝낸다는 의미리라. 그러니 대개
편집자는 그만하도록 '막'는 사람이다. 편집자는 언제 어떻게
막을 것인지를 판단하는 숙련된 전문가다. 마감은 무언가가
내 손을 떠나는 마지막 순간이면서 또한 무언가가 만들어지는
첫 순간이기도 하다. 그 무게감 때문일까. 좀 더 숙고해서
내보내고 싶은 마음이었던 걸까. 언제나 마감을 미루면서
마감의 마감까지 버티곤 한다. 더 이상 버틸 수 없을 때,
그 상태로 마감한다. 아쉬움과 부끄러움을 안고서 마감한다.
이번에도 여지없다.

2024년 4월
정재완

차례

대구(들)

대프리카, 보수의 심장, 명품 소비, 북성로, 적산 시설, 근대 골목, 한국전쟁, 수성못, 김광석 거리, 커피, 섬유산업, 막창, 떡볶이, 치킨, 사과, 도시철도 3호선 모노레일, 대백, 동성로……. 나열한 단어는 내가 10여 년간 대구에 살면서 대구 안팎 사람들과 주고받은 이야기에 등장한 것들이다. 거대한 도시 전체를 단어나 문장 하나로 수렴하기는 불가능하다. 하지만 누구에게나 강력하게 다가오는 도시의 이미지란 존재한다. 웹 공간을 배회하며 우연히 찾은 몇 장의 사진을 출력했다. 복사기 앞에 서서 수십 번을 축소하고 확대하는 동안 사진의 질감과 형태는 제법 흥미로워졌다. 이런 행위에 무슨 의미가 있을까. 어쩌면 도시도 축소·확대, 복제를 반복하며 고유한 장소성을 만들어나가는 것이 아닐까. 오리와 사과, 간판을 보면서 수성못, 능금시장, 북성로라는 장소를 떠올려 본다.

오리, 독립 영화

오리는 전국 유원지에서 흔하게 발견되는 동물(?)이다. 오리배가 내게 좀 더 특별하게 다가온 까닭은 유지영 감독이 연출한 영화 〈수성못〉 때문이다. 주인공은 수성못 오리배 매표소에서 아르바이트를 하며 '인서울' 대학으로 편입하기 위해 공부하는 대학생이다. 유유히 떠다니지만 결국 저수지를 떠나지 못하는 오리배를 보며 제 처지를 비관한다.

15

지역 도시에서 살아가는 청년들의 삶을 은유하는 수성못과
오리배는 영화를 보는 내내 착잡함을 부르는 소재다.

이 밖에도 대구를 기반으로 활동하는 감독들의 예리한
시선이 돋보이는 독립 영화는 많다. 최창환 감독의 〈내가 사는
세상〉(2018), 감정원 감독의 〈희수〉(2021)는 청년들의 노동 문제를
다룬 수작이다. 남가원 감독의 〈이립잔치〉(2022), 유소영 감독의
〈꽝〉(2022), 박재현 감독의 〈나랑 아니면〉(2022)은 가족의 의미를
돌아보게 만드는 영화다. 학교 폭력을 사실적으로 묘사한
김상범 감독의 〈네버마인드〉(2022), 전쟁과 명예로움을 다룬
박찬우 감독의 〈국가 유공자〉(2021), 스스로를 영화인으로 부르지
못했던 경험에서 시작된 김선빈 감독의 〈E:/말똥가리/사용불가
좌석이라도 앉고 싶…〉(2021), 농촌 개발 사업의 명암을 포착한
장병기 감독의 〈미스터장〉(2021) 등은 시대의 아픈 곳을 날카롭게
찌른다.

독립 영화는 선명하고 뾰족하게 꾸준히 목소리를 낸다.
창작자는 잠수함을 타고 바닷속으로 가라앉는 토끼처럼,
우주선을 타고 달로 날아갔던 개 '라이카'처럼 우리에게서
가장 먼 곳이자 궁극에 우리가 도달하려는 목적지로 가장
먼저 위태롭게 향하는 존재다. 문득 오리배 사진을 반복해서
복사하며 이 도시의 청년 창작자 문제를 생각했다고 하니 너무
억지스러운 건 아닌지.

사과, 도시화
사과는 내가 가장 좋아하는 과일이다. 매일 아침 한 개씩
꼬박꼬박 먹는다. 아오리, 부사, 홍옥, 감홍…… 모든 품종이

16

나름의 특징 있는 맛을 지니며 1년 내내 마트 과일 코너에서 쉽게 살 수 있는 과일이다. 가을 수확 철에 먹는 햇사과가 단연 일품이지만, 언제 먹어도 훌륭하다.

대구는 사과의 고장이었다. 일본인 미와 조테츠三輪如鐵는 『조선 대구일반』(1910)이라는 책에 '사과를 심는 일본인이 늘어나 지금은 대표적 산물이 되었다'고 썼다. 그는 대구의 건조한 기후가 사과 재배에 유리하다고 생각해 사과나무를 직접 재배하기 시작했다. 사과가 대구의 대표적 특산물로 육성되면서 1960–1970대에는 대구의 각종 도상에서 사과가 등장했다. 대구에 미인이 많은 이유가 사과 때문이라는 말도 있다. 사과 하면 대구, 대구 하면 사과였다. 그런데 이제 대구 사과는 찾아보기 힘들다. 대구역 앞에서 좌판을 깔고 사과를 파는 기록사진으로나마 과거 대구 사과의 명성을 알 수 있다. 사과 재배지는 청송, 문경, 충주 등 좀 더 북쪽으로 올라간 지 오래다. 평균 기온의 변화도 있겠지만, 21세기를 앞두고 대도시가 택한 발전 계획에 농업은 고려되지 못했던 것 같다. 과수원이 있던 밭은 도로와 건물이 들어서며 도시화되었다.

1985년 12월 《대구문화》 창간호에 실린 동아쇼핑센터 지면 광고가 인상적이다. 건물은 우주 한복판에 우뚝 자리 잡고 있다. 저 멀리 푸른 지구가 둥실 떠 있다. 당시로서는 미래지향적 장면이었을 것이다. 1957년 러시아가 스푸트니크 1호를 발사했고, 미국도 익스플로러 1호를 발사했다. 소련은 1961년에 최초의 우주비행사 유리 가가린을 태운 보스토크 1호를 발사했고, 1969년에는 미국의 닐 암스트롱이 달에 착륙했다. 내 유년 시절인 1980년대에는 우주 배경의

만화영화도 인기가 많았다. 그것이 유토피아든 디스토피아든 미지의 세계는 호기심과 탐구의 대상이었다. 광고 문구는 '2000년대 도시 생활에 대응하는 동아문화센터'다. 지칠 줄 모르고 팽창했던 시절의 꿈이 느껴진다. 사과를 보던 눈은 이제 우주의 행성을 바라보고자 했다.

간판, 북성로

북성로는 115년여 대구의 근대 역사를 품고 있다. 1907년에 대구읍성을 해체하고 신작로가 만들어진 이후 일제강점기와 한국전쟁, 1970-1980년대 경제 성장기를 거치면서 장소는 변모해 왔다. 2000년대에 들어서면서 유휴 건물이 늘어났고 도시 재생이라는 화두 속에서 미술관, 카페, 작업실 등이 생기기 시작했다. 현재 짓는 재개발 아파트가 완공되면 그 모습은 상당히 변할 것이다. 이미 공중으로 치솟은 콘크리트 덩어리는 그동안 수평적 시간을 담았던 이곳에 수직적 시간의 위용을 드러내고 있다. 북성로에서 수집한 '삼성베어링' 간판은 43년 된 것이다. 설길수 사장님은 1965년부터 북성로에서 점원 생활을 하며 일을 배우다가 1975년에 자신의 가게를 열었다. 어느덧 낡아버린 간판은 장소의 쇠락을 설명해 준다. 가게는 2021년에 폐업했다.

'도면만 있으면 탱크도 만든다'는 북성로 기술 장인의 자부심은, 그동안 하드웨어 중심이었던 산업 발전의 역할이 이제 막바지에 이르렀음을 웅변하는 듯하다. 이제 북성로도 새 옷으로 갈아입는 준비를 하는 것 같다. 기술은 이제 음악, 연극, 춤 등 문화 콘텐츠와 연합하며 지속 가능성을 모색하는

중이다. 장소는 고정되지 않고 액체가 되어 흐른다. 북성로는
언제나 그랬듯이 유동적으로 현재를 살아가는 중이다.

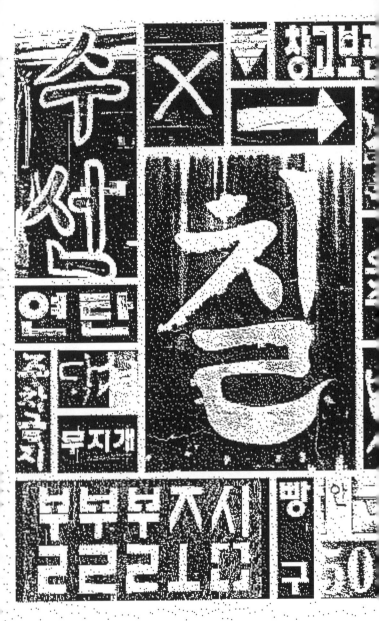

글자를 오래 간직하려는 마음

　이름과 글자를 물려받는다는 것은 근사한 일이다.
서문시장에서 만난 '달성양곡매매업소' 간판은 두 개다.
하나는 사람들이 다니는 길가에, 또 하나는 가게 안쪽에 붙어
있다. 사장님은 새 간판을 매달면서도 원래 있던 것을 버리지
않았다. 어머니가 오랫동안 사용하던 간판이기 때문이라고
한다. 더는 기능하지 않는 간판이지만, 함부로 대하지 못하는
것은 돌아가신 어머니를 향한 아련함 때문이리라. 한편
칠성시장에서 만난 지물상 사장님의 취미는 버려지는 담배
포장지와 비닐 조각으로 글자를 만드는 것이었다. 비닐,
봉지, 김장독 등 글자들을 수없이 만들어서 가게 여기저기에
매달거나 붙여두었다. 작품 활동에 매진하는 한 명의 작가를
보는 것 같았다.
　글자에 정성을 담는 일은 그것과 종일 함께 사는
사람들에게 가능한 일이다. 출판사 사무실에서 글자와
씨름하는 북 디자이너나 시장 한복판에서 글자를 마주하는
상인은 각자의 삶 속에서 글자에 진심이다. 그렇게 자기 일을
하는 사람들은 글자의 뜻과 형태를 함부로 대하지 않는다.
　거리 글자는 그저 의사소통을 위한 발음기호에 그치는
것이 아니다. 거리의 간판 글자에는 삶이 담겨 있다. 마치
신체에 문신을 새기듯 영원하리라 믿기도 한다. 시간이
지날수록 사람도 삶도, 글자도 늙어간다. 무엇이 운명을 먼저

마치게 될지는 몰라도 글자는 누군가의 또 하나의 이름이자 얼굴이 된다. 간판 글자는 오랫동안, 어쩌면 평생, 그것을 만든 사람보다 더 오랫동안 그 자리에 붙어서 제 할 일을 해야 하기에 내용도 형식도 신중하게 만들어지는 것이다. 아름다움에 대한 저마다의 차이야 있겠지만, 간판을 만드는 사람의 태도는 진지할 수밖에 없다.

언젠가 건물과 글자가 하나였던 장면을 보았다. 북성로 '대안별관' 건물이었는데, 외벽을 마감한 타일 조각으로 건물 이름을 새겨놓은 것이다. 건물의 운명이 이름과 글자와 함께 끝까지 가겠다는 것으로 보여서 뭉클했다. 물론 지금은 건물을 다른 용도로 사용하고 흰색 페인트로 외벽을 칠해서 글자는 잘 보이지 않는다. 시간이 흐르고 장소의 역할도 달라졌지만, 벽에 박힌 이름은 결코 지울 수 없었다. 건물의 외벽에서 평생을 살아가는 거리 글자가 있다면, 잠시 역할을 하고 곧바로 떼어지는 거리 글자도 있다. 현수막은 사라지기 위한 거리 글자다. 간판으로 달기 애매한 내용을 알리기 위해 즉흥적으로 만든다. 내가 좋아하는 책에 비유하자면 표지를 감싸는 띠지인 셈이다. 현수막에 쓰이는 글자는 쓸모없다기보다는 자극적이고 '직접적'이다. 현수막이 많이 나부끼는 곳은 대개 안정감이 부족한 장소다. 자리를 잘 잡은 동네일수록 현수막이 붙을 일이 적다. 유동 인구가 많은 상권에 내걸린 임대 현수막, 이전 안내 현수막, 재개발과 재건축을 앞둔 마을에 붙어 있는 경축 현수막, 철거 현수막 등은 갑작스레 나타났다가 이내 사라진다.

오랫동안 머물 필요가 없는 글자를 다루기에 천에 인쇄한 글자는 경제적이다. 잠시 펄럭이며 강렬한 존재감을

보여주다가도 어느 한쪽 끈을 가위로 자르기라도 하면 맥을 못 추는 모양새가 딱하다. 쉽고 저렴하게 만들고 버릴 수 있는 경제성 덕분인지 선거 기간만 되면 현수막으로 요란하다. 선거철 도시는 빌딩 숲, 자동차 숲, 그리고 현수막 숲이 된다.

지난 선거 기간 동안 거리에 펄럭이는 수많은 현수막을 보며 우리는 무엇을 느꼈을까. 혼란스럽고, 산만하고, 돈 아깝고, 위험하다고 생각했을 것이다. 그리고 파국의 시대에 일회용 현수막을 자랑스럽게 내거는 후보들의 생태 감수성이 무척 떨어진다고 생각했을 것이다. 시끄럽고 불편하고 쓰레기를 잔뜩 만들어내는 선거운동은 누가 허락한 것일까. 정치인이 공약을 만들고 홍보하는 일이야 환영할 만한 일이지만, 그것이 현수막이라는 일회성 장치에 인쇄되어 보이는 풍경은 유감이다. 지킬지, 못 지킬지, 안 지킬지 알 수 없는 공약을 커다란 바위에 정성스럽게 새길 일은 없겠지만, 현수막에 남발하는 것을 보면 공약 자체도 일회성처럼 느껴진다. 선거가 끝나면 현수막 공약은 가위로 자르고 도르르 말아 트럭 짐칸에 실어 쓰레기장으로 보낸다. 가끔 눈썰미 좋은 디자이너들은 천을 자르고 꿰매 에코백을 만들지 몰라도 거기에 공약이 잘 보인다면 에코백은 실패작일 것이다.

일회용 현수막에 빨리 쓰고 빨리 버리는 글자는 어느 누구의 것도 아니다. 현수막을 줄이는 것이 환경을 생각하고 도시의 시각 공해를 줄이고 안전한 보행 환경을 만드는 일이라는 것은 상식이다. 여기에 더해 내가 하고 싶은 말은 글자를 함부로 대하지 말라는 것이다. 현수막 공약 앞에서는 유권자도 시민도 일회용에 지나지 않는다. 글자를 오래

간직하려는 마음이 아쉽다. 공약은 현수막에서 펄럭일 게
아니라, 쉽게 사라지지 않을 어딘가에 깊이 각인되어야 한다.
쉽게 쓰고 쉽게 버리는 정치인의 현수막 공약이 쓰레기와
다를 게 무엇일까.

간판을 보며 우리 삶을 반성하다

식당 이름이 적혀 있는 간판은 어떤 음식을 파는지, 어느 지역의 음식인지 등 정보를 주기도 하고, 때로는 요리사나 사장님의 개인 취향을 반영하기도 한다. 한식, 중식, 일식, 양식 등 판매하는 음식에 따라 간판 분위기가 다르지만, 대개는 거리 행인들의 눈길을 사로잡기 위해 다소 과장해서 연출하는 것이 일반적이다.

10년 전쯤 해외 디자인 잡지에 재미있는 기사가 하나 실렸다. 한국의 음식점 간판에 호기심을 가진 서양의 디자이너가 기고한 사진과 짤막한 글로, 대략 버내큘러 디자인vernacular design[1]에 관한 것이었다. 그가 찍은 사진은 양념치킨 가게 간판에는 닭 캐릭터가 닭고기를 포크로 찍으며 웃고, 삼겹살 가게 간판에는 돼지 캐릭터가 엄지를 치켜올리며 입맛을 다시는 장면들이었다. 우리에게는 지극히 익숙하고 일상적인 것인데, 모아놓고 다시 보니 어딘가 기괴한 면이 있었다. 당시 나는 서양 디자이너의 관점을 문화 차이로 일어나는 에피소드 정도로만 여기며 웃어넘겼다.

얼마 전에는 가능한 한 육식을 줄이고 채식을 하자는 아내의 제안이 있었다. 평소 채식에 대한 거부감이 없는 터라 문제 될 것 없다고 생각하면서도 돈가스만은 허용해 달라고 부탁했다. 돈가스와 생맥주의 유혹은 너무 강력했으니까. 아내는 내게 카카오톡으로 사진 몇 장을 보냈다. 돼지가

26

길러지는 농장 사진이었다. 처참했다. 돼지는 몸 하나 그대로
들어가는 사육장 안에서 먹고 자며 몸집을 키우고 있었다. 평생
한 번 외출하며 햇빛을 보는데, 그날은 도살장에 가는 날이란다.
영리한 돼지가 자신의 삶을 비관하고 자해하는 것을 막기 위해
태어나자마자 이빨을 뽑는 짓까지 한다. 사람의 식문화라는
것이 과연 무엇인가 싶었다.

　채식을 결심한 후 집에서 먹는 것은 문제가 없다. 그런데
밖에서 점심을 먹을 때 선택할 수 있는 식당이며 메뉴가
극히 제한적인 것이 불편했다. 고기가 빠진 메뉴는 찾아보기
힘들었고, 함께 식사하는 동료에게 입맛 까다로운 사람으로
보이는 것도 부담이었다. 초등학생 아이의 급식 식단표를 보니,
굽거나 튀기거나 끓이거나 조리거나 고기는 하루도 빠지지
않았다. 개인의 의지만으로 채식을 실천하기란 쉽지 않다.

　그러다 한번은 서울에서 열린 아시아 디자인 회의에
참석했다. 회의를 준비하는 실무진은 회의 자료를 번역하고
챙기느라 바쁜 와중에 미리 점심 메뉴를 주문받는 수고까지
감당했다. 들어보니 채식주의자를 위한 식단을 배려하기
위한 것이었다. 이 정도 섬세한 행사 준비라면 모든 게 완벽할
것이라는 믿음도 생겼다. 그 경험은 내가 누군가와 식사해야
할 때, 그리고 좋은 식당을 추천해야 할 때 깨우침을 준
'사건'이었다.

　다시 간판으로 돌아와 보자. 광고 디자인은 대량으로
만들어진 제품을 팔기 위해 생겨났다. 제품의 필요성을
대중들에게 쉽고 재미있게 알리기 위해 때에 따라서는
자극적이고 논쟁적인 이슈를 일부러 건드리는 전략도

수반한다. 아무튼 생산한 것을 최대한 빨리 많이 소비하도록 해야 하는 일인 만큼, 제품에 표기되는 이름, 글자 형태, 사진이나 그림의 이미지 등은 상식적인 현실을 왜곡할수록 장점이 되기도 한다.

이런 방법은 가게의 간판에도 그대로 적용된다. 친절하다 못해 소란스러울 정도로 형형색색의 큰 글자들이 건물을 도배한 모습은 우리에게 익숙하다. 급기야 자기가 자기 몸을 먹는 해괴망측한 그림도 등장하는 것이다. 닭이 닭고기를 보고 웃거나 돼지가 돼지고기를 보고 입맛을 다시는 간판은 인간의 지나친 욕심 때문에 생긴 비극에 가까운 것 아닐까. 이쯤 되면 닭고기를 보고 눈물을 흘리는 닭 캐릭터나 돼지고기를 보고 경악을 금치 못하는 돼지 캐릭터도 나올 만하다. 그런 간판이 생긴다면 소셜 미디어를 통해 전국적으로 단숨에 화제가 될 것이다. 그러나 가게가 유명해지는 것보다 고민해야 할 것은 동물의 슬픈 눈물에 우리가 어떤 반응을 보여야 한다는 점이다.

간판을 보며 비극까지 치닫는 우리 삶의 모습을 반성하자고 한다면 지나친 비약이 아닐까 싶지만, 이런 제안은 어떨까. 대구시 대표 축제인 '치맥 페스티벌'에 대해 건강한 토론을 해보자는 것이다. 치킨은 너무나 맛있고, 개인의 음식 취향에 따라 밤낮으로 얼마든지 즐길 수 있는 행복한 음식이다. 하지만 한 도시가 팔을 걷어붙이고 나서서 엄청난 양의 닭을 순식간에 소비하는 게 지나치게 폭력적인 건 아닌지, 사육장과 도축장의 공장식 메커니즘이 인류의 건강한 미래를 위협하고 있지는 않은지 말이다.

시간이 흐를수록 기후 문제, 환경 문제, 도시 문제 등은

더 이상 장소 특정적이라기보다는 현대의 보편적 테두리 안에서 비슷한 방식으로 공유되어 간다. 중국 대륙의 산업화와 한반도의 미세먼지 사이의 관계나 후쿠시마제1원자력발전소 사고가 태평양의 바다 생물 생태계에 미치는 영향 등을 보면 하나의 문제라도 당장 우리의 일상적 삶의 질에 큰 영향을 미친다. 코로나19 감염병의 확산만 하더라도 얼마나 많은 사람끼리, 도시끼리, 국가끼리 수없이 오가며 접촉하는지를 단적으로 보여주었다. 내가 건강하기 위해서는 나의 주변이 건강해야 함을 이번 코로나19 바이러스 감염 사태를 통해 개인과 도시, 국가가 깨닫고 있다.

아파트와 글자 도시에 대하여

"호기 있게 진주아파트라고 말할 수 있었다. 여자들이 좋아하는 보석 이름을 연상하면 됐기 때문이다. 차에서 내려 동호수를 알아보기 위해 수첩을 꺼내보니 웬걸 진주아파트가 아니라 수정아파트였다. 나는 미아처럼 갈팡질팡, 거기가 거기 같은 아파트의 숲을 묻고 물어 헤맨 끝에 간신히 수정아파트를 찾았다. 두 아파트 사이는 상당히 멀었다."[2]

우리에게 아파트는 무엇인가. 아파트는 안전과 보안, 유지 보수 관리, 학군, 주차, 편의 시설 등의 문제를 한꺼번에 해결하는 획기적인 주거 단지다. 20-30층쯤 되는 높은 아파트에서 내려다보는 도시는 비현실적이며 환상적이다. 채광을 위해 남쪽으로 창을 내고 가까이 혹은 멀리 있는 산과 강을 거실로 끌고 들어온다. 정원, 보행로, 놀이터는 물론이고 풍경을 사유화하려는 욕망이 가득한 곳이다. 전망이 곧 가치로 환산되기 때문이다. 동일한 평수와 구조를 가진 거실에는 정해진 위치에 텔레비전이 걸려 있다. 세계의 지진과 태풍 피해 속보를 실시간으로 '감상'하며 자신의 신축 아파트가 주는 안락함에 마음을 놓는다. 안타깝게도 안전하고 편리한 아파트는 좁은 골목길과 단독주택이 있는 마을의 삶을 위험하고 불편한 것으로 만들어버렸다. 오래된 동네에서 재개발 아파트 단지를 기대하는 삶의 풍경은 제법 삭막하다.

학자들에게 한국의 아파트는 연구 대상이다. 프랑스

지리학자 발레리 줄레조Valerie Gelezeau는 한국 아파트단지의
거대함에 충격을 받고 이런 시스템을 향한 의문을 자기 박사
논문 주제로 삼았다. 연구 결과는 프랑스에서 책으로 출간된
이후 한국에서도 『아파트 공화국』(후마니타스, 2007)이라는 제목으로
출간되었다. 디자인 연구자 박해천은 '아파트는 한국의 시각
문화를 어떻게 변모시켰는가'라는 질문을 던지며 책 『콘크리트
유토피아』(자음과모음, 2011)를 썼다. 건축가 정기용은 책 『사람,
건축, 도시』(현실문화, 2008)에서 사용가치보다 교환가치를 우선하는
이기적 욕망의 산물인 아파트를 가리켜 잠시 머무는 '대합실'에
비유했다. 시간의 흔적을 지우고 공동체를 파괴하며 욕망의
탑을 쌓아 올린 아파트가 공동체를 구현하는 이유는 집값
때문이라는 쓴소리도 적었다.

　　사진가 최중원·진효숙·신경섭, 화가 정재호 등 많은
작가도 아파트를 작업 소재로 다룬다. 거대한 콘크리트가
만들어내는 집합의 이미지나 모듈에 맞춰 반복 나열되는
시각적 패턴 등이 담긴 스펙터클한 아파트 풍경은
익숙하면서도 늘 낯설다. 작가 강홍구는 책 『시시한 것들의
아름다움』(황금가지, 2001)에서 아파트를 '적란운'에 비유한다. 자연
풍경 속에서 갑작스레 만들어지는 소나기구름인 적란운처럼
아파트도 인공적으로 불쑥 나타나 주변 경관과 단절된 풍경을
연출하기 때문이다. 아파트와 중산층 문화에 대해 건축 비평가
박정현은 "한국인들에게 아파트는 편리하고 기능적인 공간
활용의 의미보다 언제든 교환 가능한 부동산 거래의 포맷으로
받아들여졌다"고 말한다. 그러니 땅은 좁고 인구가 많아서
아파트를 짓는 것이 효율적이라는 말은 어쩌면 핑계다.

나도 30층이 훌쩍 넘는 아파트에 산다. 결혼 이후 줄곧
이 아파트에서 저 아파트로 이사했다. 대합실에서 대기하는
삶이다. 아파트는 정말이지 애증의 대상이다.

　사람들은 아파트에는 큰 관심을 가지면서도 아파트
글자는 유심히 보지 않는다. 나는 디자인 저술가 전가경과
함께 아파트 외벽에 쓰인 글자를 모은 사진책 『아파트 글자』를
만들었다. 거리 글자는 도시의 역사와 함께한다. 글자가 보이지
않는 도시는 해독이 불가능하다. 아무튼 거리 글자를 관심
있게 지켜보는 나에게 아파트 글자는 무척 흥미로운 수집
대상이었다. 우리가 흥미롭게 본 아파트 글자들은 1980년대에
지어진 아파트의 외벽 글자가 압도적으로 많았다. 도시 개발과
주택 정책과 맞물려 건설 붐이 있었던 시기다. 아파트 외벽
글자는 작명 방식이나 표현 방식이 지금과 다르던 당시의 한글
시각 문화를 일상에서 눈으로 볼 기회이다. 이런 솜씨 글자를
볼 수 있는 곳은 아파트 외벽 말고는 드물다. 거대한 벽면에
남은 글자들은 마치 화석처럼 벽에 정박해 있다.

　언젠가 아내와 차를 타고 가다가 오래된 5층짜리 아파트
벽에 그려진 '유토피아'라는 글자를 봤다. 그 글자는 여러
가지를 생각하게 만들었다. 유토피아란 현실적으로는 아무
데도 존재하지 않는 이상향理想鄉 또는 이상의 나라를 가리키는
말인데 눈앞에 현실로 존재하는 콘크리트 숲을 유토피아라고
적은 것이다. '신세계타운' '광명光明' '뉴타운' '궁전맨션' 등의
작명은 유토피아를 찾고 신분 상승을 추구하려는 인간의
욕망을 건설사가 꿰뚫었던 흔적이다. 고속도로에서도
보이는 청도의 한 아파트 외벽에 그려진 '새마을' 심벌마크는

새마을운동의 발상지를 홍보하기 위한 지자체의 대형 광고판
역할을 한다.

　수성구 시지로 진입할 때마다 봤던 '경북아파트' 벽은
디자이너인 내게는 의미보다는 형태로 각인되었다. 사각형
벽면을 초록색 테두리로 장식한 다음, 글자는 사각형에
꽉 차도록 두껍고 단단하게 그렸다. 획의 일부분을
곡선으로 돌린 것도 획의 연결을 자연스럽게 만들어준다.
글자는 멀리서도 잘 보이도록 입체로 그렸다. 요즘이야
페인트칠보다는 입체 조형물로서 심벌마크와 글자를 건물
외벽에 '붙이지만' 입체 글자는 당시 재료의 한계에 맞선
시도였다. 대학 시절 친구는 '장미아파트'에 살았고, 다른
친구는 '개나리아파트'에 살았다. 우습게도 나에게 그 친구들은
장미와 개나리의 이미지로 기억되고 있다. '백합맨션' '청구
꽃동네아파트' '코스모스아파트' '크로바맨션' 등의 아파트
글자를 살펴보면 형태 또한 꽃 이름과 아주 무관하게 만들지는
않았다. 모두가 쉽게 기억할 수 있고, 콘크리트 단지의 이미지를
한층 자연 친화적으로 순화하려는 의도가 보인다.

　'주공아파트' '삼익아파트' '현대아파트'처럼 건설 회사
이름이 전면에 드러나 있는 경우는 주택 공사나 대기업의
아파트다. 회사의 이미지가 곧바로 교환가치인 것이다.
아파트에 사는 것이 일반적인 도시 삶이 된 지금, 아파트
이름은 그저 주소를 부여하기 위한 것은 아니다. 주소의
차원을 넘어서 기업광고의 벽면으로 활용된다. 거주자는
그런 이름을 통해 자신의 사회 경제적 위치를 되새김질한다.
시대의 변화에 부응하듯 아파트 이름도 영어식으로

바뀌었다. '부자아파트'보다는 '리슈빌'이 좀 더 부유해 보이고 '궁전'보다는 '캐슬'이 세련되고 고급스럽게 보인다. 어디 사느냐고 묻는 말에 '힐스테이트에 산다' '이편한세상에 산다'는 대답이 자연스러워진 것도 대기업의 브랜드 전략으로 소비자에게 극도의 교환가치를 담보해 주는 것이다. 대개 이런 경우에는 글자의 형태가 강력하게 통합 관리되어 어느 곳에서나 동일한 모양의 아파트 글자를 보게 된다. 책을 만들면서 아파트 글자가 쓰인 연도를 찾아보기 위해 포털사이트 부동산 검색 도움을 받았다. 인구가 많은 대도시 복판의 오래된 아파트는 준공 연도를 찾을 수 있지만 그렇지 않은 곳은 찾을 수 없었다. 우리가 수집한 글자가 그려진 아파트는 대개 교환가치가 낮았다. 거래가 이루어지지 않기 때문에 부동산 사이트에서는 정보가 빈약하다. 그것은 마치 자본과 욕망 앞에서는 시간의 궤적을 삭제해 버리는 개발 방식과 닮아 있었다.

2021년 겨울 대구 원도심은 '공사 중'이다. 도시를 재생하려는 노력은 결국 아파트 건설로 귀결되는 양상이다. 앞서 말한 것처럼 아파트는 애증의 대상이다. 안전하고 편리한 새집을 싫어할 사람이 어디 있겠냐만은, 만일 내가 살고 있는 터를 떠나야 한다면, 그리고 새집에 들어갈 돈이 부족하다면 무슨 수로 아파트를 미워하지 않을 수 있을까. 조금 더 부풀려서 말하자면 현재의 도시계획은 시민들을 익숙하고 자연스러운 것으로부터 가능하면 멀리 떨어뜨리는 것이 목표인 듯하다. 과거의 기억을 단절시켜야만 새로움을 추구할 수 있다는 강박이 있는 것 같다. 서구에 대한 콤플렉스가

34

컸던 시절의 디자인이 생각난다. 한글은 촌스럽고 서양의 알파벳은 고급스러워 보인다고 여겼던, 정말 '촌스러운' 시절이었다(써놓고 보니 '촌스러운'이라는 단어에 대한 고정관념도 여전하다).

　　퇴적된 기억이 두툼할수록 도시는 많은 이야기를 품게 된다. 도시는 콘크리트만 쌓을 것이 아니라 우리의 삶이 쌓아놓은 기억을 잘 관리해야 한다. 어리석은 나는 60층이 넘는 초고층 빌딩이 이 도시에 왜 필요한지 모르겠다. 인구 감소 시대라면 지금의 인프라를 더욱 세심하고 견고하게 정비해 나가는 일이 더 필요하지 않을까. 특정 소수가 공공재를 사유화하는 것은 모두가 불행해지는 원인이 된다. 팬데믹은 계속해서 경고하지 않았는가. 바이러스 앞에서 모두가 면역력을 갖지 못하면 어느 누구도 안전하지 않다는 것을.

팬데믹과 디지털

'위드 코로나with Corona' 시대다. 공식적으로는 '단계적 일상 회복'이라고 부른다지만 이 표현이 입에 잘 붙지 않는다. 개인적으로는 '위드 마스크'쯤으로 여기며 지난한 시간을 버텼다. 갑작스럽게 다가온 변화는 지구상의 많은 사람에게 고통과 죽음을 안겼다. 1년 반이 넘도록 코로나를 물리치려고 사투를 벌여왔건만 이제는 함께 살아야 한다. 어느덧 삶의 현장은 원격 수업, 재택근무, 화상회의, 웨비나 등 비대면으로의 진행이 활발해졌다. 내가 일하는 대학에서도 학생들의 캠퍼스 문화가 많이 달라졌다. 입학식과 졸업식은 물론이고 신입생 오리엔테이션, 축제 등 모두가 한자리에 모이는 대면 행사가 사라졌다. 학과나 동아리 등에서 소속감을 외치던 구호가 더는 들리지 않는다. 학번 차이에 따른 호칭 문제도 조금은 복잡해진 듯하다. 이제는 선배와 후배라는 개념은 느슨해졌다. 중립적이고 수평적인 관계를 나타내듯 '−님' '−씨'라는 호칭을 사용하지만 그들조차도 어색하게 느낀다. 호칭이 불편해지면 대화가 줄어든다. 한편에서는 젊은 세대가 익명성이 강조되는 온라인 커뮤니티에서 편안함을 느낀다고 한다.

평생을 대면으로 살아온 사람들에게 비대면은 폭탄처럼 터졌다. 난리 같은 상황에서도 대개는 비대면 방식의 합리적이고 경제적인 측면을 바라봤다. 마치 기다렸던 미래가 훌쩍 다가온 것처럼 새로운 비대면 기술이 각광받기도 했다.

얼핏 생각하면 편리하고 유용한 도구지만, 여기서 우리가
중요한 가치를 놓치는 것은 아닌지 의심해 볼 필요도 있다.
온라인 범죄를 보면 익명성은 피해자보다는 가해자에게
유리한 장치였다. 확인되지 않은 가짜 정보가 퍼지는 속도는
진짜 정보보다 여섯 배나 빠르다고 한다. 비대면은 그냥
만들어지지 않는다. 쾌적한 비대면이 가능해지려면 그에 따른
도구도 마련되어야 한다. 거주 환경이 곧 교육 환경이자 근무
환경이 되는 것도 누군가에게는 의도치 않은 상실감을 줄 수
있다. 그럼에도 불구하고 이제 비대면은 거스를 수 없는 우리
사회의 작동 방식이 된 것 같다. 비대면을 요구하는 목소리의
이면에는 폭력적인 집단주의 문화에 대한 문제 제기가
존재한다. 대면 현장에서 우리가 취해왔던 관습이 소수를
배려하지 않고 그들을 억압했던 점들은 반성하고 고쳐나가야
한다. 사람들이 비대면을 옹호하는 데는 구태를 벗어날 수 있는
가능성을 봤기 때문일 것이다. 결코 사람과 직접 만나는 것이
싫어서가 아니니 부디 착각하지 마시기를.

거의 10년 만에 대면으로 만난 친구는 내가 어제 앞산
숲에 다녀온 것을 알고 있었다. 딱히 숲에 간 일이 비밀은
아니지만 도대체 어떻게 알았느냐고 물어보니 친구는 줄곧
소셜 미디어상에서 나를 '눈팅'(반응을 보이지 않고 게시물을
보기만 하는 행위)했던 것이다. 나의 사생활을 눈팅했던
존재가 반가운 친구여서 그나마 마음이 놓였지만 만약 친구가
아니라면 걱정스러운 일이다. 그것은 일종의 '스토킹'일 수도
있으니까 말이다. 섬뜩한 공포 영화 제목이 떠올랐다. "나는
네가 지난여름에 한 일을 알고 있다."

소셜 미디어에서 자신을 적극적으로 드러내는 사람들을 가리켜 '관종'이라고 부르기도 하지만 사실상 모든 소셜 미디어 사용자는 잠재적 관종이다. 어떤 식으로든 제 생각과 모습을 드러내며 누군가가 '좋아요'라고 반응해 주길 바라기 때문이다. 인스타그램에 올라오는 맛집, 카페, 호텔, 풍경 사진은 스스로 얼마나 행복한지 '하트'를 가진 익명의 모두에게 끊임없이 확인시켜 준다. 페이스북에 올라오는 자신의 신념과 계몽적 메시지는 공감할 수 있는 익명의 '좋아요' 친구를 찾는 행위들이다. 인스타그램·페이스북을 자꾸만 들락거리는 이유는 바로 '하트'와 '좋아요' 기능 때문이다. 이런 기능은 누군가의 이야기나 의견에 공감하는 사람들을 한데 묶어준다. 어떤 알고리즘에 의해 서로에게 자주 등장하는 사람들은 자신의 관심사가 곧 우리의 관심사가 된다. 그래서 사람들은 생각이 비슷한 사람들과 교류하며 지낼 수 있다. 단, 소셜 미디어에서만 말이다. 그곳을 벗어나면 말이 통하지 않는 수많은 사람이 엄연히 존재한다. 소셜 미디어는 우리가 보고 싶은 것만 보고 믿고 싶은 것만 믿을 수 있는 착시의 현장이다.

알고리즘에 기반한 플랫폼 기업의 맞춤 마케팅은 너무나 자연스럽게 침투한다. 휴식을 취하려고 침대에 누우면 그때부터 넷플릭스·왓챠의 세상이 열린다 (이 회사들이 침대 매트리스나 베개를 팔면 분명히 잘 팔릴 거다). 이곳에서는 좋아하는 영화나 드라마를 보면 볼수록 내가 좋아할 만한 콘텐츠가 끊임없이 제공된다. 〈배트맨〉을 보고 나면 범죄와 영웅을 다룬 수십 편의 영화와 드라마를 추천해 주고, 〈스타트렉〉을 보고 나면 온갖 우주 배경의 SF

영화나 시리즈물이 내 화면을 가득 채우는 식이다. 미처 몰랐던 영화를 추천받는 스마트하고 참신한 기능이 무척 유용하다고 생각했다. 좋아하는 것만 골라서 떠먹여 주니 편리하기도 했다. 그런데 시간이 좀 지나니 이 추천 목록이 따분해지기 시작했다. 너무나 예측 가능한 것들이었으니 그럴 만도 하다. 심지어는 이런 추천이 나의 다양한 감정과 사고를 어떤 틀에 가두고 있다는 생각에 이르자 불쾌함마저 들었다. 인간은 예상치 못한 것을 마주했을 때 느끼는 감흥과 쾌감도 있지 않은가. 그것을 굳이 야생적 사고라고 부르지 않더라도 나는 지나치게 시스템화되어 가는 각종 제도에 따분함과 더불어 어떤 위기감을 느낀다.

　"플랫폼 기업들은 무비판적 '편리함'을 생산하고 강제합니다." 어느 날 홍진훤 작가로부터 받은 한 통의 이메일은 이런 위기감을 좀 더 구체적으로 짚어주었다. 그의 〈DESTROY THE CODES〉(2021) 프로젝트는 "유튜브에 빼앗긴 시각 권력을 되찾"자는 제안이다. 개인의 시청 패턴을 왜곡해서 유튜브의 추천 알고리즘을 교란하자는 것이다. 이윤만을 추구하는 플랫폼의 알고리즘을 무력화하고 월드와이드웹의 개방되고 열린 세계를 다시 복원하는 게 목표다.[3] 루마니아 작가 콘스탄틴 비르질 게오르규가 1974년 방한 때 언급한 잠수함 속 토끼가 떠올랐다. 옛날 잠수함은 산소 측정 장비가 없었기에, 바다 아래 깊이 내려갈 때 인간보다 산소에 민감하게 반응하는 토끼를 가장 아래 앉혔다고 한다. 1957년 우주로 발사된 비행선 스푸트니크호에 태운 것도 인간에게 순종적이었던 개 '라이카'였다. 홍진훤 작가는 수면 아래로

가라앉는 잠수함 속에서, 지구 밖으로 발사하는 비행선에서 우리 사회에 지속적인 경고를 보내고 있다. 우리의 시각이 더 이상 수동적이어서는 안 된다고 말이다.

사물의 형태를 구현하는 디자인 툴이 나날이 업그레이드되고 있다. 우리의 생각을 구체화하기 쉬워졌다. 급기야 기술이 생각을 규정하기도 한다. 그래서일까. 동전을 넣으면 물건이 뚝 떨어지는 자판기 같은 디자인이 적지 않다. 창의적 디자인을 위해서 머리 아프도록 거창한 디자인 담론을 고민하지 않더라도 간단한 구호 하나면 어떨까. "능동적인 생각과 손으로 기술을 교란하자!" 익숙하고 편리한 것을 의심과 걱정의 눈으로 바라볼 수밖에 없는 사회에 산다. 기후 정의, 차별 금지, 동물 복지 등과 더불어 위드 코로나 또한 어쩌면 인간의 능동적 실천 속에서 제대로 효과를 발휘할지도 모르겠다.

고치는 것보다 새것이 더 쉽고 편한 세상의 그림자

내가 어렸을 때, 아버지는 주말 내내 마당에서 수도를
고치셨다. 분수처럼 물이 솟구칠 때는 무지개가 보였고, 흠뻑
젖은 정원 식물들이 초록을 뿜어냈다. 낭만적인 풍경이었다.
그리고 올해 초봄, 우리 작업실에 들른 수도 검침원이 마당
수도 누수를 의심했다. 고지서에 찍힌 놀라운 금액을 확인하고
나서야 땅을 파보았다. 수도관 연결 부품 하나가 깨져서 물이
계속 새고 있었다. 기술자는 이런 일이 흔하다며 부품을
교체하고 돌아갔다. 보이지 않는 땅속에서 일어난 고장을
발견하고 고치는 데 내가 할 수 있는 일은 별로 없었다.

한번은 휴대폰이 고장 나서 AS 센터에 고치려고 갔다.
직원은 부품을 교체하고 수리하는 비용보다 새것을 구입하는
게 더 싸다며 기기 변경을 권유했다. 심지어 공짜 기기도
있는데 구형 모델을 아직까지 쓰냐며 세상 물정 모르는 사람
보듯 했다. 또 한번은 전기밥솥 내부 코팅이 벗겨져서 솥을
바꾸려고 판매점에 갔다. 역시나 그냥 밥솥을 새로 사는 게
더 낫다며 판매원은 신제품의 기능을 열심히 설명해 줬다.
거기에는 기차 소리와 새소리, 밥이 되었다고 알려주는 음성
지원 기능도 있고 밥솥으로 그다지 해먹을 일도 없는 이런저런
요리 기능까지 있었다. 그날 나는 솥을 사러 갔다가 결국
전기밥솥을 샀다.

에어컨도 냉장고도 대개 고치러 갔다가 새것으로 바꾸게

된다. 예전에는 전자 제품이 고장 나면 동네에 있는 전파사에서 고쳐 썼는데 이제는 그렇지 않다. 대기업 서비스 센터가 잘 마련되어 있기는 하지만 무용지물일 때가 많다. 신제품 생산 주기가 빨라지면서 제품이 금세 단종되고 부품 구하기가 불가능하기 때문이다. 심지어 어떤 제품은 처음부터 고치지 못하도록 만든다고 한다. 어쨌든 고치는 것보다 새것을 사는 게 쉬워졌다.

볼프강 M. 헤클Wolfgang M. Heckl이 쓴 『리페어 컬처』(양철북, 2021)는 '고쳐서 쓰는' 것에 대한 이야기다. 물리학자이자 국립독일박물관 관장인 저자는 물건을 고쳐 쓰는 데 열중하며 '리페어 카페'에서 공동체와 교류한다. 책은 현재의 소비 패턴이 어떤 문제점에 직면해 있는지, 그리고 미래를 위해서 우리가 무엇을 실천해야 하는지 말하며, 산업화 이후 생산성과 효율성만을 고려한 단계적 공정 시스템이 사물의 전체적 구조를 이해하는 데 어려움을 주었다는 점을 지적한다. 현대사회의 분업화된 전문성은 결국 통합된 사고를 가로막는 요인이 되었다. 이것은 세분화되어 있는 학문이 분야별 성과를 이루기는 했지만 이를 융합하는 지혜가 필요하다는 문제의식과 무관하지 않다. 저자는 또 기업의 '의도된 노후화 전략'을 의심스럽게 바라본다. 새로운 제품을 디자인하면서 이전 제품과 호환이 되지 않는 부품을 사용하거나 일체형 디자인을 적용함으로써 소비자가 고장 난 제품을 고쳐 쓰지 못하고 결국 새것을 살 수밖에 없도록 만드는 소비 경제 논리를 비판한다. "효율성을 높이고 더 값싼 재료를 쓰면서 우리 사회는 점점 더 쓰고 버리는 사회로 변해가고 있다. 이런

사회는 수명이 긴 제품을 더는 가치 있는 물건으로 받아들이지 않고, 고쳐 쓰는 것 또한 무의미한 태도로 간주해 버린다."(87쪽) 이런 상황 속에서 소비자는 원하지 않더라도 전자 제품 쓰레기를 만들어낼 수밖에 없다.

저자는 문제의 해결 방법으로 고쳐 쓰기를 주장하며, 고쳐 쓰는 문화가 우리의 정서에 미치는 영향력에도 주목한다. "나를 둘러싸고 있는 물질적인 것들을 대하는 나의 태도는 곧 인간으로서의 나에 대해서도 뭔가를 말해준다."(100쪽) "직접 무언가를 고칠 수 있게 되었을 때 그 물건은 진짜 여러분의 것이 될 것이다."(133쪽) 사물이 단순한 교환가치를 넘어서 사연이 깃든 증여 가치를 만들어내는 일은 사물과 사람, 사람과 사람 사이의 관계를 더욱 특별하게 설정해 준다. 손뜨개로 만든 모자나 목도리, 부모로부터 물려받은 옷을 리폼한 것처럼 손수 만든 사물과 내 손으로 직접 고친 사물은 어디에서 어떻게 만들어졌는지 모르는 여타의 제품과는 분명히 다르다.

고치는 일이 사물과 사람, 사람과 사람 사이의 교류라는 저자의 통찰을 넘어서 나는 사람과 공간, 사람과 시간 사이의 정서적 교류를 경험한 적이 있다. 몇 년 전 아내와 나는 낡은 한옥을 고쳐서 출판사 사무실 겸 작업실로 쓰기로 했다. 처음 한옥을 봤을 때는 마당을 가득 채운 불법 증축 구조물 때문에 동선이 복잡했고 천장 누수도 있어서 온전히 사용하기 힘들었다. 오래된 집은 여기저기 아픈 상태였다. 집을 고치는 게 결코 녹록지는 않았다. 하지만 고치기를 준비하는 과정에서 장소에 애착이 생겼다. 처음 지어진 1947년의 시간과 고쳐지는 2018년의 시간이 같은 장소에서 겹친다고 생각하니

마당의 돌 쪼가리 하나도 예사롭게 보이지 않았다. 문화재 조사 연구원으로부터 이 마을이 청동기시대 고인돌 터라는 이야기를 들었을 때는 까마득한 과거 조상과 내가 연결되어 있다고도 생각했다. 오래된 좁은 골목길을 도시의 실핏줄에 비유한 건축가의 표현처럼 어느덧 집과 마을은 거대한 생명체로 다가왔다.

목조 주택을 고치는 일은 까다로웠다. 목수는 나무의 약하거나 썩은 부분을 튼튼한 목재로 끼워 맞추는 작업이 기둥 전체를 새롭게 교체하는 일보다 정교하고 어려운 일이라고 했다. 오래된 한옥을 고치기 위해 쓰인 재료는 수십 년 동안 어쩌면 수백 년 동안 마을에 머물던 것들이었다. 근처 재개발 지역의 이주하고 남은 폐가에서 애자(뚱딴지)와 나무 등을 떼어 와 부족한 재료를 보충하기도 했다. 역시 나무의 생명력이란! 건축사사무소 '오피스아키텍톤'의 조언과 도움, 그리고 설계 디자인을 통해서 한옥은 마을의 오랜 시간을 품은 채 근사한 사무 공간으로 완벽하게 탈바꿈했다. 우리에게 집을 고치는 것은 재료의 수명을 연장하는 일이었다. 아픈 집에 다시 생명을 불어넣는 일이었다. 쓰레기를 덜 만드는 일이었고, 지구에도 좀 덜 미안한 건축 행위였다.

고치는 일이 결코 쉬운 일은 아닐뿐더러 특히나 집을 고치는 경험이 일반적일 수는 없다. 안타깝게도 물질적·경제적 풍요로움은 우리가 고치는 기술을 배우고 가르치는 데 소홀하도록 만들었다. 그럴싸한 물건이 싼값으로 쏟아지는 시대니 돈을 벌어서 새것을 구매하도록 유도한 것이다. 수많은 물건에 잠식당하면서 어느덧 우리는 그것이 어디에서 어떻게

생산되는지 알지 못하고 더는 궁금해하지도 않게 되었다.
코로나 팬데믹을 겪으면서 사람들은 집에 머무는 시간이
많아졌고 집을 꾸미는 데 돈을 아끼지 않는다. 정확하게는
끊임없이 제품을 구입하는 중이다. 우리는 끊임없이 제품의
가격과 성능을 검색하고 결제하며 별점을 준다.

가만히 살펴보면 내가 직접 손봐야 할 일들은 차고
넘쳐난다. 전구를 갈아 끼우거나 끄덕거리는 의자의 나사를
조이는 일은 비교적 간단하다. 고장 난 방문 손잡이나 한두
방울씩 떨어지는 수전의 부품을 교체하는 일은 조금 어렵다.
나처럼 어려움을 겪는 사람이 도움을 받을 수 있는 곳이 리페어
카페다. 국내에는 '서울새활용플라자'에 리페어 카페가 있다.
이곳에서는 '손으로 내린' 드립 커피를 마시며 기술 장인의
도움을 받아 고장 난 전자 제품을 고치는 행사를 연다.

대구에서는 북성로가 떠오른다. 기술 장인과 공구상이
밀집한 곳이니 그 자체가 '리페어 스트리트'다. 특히 업사이클
밴드 '훌라HOOLA'가 운영하는 '기술예술융합소 모루'는
북성로라면 뭐든지 만들 수 있고 고칠 수 있다는 것을 실천하며
시민들과 함께하는 만들기 워크숍도 꾸려간다. 물건을 고칠
수 있는 사람-기술-시설은 완제품에 익숙해진, 그래서 손의
감각을 잃어버리고 살아가는 우리에게 소중한 유무형의 산업
유산이다. 그러나 북성로의 역사와 활동가들의 땀나는 노력이
무색하게도 이곳에는 거대한 아파트 단지가 들어서는 재개발
공사가 한창이다. 대규모 주거 단지는 북성로 기술 생태계의
존립을 위협하고 있다. 하지만 이런 상황에서 오히려 북성로를
'리페어 거리'로 만들고 지속 가능한 도시를 만드는 과감한

실험을 해보면 어떨까. 평범한 일상에서 고쳐 쓸 것은 넘쳐난다. 사람이 모이는 리페어 거리는 단순히 고장 난 물건을 고치기만 하는 곳이 아니라 미래의 소비, 그리고 지속 가능한 사물에 대한 토론의 장이 될 수도 있다.

　고치는 것보다 새것이 더 쉽고 편한 세상이 되었다. 새것을 향한 우리의 욕망은 일상의 제품에서부터 거대한 도시로까지 번진다. 도시도 고쳐 쓸 수 있을까. 새것을 만드는 일도 훌륭한 디자인이지만, 고치는 일도 그에 못지않은 디자인이다. 어쩌면 훨씬 더 중요하고 가치 있는 디자인이다. 생각해 보니 심지어 인류는 새로운 삶의 터전으로 우주를 바라본다. 지구를 고쳐 쓰기에는 이미 늦은 것일까. 일단 내 주변의 고장 난 물건을 고쳐보는 것도 나쁘진 않겠다. 고치는 게 습관이 되고 자신감이 생기면, 우리는 고장 난 지구도 고칠 수 있지 않을까.

제로 웨이스트 숍, 제로 웨이스트 시티

"일찍이 세상 사람들이 지금만큼 많은 물건을 소유한 적이 없건만, 우리가 그 소유물을 사용하는 빈도는 점점 더 줄어들고 있다."[4] 영국 런던 디자인뮤지엄 관장인 데얀 수직Deyan Sudjic은 말한다. 그는 또 존 버거John Berger가 비판한 자본주의 문화의 생명으로서의 '홍보'를 오늘날의 '디자인'으로 바꿔 부르며 이것이 얼마나 남용되는지를 지적했다. 정말이지 물건이 많아도 너무 많다. 미니멀리즘을 추구하며 비우는 삶을 선택한다 해도 한편으론 그런 라이프 스타일에 적절한 물건을 결국 사고 마는 아이러니한 상황이다. 대청소하는 날에는 내가 얼마나 많은 쓰레기와 함께 동고동락했는지 스스로 놀란다.

디자인 역사가 페니 스파크Penny Sparke가 플라스틱에 관해 쓴 글이 있다. 1950년대에 등장한 새로운 재질인 플라스틱이 우리의 일상에 얼마나 빠르고 깊게 침투해 영향을 끼쳤는지를 설명한다. 그는 플라스틱의 사용으로 세계가 뒤바뀌는 혁명이 일어났다고 말한다. "1950년대와 1960년대의 산업화된 서구에 사는 사람 대부분은 디자인이 낙관적이며 물질적 풍요를 가능케 하리라 기대했다. 이 시기의 낙관적인 삶은 물건을 '쉽게 쓰고 버리는' 풍토로 대변된다. 따라서 사람과 소유물의 관계는 그 지속성이 매우 짧았다."[5] 페니 스파크는 20세기 중반을 말하고 있지만, 이런 비평은 현재에도 여전히 유효하다. 다른 점이 있다면 매우 우울하게도 지금은 더 이상 낙관적이지

않다는 것이다. 저명한 책을 참고하지 않아도 우리는 이미 무엇이 문제인지 안다. 하지만 기후 위기와 생태계의 미래를 걱정하면서도 어디서부터 어떻게 손을 써야 할지 모르니 상황은 심각하다. 어쩌면 방법을 알면서도 외면한다. 더욱 암담하다.

집에서 보내는 시간이 많아지면서 배달 음식을 이용하는 횟수가 많아졌다. 배달 앱의 눈부신 진화로 피자, 자장면, 치킨이 고작이었던 메뉴가 이제는 무척 다양해졌다. 대기 줄이 길어서 포기해야만 했던 인기 맛집의 메뉴도 배달시키면 쉽게 맛볼 수 있다. 식당 매장 영업이 어려운 시기에 배달 서비스가 늘어난 것은 당연한 현상이다. 그러나 빛이 있으면 그림자도 있는 법, 맛있는 음식을 시켜 먹고 남은 일회용 플라스틱 그릇들이 문제다. 아파트 분리수거장에 수북이 쌓인 플라스틱과 스티로폼 박스들은 인간 욕망의 배설물이다. 맛있고 편리한 한 끼를 먹고 나면 죄책감에 사로잡힌다.

누군가가 편리하고 풍요로울수록 누군가는 힘들고 가난해진다. 디자인이 제품을 홍보하는 광고 인쇄물을 대량으로 만들어내는 것은 이제 유효하지도 유용하지도 않다. 디자인은 삶의 문제에 더 가까이에 존재해야 한다. 삶이란 인간의 삶뿐 아니라 동물과 식물, 나아가 무생물의 삶까지도 성찰하는 것이다. 지구에서 함께 살아가는 생명체로서 생태계의 균형과 미래를 외면한다면, 직무 유기다. 그레타 툰베리Greta Thunberg의 목소리가 울린다. "How dare you!"[6]

제로 웨이스트 숍Zero Waste Shop. 말 그대로 쓰레기를 만들지 않는 가게다. 물건을 파는데 포장 용기를 만들지 않는다.

식재료를 소분해서 팔고, 포장 음식도 일회용 그릇을 제공하지 않기에 구매자는 그것들을 담을 빈 그릇을 준비해 가는 방식으로 운영한다. 조금 번거로운 일이지만, 신기하게도 포장지 쓰레기는 없다.

보통의 경우라면 우리는 계산대에서 값을 지불하면서 상품의 광고지를 몽땅 담아 온다. 구매욕을 불러일으키는 현란한 그래픽을 만들어서 제공하는 게 기업의 역할일 수는 있어도, 조금만 다르게 생각하면 광고가 잔뜩 들어간 포장지는 쓰레기다. 진열장에 놓여 있을 때는 상품과 한 몸이지만 물건을 사서 사용하는(먹는) 동시에 포장은 쓰레기가 되어버린다.

이렇게 쓰레기를 더 이상 만들지 않으려는 실천이 바로 제로 웨이스트다. 이런 사례는 뉴스를 통해서 알려져 있기는 하지만, 우리에겐 아직까지 좀 낯설다. 내가 사는 동네에서 쉽게 만나지 못하기 때문이다. 모든 구호가 그렇듯이 내가 직접 피부로 느끼지 못하면 아무런 공감도 변화도 기대할 수 없다. 이런 와중에 우리 동네에 제로 웨이스트 숍 '더커먼'이 문을 열었다. 야호!

멋진 일의 시작은 늘 갑작스러운 법이다. 동인동에 더커먼을 연 강경민 씨는 기업에서 스타일리스트와 인테리어 관련 일을 했다. 일 자체는 즐거웠지만 지속 가능성을 고민했고 무엇보다 자신이 하는 일이 엄청난 양의 '예쁜 쓰레기'를 만들어내는 일이기에 혼란스러웠다고 한다. 프리랜서 작가이자 디자이너로 활동하던 그는 영국 여행 중 만난 친구를 통해서 제로 웨이스트 숍을 경험했고 이를 직접 실천해 보기로 마음먹었다.

가게가 망하더라도 자신의 작업실만 남으면 된다는 심정으로 시작한 가게는 식재료를 소분해서 파는 것은 물론, 샐러드와 커피, 비건 요리를 팔기도 하고 동물권 운동 '브레멘음악대'[7] 활동 등을 통해 시민들의 의식 개선에도 한몫한다. 다행히 가게는 소셜 미디어로 소식을 접하고 멀리서 찾아오는 손님과 동네 단골의 관심을 받으며 자리를 잡아가는 중이다. 불편함을 감수하면서도 쓰레기를 만들지 않으려는 마음, 공장식 축산업을 반대하며 육식을 줄이려는 마음은 아직까지는 '특별한' 운동에 가깝다. 강경민 씨가 운영하는 더커먼이 그의 바람대로 '평범한common' 일상이 되는 날을 기대해 본다.

이런 일은 시민의 풀뿌리 정신으로 시작할 수는 있지만 결국 지자체의 제도적 장치가 마련되어야 완성할 수 있다. 대구시가 제로 웨이스트 숍을 '제로 웨이스트 시티'로 과감하게 업그레이드하면 어떨까. 가령 지역의 농·축·수산물, 가공식품 생산자들과 함께 공공 제로 웨이스트 숍을 직접 만들어 운영한다거나 대학, 디자인 센터와 함께 쓰레기를 줄이는 포장 디자인을 개발해 표준화하는 등 여러 기획을 해볼 수 있을 것이다. 다시 말하지만 멋진 일은 갑작스럽게 시작된다.

'무해한 페스티벌'을 궁리한다

2013년 시작된 대구치맥페스티벌 포스터를 한자리에
모아놓고 보니 몇 가지 흥미로운 점이 눈에 띄었다. 먼저 1회는
축제 이름에 '치맥'이 있는 만큼 글자에 닭벼슬과 맥주잔을 그려
넣었다. 2014년 2회에는 '컬러풀 대구'를 연상시키는 다채로운
색을 활용했으며 대구의 랜드마크인 83타워도 표현했다.
2015년 3회까지는 여느 축제처럼 공연 라인업이 돋보인다.
유명 대중음악인들이 초대되었는데 그들이 축제의 흥망을
좌우했으리라 짐작해 본다. 야외 공연을 즐기는 데 치킨과
맥주는 더할 나위 없는 조합이다.

포스터 디자인의 방향성에 변화가 보이는 것은 2016년
4회부터다. 공연 라인업을 넣지 않았다. 대신 포스터 한가운데
먹음직스러운 치킨과 맥주잔을 일러스트레이션으로 표현했다.
주변으로 빙 둘러앉은 사람들은 저마다 치킨과 맥주를 들고
행복해한다. 사람들 사이에는 닭과 병아리도 있다.

2017년 5회 포스터는 더 업그레이드되었다. 이제는 닭이
주인공이다. 중앙 무대에는 큰 맥주잔과 프라이드 반, 양념
반 치킨이 있고 선글라스를 낀 닭은 건배를 제의한다. 이를
바라보는 닭들도 저마다 날개에 맥주잔을 쥐고 화답한다. 닭이
치킨을 보면서 환호하고 맥주를 마시는 이 문제의 장면을
어떻게 이해해야 할까. 하지만 행사의 가장 중요한 두 가지
키워드인 치킨과 맥주를 잘 보여주는 포스터다. 2018년 6회

포스터는 좀 더 과감하다. 한편으로는 뻔뻔하다. 이제는 닭과 맥주잔만 시각화되어 있다. 축제의 장에서 즐겁게 행진하는 닭들인지, 공장 컨베이어벨트에서 튀겨질 순서를 기다리는 닭들인지 알 수는 없지만 더 이상 에둘러 표현하지 않는다. '먹고 마시자! 끝없이!'라는 메시지만 보인다. 다음 해 2019년 7회에는 맥주와 치킨, 닭과 DJ 공연, 랜드마크, 모인 사람들을 모두 넣는 '안전한' 포스터가 만들어졌다. 그리고 심벌마크에서 어느덧 닭과 맥주잔은 한 몸이 되어버렸다.

빛과 그림자가 공존하듯이 화려한 축제의 이면에는 눈에 보이지 않는 어두운 현실이 존재한다. 2020년에 축제의 캐릭터 '치킹'과 '치야'가 등장했다. '무뚝뚝해 보이지만 소녀 감성을 가진 수탉, 따뜻한 감성의 몸짱 닭' 치킹. '카리스마 넘치는 센 언니 이미지의 여친 닭, 도도하지만 귀여운 맏언니 스타일' 치야. 그런데 여기에는 몇 가지 오류가 있다. 우선 우리가 먹는 닭은 모두 암탉이다. 수컷은 병아리 때 감별되어 다른 동물의 사료가 되기 때문에, 애초에 수컷 몸짱 닭은 존재하지 않는다. 그리고 암탉은 그림처럼 날씬하지도 건강하지도 않다. 고기가 되어야 하는 암탉의 사육 환경에 대한 묘사는 끔찍하다.

"닭똥은 각 무리가 자라는 동안만이 아니라 보통 1년 내내, 가끔은 수년 동안 치우지 않은 상태로 방치되어 바닥에 쌓인다. 높은 수준의 암모니아는 새에게 만성 호흡기 질환, 발과 무릎에 종기, 가슴에 물집이 생기게 한다. 눈물이 나게 하고, 정말 나쁜 경우에는 많은 새가 실명한다. … 닭은 여러 세대에 걸쳐 최소 시간에 최대 고기를 생산하도록 품종 개량되었다. … 무자비한 효율성 추구에는 대가가 따른다. 닭은 근육과 지방이 뼈보다 더

빨리 성장하게 되었다. … 그들은 밀집된 공간이 아니라 관절 통증 때문에 움직이지 못한다.”[8]

캐릭터 '치킹'과 '치야'는 어쩌면 닭들이 간절히 바라는 이상적인 삶의 모습이었을지도 모르겠다. 하지만 축제를 위해 동원되어야 하는 고기가 되기 위해, 닭은 병들어 아프다가 죽는다. 2019년 치맥페스티벌에는 100만 명 이상이 방문했다고 한다. 둘이서 한 마리를 먹으면 닭 50만 마리, 셋이서 한 마리만 먹어도 30만 마리가 넘는 숫자다.

코로나 팬데믹으로 인해 2년간 치맥페스티벌이 취소되었으니, 대략 100만 마리 정도의 닭들은 무사했을까? 그렇지도 않을 것이다. 격리되어 집 밖에 나가지 못할수록, 넷플릭스 시리즈가 유행할수록, 국가대표 선수들이 국제 무대에서 활약할수록 닭은 쉴 새 없이 튀겨졌다. 캐릭터처럼 건강하고 매력적인 닭은 현실에 없다. 튀김 기계 앞에 대기하는 고기만 존재할 뿐이다. 내가 사는 동네에 닭이라고는 도무지 찾아볼 수 없는데, 치킨집은 셀 수 없이 많다. 튀김 가루를 잔뜩 묻힌 황갈색 덩어리, 빨갛고 광택이 흐르는 고깃덩어리들이 닭이라는 사실을 잊어야만 바삭함과 고소함, 매콤함을 마음 편히 느낄 수 있으리라.

내가 치맥페스티벌을 바라보는 관점이 지극히 편협하다고 비판하는 사람은 '당신은 치킨을 먹지 않느냐, 당신은 채식주의자냐'고 물을 수 있다. 솔직하게 말하자면 '아직' 채식주의자가 되지 못했다. 치킨과 돈가스, 소고기를 자의든 타의든 먹는다. 현재는 육류를 줄이려고 노력하며 채식을 지향하는 정도다. 피터 싱어Peter Singer의 말을 잠시 빌리자면

"나는 자신을 스스로 비건 지향flexible vegan이라고 부른다. 나는 거의 비건이지만, 비거니즘을 종교처럼 생각하지는 않는다. … 비건 식단에서 약간 벗어나는 일은 그리 중요하지 않다. 내 목표는 여전히 채식주의자가 되었을 때와 같이, 소비로서 비윤리적 행위를 지지하지 않는"[9] 것이다. 싱어의 말처럼 치맥페스티벌의 비윤리적 소비 행위는 충분히 심각한 문제일 수 있다.

이제 채식은 사회 문제로 간주되어야 한다. 채식을 한다는 것은 고기를 먹지 않는다는 것이고, 그것은 공장식 축산업의 문제점을 지적하는 것이다. 피터 싱어는 1975년 『동물 해방』(연암서가, 2021) 서문에서 '어느 한 종이 다른 존재에게 불필요한 고통을 가하는 일은 잘못되었다'고 주장하며 인간이 동물을 착취하는 현실을 바꾸고자 했다. 1983년 『동물권 옹호』(아카넷, 2023)를 쓴 톰 리건Tom Regan은 종 차별주의를 비판하며 인간과 동물이 지니는 내재적 가치가 다르지 않음을 이야기한다. 그리고 동물권은 여성, 소수자, 노동자와 같은 인권운동의 일부라고 본다. 인간과 자연이 균형을 잃어서 일어나는 일들은 이제 재앙이 되어 우리 눈앞에 닥친다. 세계화와 산업화의 부작용은 우리가 예상하지 못했던 문제들로 부메랑이 되어 온다. 기후 위기나 코로나바이러스 등은 인간뿐 아니라 지구 전체 생태계를 위협한다. 그렇기 때문에 인간과 자연의 균형을 회복하기 위한 작고도 중요한 실천인 채식은 그저 개인의 식성에 그칠 일이 아니다. 결국 채식은 내 몸만 건강하자는 게 아니라, 우리가 사는 지구를 건강하게 만드는 일인 것이다.

폭염의 도시 대구가 기후 위기 문제를 앞장서서 해결해야 한다는 주장은 당위성을 가진다. 폭염을 유머러스하고 즐겁게 헤쳐 나가는 방법으로 치맥페스티벌을 열어왔다면, 이제는 인간과 자연의 균형을 회복하는 한층 근본적인 일을 궁리할 필요도 있다. '무해한 페스티벌'을 열어보는 것은 어떨까. 누군가에게 해를 끼치며 즐기는 것은 더 이상 축제가 아니다.

"그러니 제발 나를 좀 그냥 놔두시오!"

작가나 디자이너를 만나면 작업실이 어디인지를 묻는다.
놀러 오라며, 놀러 가겠다며 인사를 나눈다. 창작자의 작업실은
작업을 하는 곳이면서 멍 때리며 쉬거나 노는 곳이기도 하다.
공적이거나 사적인 모임이 생기는 곳이고, 사람들과 둘러앉아
커피나 술을 나누기도 한다. 언제나 아름다운 문장을 쓰는,
심지어 이메일 문장조차도 아름다운 어느 유명 소설가는
작업실에서 주로 잠을 잔다고 한다. "아니, 그럼 작업실에서
글을 쓰시는 게 아니었어요?"라는 나의 놀라움에 "작업실만
가면 잠이 잘 와요."라고 응하며 웃었는데, 그 후로는 나도
작업실에서 자는 게 결코 나태한 것만은 아니라는 생각에
마음이 편해졌다. 멀리 뛰기 전에 잔뜩 움츠러드는 개구리
뒷다리를 떠올렸다. 소설가 이태준의 명문장을 빌어
표현하자면, '작업실은 작업하는 곳인가? 쉬는 곳인가? 노는
곳인가? 하면 다 되는 것이 작업실'인 셈이다.

수성구청 뒷길로 들어서면 장우석 감독이 운영하는
'물레책방'이 있고, 그 2층에는 오은지 대표와 변홍철 주간이
운영하는 출판사 '한티재'가 있다. 교동을 걷다 보면 류은지
일러스트레이터와 김인철 작가가 운영하는 '고스트북스'가
있고, 그 건너편에는 그래픽 디자이너 현준혁 씨의 작업실이
'있었다.'

북성로에는 최영준·우지현 소장이 일하는

오피스아키텍톤 사무실이 있고, 박현수 시인이 다시 문을
연 '264작은문학관'이 있다. 또 권상구 선생의 보물창고인
지역학기록연구소 '앞으로'가 있고, 홀라가 위탁 운영하는
북성로기술예술융합소 모루가 있다. 향촌동 수제화 골목에는
공구빵을 개발한 최현석 디자이너의 빵 가게인 팩토리09Factory
09가 있고, 박승주 대표의 북카페 '대구하루', 그래픽 디자이너
이원오·한혜림 씨의 '티사웍스' 스튜디오가 있다. 숙박여관
좁은 골목길에는 최성·김인혜 씨가 운영하는 독립 서점
'더폴락'이 있고, 근처에는 이만수 대표가 일하는 복합문화공간
'대화의장'이 있다. 골목을 빠져나와 걷다 보면 아파트 공사장
담벼락 옆에는 손영복 작가의 작업실인 '복아트Bokart'가 있다.

　　좀 더 큰길로 나오면 현재 운영 중인 프리미엄 만경
롯데시네마 옆에 자리 잡은 지역 최초의 독립 영화 전용관
'오오극장'이 있는데, 그곳에서는 고양이 '오우삼'을 만날
수 있다. 오토바이 골목 안쪽 주택에는 대구단편영화제를
준비하느라 바쁜 대구경북독립 영화협회 사무실이 있다. 아직
가보지는 못했지만, 그곳 어딘가에는 송힘 대표와 뮤지션
이주희 씨의 '비아트리오' 사무실도 있다.

　　대명동에 가면 이창원 대표가 운영하는 '(사)인디053'의
아지트 '뜻밖의건물'이 있고, 앞산 카페거리 근처에는
사진가이자 그래픽 디자이너인 서민규 씨의 작업실이 있다.
대봉동에는 이광호 대표가 이끄는 '갤러리신라'가 있고, 바로
앞 골목길에는 전가경 씨가 일하는 출판사 '사월의눈'이 있다.
여기까지는 지극히 개인적인 경험과 기억에 의존해 나열한
것뿐이다. 대구라는 도시 속에는 이 외에도 셀 수 없이 많은

창작자가 도처에 마련한 자신만의 작업실에서 작업하거나
쉬거나 놀며 창작 활동을 한다.

그런데 최근 대구는 도시 전체가 공사 중이다. 도시
재생이라는 이름의 재개발. 더 쉽게 말하자면 아파트 신축
공사다. 내가 사는 중구만 하더라도 동인동, 삼덕동, 교동,
대봉동, 북성로, 성내동, 남산동…‥. 어느 한 곳 조용한 데가
없다. 먼지도 많고 도로는 울퉁불퉁하다. 하지만 이런 불편한
환경 속에서도 사람들은 가까운 미래에 삶의 질이 높아질
것이라는 장밋빛 선전 때문에 그냥 그러려니 하고 산다.

누군가는 높이 올라가는 콘크리트 덩어리를 보며
머지않아 자기가 들어가서 살 집을 향한 기대감을 높이겠지만,
같은 장소를 떠나야만 하는 다른 누군가에게 콘크리트
덩어리는 폭력이다. 재개발의 이익이 돌아가는 곳은 결국 거대
자본이었음을 상기해 보자. 특히 이제 겨우 자리를 잡아가는
젊은 창작자들에게는 더욱 가혹하다.

도시는 몸살을 앓고 있다. 도시를 신체에 비유하면 정말
심각한 몸살이다. 도시 재생을 위한 아파트 신축 현장은
그야말로 대수술인 셈이다. 오래된 골목길과 건축물, 그곳에서
일어나는 일상이 마치 몹쓸 종양이라도 된다는 듯이 모두
제거해 버리고 새로운 콘크리트를 이식하는 수술이다. 새로
이식된 콘크리트가 영구적으로 도시의 건강을 보장하리라고는
누구도 장담할 수 없는데 말이다.

많은 장소가 재개발로 사라지는 반면, 장소를 기억하고
기록하는 프로젝트가 활발하게 진행되는 것이 인상적이다.
『남구도시기억도큐멘타』는 무려 892쪽짜리 책이다. 압도적인

두께는 필자들과 지역 주민들이 기억하고, 기록하고 싶은 말과 장면이 많았으리라는 것을 짐작하기에 충분하다. 이 책은 재개발, 재건축으로 사라져가는 대구 남구의 모습과 도시 형성 과정, 생활 이야기 등을 전문적인 조사와 시민 탐사대 활동을 통해 수집하고 기록·보존해 '남구'라는 공간과 '공간 속 주민 삶'에 대한 문화적 의미와 가치를 되새기고자 진행된 프로젝트의 결과물이다. 안진나(1권 「시간의 켜를 기록하다」), 권상구(2권 「비문자기록을 통한 기억의 구성 nontext record」), 최엄윤(3권 「무늬가 바뀌지 않는 땅」), 김민정(4권 「거리 파사드 프로젝트」), 문찬미(5권 「철거지역의 시간」), 구민호(6권 「낯섦에 대한 기억」), 정주원(7권 「고양이와 텃밭 생태지도」), 나제현, 김효선, 안진나, 문종민, 한상훈, 정효진(8권 「기억현상소」), 남구도시기억탐사대(9권 「남구도시기억탐사대」), 한상훈(10권 「남구기억도큐멘타 영상기록파트) 등이 필자로 참여했다.

이 책을 디자인한 구민호, 문찬미, 미늉킴은 각 이야기를 분권해 열 권을 한 세트로 구성했다. 각기 다른 색지로 표지를 만든 것은 장소가 품고 있는 다채로움을 보여주려 했던 것이리라. 책 케이스에 인쇄된 제목 글자는 골목길에서 마주치는 스텐실 글자의 원형을 간직하고 있다. 모든 낡음은 한때 가장 새로웠던 것이었으니 이제 어쩌면 사라질지도 모르는 것들을 향한 디자이너의 각별한 오마주로 느껴진다. 제본과 케이스 제작에도 적지 않은 품을 들였을 텐데, 한 장소가 다양한 층위로 읽히기를 바라는 기획에 부응하는 디자인이다. 이 책은 출간되자마자 다른 도시의 기록학자,

문화 연구자, 시민 활동가 들로부터 많은 관심을 받았다. 흔한 사업보고서의 틀을 과감하게 깨뜨리고 기획과 편집, 디자인이 돋보이는 한 권의 책으로 결과물을 제시했다는 점에서, 그리고 그 과정에서 숱하게 밤을 새웠을 작업자들의 노고를 기리며 응원의 박수를 보낸다.

한동안 나는 기록이 파괴의 알리바이가 되는 것은 아닐까 하는 의문과 함께 기록 작업의 허무함을 느끼던 터였다. 이런 내게 이 책을 기획한 안진나 대표는 다음과 같은 이야기를 해주었다. "스스로 재생할 수 있는 도시란 기억의 총량이 많은 도시라고 생각해요. 그 기억을 담는 그릇으로서 기록 혹은 마을과 장소들이 중요하다고 봅니다. 그래서 이런 기록이 갖는 의미는, 도시를 탐구하고 다음 세대에게 계승할 수 있는 진정한 도시 재생의 지표이자 방향을 알려준다고 생각해요." 기록이 그 자체로 끝나기보다, 기록을 공유하고 그 가치를 끌어내는 게 무엇보다 중요하다는 깨달음을 얻는 순간이었다. 부디 이런 기록과 활동이 '재개발=아파트'라는 도시 계획의 단순한 공식을 벗어나서 행정과 자본의 상상력을 확장하는 데 의미 있는 제안으로 작동되기를 바란다.

뉴스를 보면 정치와 행정은 언제나 청년들을 위한 주택 보급에 힘을 쏟다. 청년들을 위한 인턴, 취업 등 일자리 지원에도 많은 돈을 쏟다. 그런데 한편에서는 자생하고 있는 청년들을 내쫓는 비뚤어진 도시 재생 정책이 가관이다. 청년을 위한 공유 오피스를 만들자고 이미 존재하는 청년들의 작업실을 허물어버리는 바보짓을 멈춰야 한다. 심각한 엇박자가 아닐 수 없다. 장소가 사라지면 사람이 사라진다.

일도 창작도 사라진다. 작업실을 삶의 공간이자 창작의 공간, 도시의 문화적 허파와 같은 장소로 바라볼 필요가 있다. 도시 개발 과정에서 창작자의 작업실을 고려한 정책이 있었나 싶어서 가만히 생각해 보니, 쫓아내지 않는 것만으로도 충분할 것 같다. 작업실을, 주변 동료를, 나만의 장소를 잃을까 염려하는 창작자들의 불안을 해소해 주는 정책이 필요하다. 불현듯 오래전 읽었던 소설 『좀머 씨 이야기』 중 좀머 아저씨의 한마디가 떠오른다. "그러니 제발 나를 좀 그냥 놔두시오!"

대구 그래픽 디자이너와 문화의 운동장

영화를 기억하는 방식은 사람마다 경험이 다르니까 각자
차이가 있을 테지만, 내 경우 포스터로 각인될 때가 많다.
중학교에서 단체 관람으로 봤던 〈지옥의 묵시록〉(1979)이라는
영화는 아직도 생각난다. 사실 내용은 가물가물하고 웅장한
음악과 잔인한 살육 장면이 있는 전쟁 영화라는 정도의
인상만 남았다. 그런데 영화의 포스터는 선명하게 떠오른다.
이글이글 타오르는 붉은 태양을 배경으로 헬기가 줄지어
날아가는 장면이었다. 간판 그림이라서 극장마다 다른 솜씨로
그려지며 조금씩 재해석되던 장면이었지만, 붉은 태양과
헬기의 이미지는 무척 강렬했다. 대학생 때 봤던 〈죽거나 혹은
나쁘거나〉(2000)라는 영화도 생각난다. 떠올려보면 역시 내용은
잘 기억나지 않지만, 피를 토하는 인물 위에 빠르게 휘갈겨
쓴 듯한 손글씨와 핏자국처럼 보이는 잉크 방울로 연출한
포스터는 아직까지 눈에 선하다. 내게 영화 포스터는 영화의
첫인상이다.

디자이너 최지웅은 1950–1960년대 국내 개봉된
외국영화의 광고 선전물을 수집해서 『영화선전도감』(프로파간다
시네마 그래픽스, 2018)을 펴냈다. 책에 담긴 옛날 영화 포스터를
보면 직접 본 적 없는 영화라도 포스터가 영화의 얼굴이 되어
오랫동안 기억에 새겨진다. 포스터의 1차 목적이 영화를
보지 않은 사람에게 호기심을 불러일으키고 영화의 정보를

전달하는 것이라면, 영화를 기억하게 만드는 강렬한 시각적 잔상을 남기는 것이 포스터의 2차 목적으로 이해된다. 그런데 포스터의 목적은 하나 더 있다. 영화를 감상한 디자이너의 자기표현, 즉 영화의 시각적 감상문이라고 할 수 있겠다.

전주에서는 해마다 5월이면 전주국제영화제가 열린다. 영화제는 영화인들의 잔치면서 영화를 좋아하는 모든 사람의 잔치기도 하다. 동시에 그래픽 디자이너들의 잔치다. 전주국제영화제 프로그래머 장병원과 아트 디렉터 김광철은 100명의 그래픽 디자이너에게 영화제에 출품된 100편의 영화 포스터를 하나씩 디자인해 줄 것을 부탁했다. 이는 2015년부터 시작된 특별 전시 〈100 Films 100 Posters〉가 되었고, 영화제에 참석하는 감독과 관객에게 큰 호응을 얻고 있다. 이렇게 만들어진 포스터는 영화제 동안 별도의 상점을 꾸려서 영화제 방문객과 시민들에게 판매하는 등 영화제를 홍보하는 플랫폼으로 기능하기도 한다.

100명의 그래픽 디자이너는 영화제 기간 전주를 방문해 영화제를 즐기는 것은 물론 전주의 문화를 체험하고 돌아가기도 한다. 영화제가 문화 축제와 교류의 장이 되는 셈이다. 2020년 영화제는 코로나19의 여파로 무관객으로 진행되었지만, 그래픽 디자이너 박연주가 전시 〈100 Films 100 Posters〉를 기획했고 예년과 마찬가지로 한국 그래픽 디자인 분야에서 활발하게 활동하는 100명의 젊은 디자이너가 참여했다.

대구에서는 폭염이 절정에 이르는 8월, 대구단편영화제가 펼쳐진다. 2020년에는 역시 코로나19 때문에 다소 늦은 8월

19일부터 열렸다. 오오극장에서 개막식을 열고 열흘간 경쟁작 상영을 이어나갔다. 대구단편영화제는 대구독립 영화협회에서 주최하는 영화제로 2020년에는 벌써 21회째에 이르렀다.[10] 지역의 영화인들이 노력해 온 결과다.

대구단편영화제 연계 프로그램으로 열리는 전시 〈diff n poster〉도 주목할 만하다. 영화제에 출품된 경쟁작의 영화 포스터를 지역에서 활동하는 그래픽 디자이너가 만든다. 6년 전 문화기획자 한상훈이 지역의 미술작가와 포스터 제작을 협업하는 전시를 시작했던 것이 계기가 되어 2년 전부터는 여러 명의 작가, 디자이너 등이 참여하는 포스터 전시로 자리 잡았다. 독립 영화인들은 늘 부족한 예산으로 영화를 만들기에 영화 포스터는 엄두조차 내지 못하는 경우가 잦다. 영화 포스터가 영화의 첫인상이자, 오랫동안 기억에 남는 것임에도 불구하고. 그래서 그래픽 디자이너의 해석이 적극적으로 개입된 영화 포스터는 독립 영화인들에게 선물이 되기도 한다.

2019년에는 정재완과 현준혁, 2020년에는 정재완과 구민호의 기획으로 대구와 타 지역에서 활동하는 서른네 명의 젊은 그래픽 디자이너가 참여했다. 대구에서 독립 서점 고스트북스를 운영하는 작가 류은지는 김도영 감독의 〈자유연기〉(2018)와 한지수 감독의 〈캠핑〉(2019) 포스터에 개성 있는 색감을 살린 일러스트레이션을 활용했다. 한글 폰트 디자이너 장수영은 정인혁 감독의 〈안녕, 곰씨〉(2017)와 류정석 감독의 〈적시타〉(2019) 포스터에 과감한 레터링을 선보였다. 프랑스에서 활동하는 그래픽 디자이너 정지윤은 김보원 감독의 〈여고생의 기묘한 자율학습〉(2019) 포스터를 디자인했다.

그래픽 디자이너 강구룡은 본인이 작가로 참여하기도 한
박지혜 감독의 〈밸브를 잠근다〉(2018) 포스터를 그래픽 이미지와
타이포그래피의 어울림으로 연출했다. 작가 황영은 관객의
궁금증을 유발하는 단순하고 강렬한 드로잉으로 성다희
감독의 〈하오츠〉(2019) 포스터를 만들었다. 공간 디자이너이자
그래픽 디자이너인 진성욱은 최초아 감독의 〈모래놀이〉(2017)
포스터에 특유의 감각으로 사진과 타이포그래피의 조합했다.
당시 독일에서 활동 중이던 그래픽 디자이너 구민호와
김민정은 송예진 감독의 〈환불〉(2018) 포스터에 활자의 기계성을
거부하며 손으로 그린 글자를 화면 가득 활용했다.

　　2018 – 2019년에 걸쳐 약 쉰 명의 디자이너와 작가가
전시 〈diff n poster〉에 참여했으며 일흔세 점의 영화 포스터를
디자인했다. 여기에 2020년 전시된 서른네 점의 영화 포스터가
더해지니, 어느덧 100점을 넘어서는 제법 중요한 시각 문화
자료가 쌓인 것이다.[11]

글자의 계절, 시월

"글자는 애초에 이미지였다."[12] 프랑스 북 디자이너
마생Massin(1925–2020)이 말했다. 그는 1964년 루마니아 출신의
프랑스 작가 외젠 이오네스코Eugène Ionesco가 무대에 올린 연극
〈대머리 여가수〉의 연출 방식을 책으로 옮겼다. 등장인물
각자에게 고유의 서체를 지정하고 속삭이거나 고함치는
대사를 뒤틀고 기울였다. 반듯한 글줄을 거부하는 책의 지면은
공간감을 탄생시키며 하나의 연극 무대를 보여준다. 내용을
읽기 위해 만드는 보통의 희곡집을 떠올려보면 이 디자인이
얼마나 새로운 실험인지를 단번에 알 수 있다. 배우의 목소리와
감정을 파격적으로 시각화한 마생의 북 디자인은 '표현주의
타이포그래피'라고 불리면서 하나의 기념비가 되었다.

"타이포그래피는 투명한 유리잔과 같아야 한다."[13]
1930년에 미국의 타이포그래피 비평가 비어트리스 워드Beatrice
Warde(1900–1969)가 한 강연에서 이렇게 말했다. 투명한
유리잔에 담긴 액체는 아무런 간섭 없이 우리 눈에 명확하게
보인다. 그것이 물인지 와인인지 또는 오렌지 주스인지.
타이포그래피가 유리잔처럼 투명해야 한다는 그의 주장은
글자의 형태가 눈에 띄기보다는 글의 내용이 충실하게
전달되어야 한다는 것이다. 편안하고 가독성이 좋은 글자
배열을 하려는 디자이너에게 하나의 지침이 되는 명구다.
네덜란드 디자이너 헤라르트 윙어르Gerard Unger(1942–2018)는 책을

읽는 동안 우리 눈에서 글자가 사라지는 경험, 즉 더 이상 글자가 보이지 않고 오로지 글의 내용에 집중하는 단계를 이야기한다.

마생과 비어트리스 워드의 말은 상반되는 주장으로 보이지만 무엇이 맞고 무엇이 틀리느냐란 애초부터 없다. 두 의견 모두 맞다. 우리는 이것이 옳고 그름의 문제라기보다는 글자를 활용하는 다양한 방법론이 있다는 것으로 이해해야 한다. 글자를 다루는 디자이너들에게 '표현적 글자'와 '기능적 글자'라는 이 두 가지 관점은 지금까지도 많은 영감을 준다. 글자의 형태를 최소화하고 내용을 정확하게 전달해야 하는 책의 본문을 디자인할 때와 사람들의 눈에 띄도록 유도하는 책의 표지를 디자인할 때 각기 유연하게 적용할 수도 있다. 심지어 일본의 그래픽 디자이너 스기우라 고헤이杉浦康平는 잡지 본문에 4포인트(매우 작음) 크기의 글자를 인쇄하면서 글자 크기가 작더라도 사람들의 시선을 사로잡고 호기심을 유도하는 디자인이라고 말한다.

글자는 소리를 적는 기호 이상의 가치가 있다. 글자는 읽기 위한 것이지만 하나의 그림이기도 하다. 북 디자이너 정병규는 마스킹 테이프를 찢어 붙여 하나의 글자를 그린다. 책과 한글의 세계 속에 평생을 몸담아 왔던 그는 새로운 손의 감각을 거침없이 드러내는 일명 '테이핑 타이포그래피' 작업을 통해 글자가 품은 이미지성을 탐구한다. 북 디자이너인 나는 코로나19로 지친 시민들을 위로하기 위한 대구미술관 기획 전시 〈새로운 연대〉의 포스터를 디자인했다. 생활 속 거리 두기와 팬데믹 이후 미술의 방향성을 모색한다는 개념을

글자의 간격과 크기를 조정해서 연출했다.

주변에는 한글을 다루는 디자이너의 수많은 작업이 있다. 그래픽 디자이너 신인아는 이유진 감독의 영화 〈굿 마더〉(2020) 포스터에서 디지털화된 글자(폰트)를 다시 연필로 그려가며 손맛을 경험하는 작업을 진행했고, 을지로에서 음식점 메뉴판 글씨를 오랫동안 써온 사장님과 협업해서 〈페미니즘 만세 만세 만만세〉(2020) 포스터를 만들기도 했다. '영어는 되지만 한글은 안 되는 지점에 관심을 두는' 그래픽 디자이너 윤충근의 작업 『한글 놀이』 시리즈[14]도 흥미롭다. 이런 작업에서 몇 가지 의미를 찾아보자면, 발신자와 수신사 사이의 명쾌한 의사소통, 글자가 가지는 원초적 이미지성, 익숙한 기호가 만들어내는 낯선(새로운) 풍경 등을 이야기해 볼 수 있다.

해마다 10월에 열리는 한글 폰트 관련 프로젝트가 반갑다. ㈜네이버는 2008년 '나눔고딕' '나눔명조'를 무료 배포하면서 지금까지 '한글한글 아름답게'[15] 캠페인을 지속해 왔다. 2020년에는 디지털 시대 한글 부리 글꼴(명조체)의 기준을 제시한다는 기획 '마루 프로젝트'를 진행했다. 시각 디자이너 안상수가 디렉터로 참여하고, 같은 해 10월에 글꼴 3,027자 시험판을 배포했다.[16]

재치 있는 표어를 만들어내기로 유명한 ㈜우아한형제들은 2013년 '한나체'를 시작으로 매년 '주아체' '도현체' '기랑해랑체' 등 무료 글꼴을 배포한다. 2019년에는 철거 예정 지역이었던 을지로 공구 거리 골목의 간판 글씨를 모아서 '을지로체'를 만들었는데, 복고 유행을 타며 많은 주목을 받기도 했다. 비슷한 시기에 폰트 회사 산돌은 '칠성조선소체'를 개발하고 배포했다.

평생 바닷가에서 작은 조선소를 운영하던 아버지는 뱃머리에 페인트 붓으로 배 이름을 직접 썼는데, 그 형태를 다듬어서 폰트로 만든 것이다. 이런 폰트에는 장소의 역사가 녹아 있어 글자와 삶이 만들어내는 특별한 울림을 주기도 한다.

시월은 글자의 계절이다. 가을은 보통 독서의 계절이라고 하지만, 글자가 없는 독서는 불가능할 테니 글자의 계절이라는 표현이 안 될 것도 없다. 독서의 계절을 지내면서 책을 사고파는 출판계의 호황도 기대할 수 있겠지만, 시월 한 달 동안 글자를 만들고 그리는 디자이너와 그들의 한글 작업에도 관심을 보였으면 좋겠다. 훈민정음 반포를 기념하는 한글날도 있지 않은가. 한글은 많은 글자 중 하나일 수도 있지만, 다르게 생각하면 지구상에 존재하는 글자 중에 가장 젊고 역동적인 글자기도 하다. 수천 년의 역사를 가진 중국의 한자나 서양의 알파벳과 비교하면 불과 1443년에나 세상에 등장한 한글은 무척이나 젊은 글자다. 모든 젊음이 그렇듯이 한글 역시 무한한 힘과 가능성을 품었다.

'내 고장 칠월은 청포도가 익어가는 시절'이라고 이육사는 썼다. 나에게 시월은 한글이 익어가는 시절이다.

도시와 글자: 가장 젊은 도시 전용 서체를 위하여

1913년에 만들어져 런던 지하철Underground과 지도 디자인에 적용된 '존스턴 산스체Johnston Sans'는 도시 전용 서체의 효시로 꼽힌다. 에드워드 존스턴Edward Johnston이 디자인한 이 서체는 판독성legibility과 가독성readability을 고려한 기능적인 디자인으로 빠른 운송 수단에서도 쉽게 인지할 수 있도록 만들어진 것이다. 몇 년 후 존스턴은 빨간 동그라미를 가로지르는 파란 선을 넣은 언더그라운드 로고를 디자인했고, 해리 백Harry Beck은 런던 지하철 노선도를 디자인했다. 그물망처럼 얽혀 있는 복잡한 지리 정보를 과감하게 배제하고 정거장의 순서를 기능적으로 연출한 디자인은 지하철 노선도의 새로운 모델을 만들었다.

이들의 작업은 100여 년이라는 시간을 훌쩍 뛰어넘어 이제는 런던이라는 대도시의 실용성과 공공성을 부각하는 시각적 상징으로 자리 잡았다. 이를 기획한 프랭크 픽Frank Pick은 1908년 런던교통청의 디렉터로서 중구난방이었던 지하철 광고와 노선도 등 시각물을 정비하는 일을 담당했다. 그는 디자이너도 예술가도 아니었으나 당시의 그들과 협업하며 뛰어난 성과를 끌어냈다. 2000년부터 진행해 온 공공 예술 프로젝트 〈아트 온 더 언더그라운드Art on the Underground〉 또한 그로부터 전해진 유산인 셈이다.

서울시는 2008년에 '서울서체'를 개발했다. 서울시에 따르면 "서울서체는 강직한 선비정신과 단아한 여백을

담고 있으며 조형적으로는 한옥의 열림과 기와의 곡선미를 표현했다. 서울의 대표적 자산인 한강과 남산을 응용해 각각 서울한강체, 서울남산체를 만들었"고 '서울서체'는 서울시청, 지하철, 버스 등에 적용되었다. 한국 인구의 절반 가까이가 모여 사는 곳인 만큼 배포한 서체는 제법 많은 곳에서 활용되고 있다. '서울서체'를 디자인한 윤디자인은 순천시, 예산군, 포천시, 고양시, 전라남도, 김해시, 완도군, 전선군 등의 지방자치단체 전용 폰트를 개발했는데, 서체를 통해 지역의 고유한 브랜드를 만들기 위한 것이라고 밝혔다. 홍승희와 김민은 논문 「서울시 전용서체 디자인에 관한 연구」(2009)에서 글자가 내용을 전달하는 기호의 기능을 넘어서 상징으로서 역할을 한다는 점을 들며 도시 전용 서체가 갖는 통합적 시각 정체성을 강조했다.

인터넷에 검색하면 등장하는 대한민국 지방자치단체 전용 서체는 다음과 같다(2020년 11월 기준). 전라북도의 전라북도체, 김제시의 김제시체, 장성군의 장성군체, 순천시의 순천체, 예산군의 추사사랑체, 포천시의 오성과한음체·포천막걸리체, 고양시의 고양체, 전라남도의 푸른전남체, 김해시의 김해가야체, 완도군의 완도청정바다체·완도희망체, 정선군의 정선아리랑체·정선동강체, 광주광역시의 빛고을광주체, 제주특별자치도의 제주명조·제주고딕·제주한라산체, 전주시의 완판본체, 부산광역시의 부산체, 고흥군의 행복고흥체, 해남군의 해남체, 안동시의 엄마까투리체·월영교체, 김포시의 김포평화체, 서울시 성동구의 성동명조·성동고딕체, 마포구의

MAPO금빛나루 · MAPO꽃섬 · MAPO다카포 · MAPO 당인리발전소 · MAPO마포나루 · MAPO배낭여행 · MAPO 애민 · MAPO한아름 · MAPO홍대프리덤 등이 있다.

지자체 전용 서체는 지역의 장소성, 역사성, 주요 축제나 슬로건 등을 모티프로 제작하는 경우가 일반적이다. 종류는 많지만 이들 전용 서체가 활용되는 경우는 많지 않아 보이는데, 이름에서든 형태에서든 지역성을 너무 강하게 드러내기 때문이라는 게 그 이유가 아닐까 생각해 본다. 지역성을 강하게 드러내는 전략은 결국 서체의 사용 범위를 처음부터 제한하는 단점이 있다. 적지 않은 인력과 예산을 들여서 만드는 결과물이 특정 사용자만을 위한 것이 되는 점은 아쉽다. 왜 꼭 우리 지자체의 이름을 붙인 서체를 사용해서 우리 지자체의 현수막이나 포스터를 만들어야만 할까? 지자체가 협력해서 모두가 쓸 수 있는 '공무원체'를 하나 개발하면 오히려 쓰임새가 더 좋지 않을까?

누구나 내려받아 자유롭게 쓸 수 있도록 만든 지자체의 전용 서체가 그동안 제한적으로 사용되는 이유는 개발자의 관점에서 접근한 결과라고 생각한다. 한 기사에서도 이에 대한 문제의식을 드러내고 있다. "다만 이들 지자체 대부분이 시간이 지날수록 무료 배포라는 이유로 어느 정도로 활용되는지 체계적으로 관리하지 않는 것은 물론, 이런 서체를 제작해 배포하고 있다는 사실 등도 잘 홍보하지 않고 있었다. 한 지자체에서는 서체를 내려받는 횟수가 연간 수십 건에 그치는 것으로 알려졌다. 애써 서체를 제작했지만 '관공서만의 서체'에 그칠 위기에 놓인 셈이다."[17]

디자인이 사용자의 관점에서 기획되고 진행되어야 함은 이제 지극히 당연한 사실이다. 공공의 영역이라면 더욱 중요한 문제다. 행정이 구호를 외치는 시간은 지나왔다. 좋은 도시는 시민들이 목소리를 낼 수 있도록 '플랫폼'을 제공해야 한다.

찾아보니 대구시 전용 서체는 아직 없었다. 대구시 전용 서체가 없는 것은 행운이다. 앞선 사례를 참고하고 단점을 보완하면 더욱 명확하게 방향성을 만들어나갈 수 있다. 많은 지자체 전용 서체의 사례에서 알 수 있듯이 역사 문화를 강조하는 의미 중심의 스토리텔링은 주의할 필요가 있다. 가령 2·28민주운동이라는 역사적 사건을 배경으로 민주주의를 서체로 표현한다거나, 중구 근대 골목이 가지는 근대 문화를 시각화한다면 난감한 일이다. 수성못과 앞산, 신천과 팔공산 등의 지리적 요소를 서체에 담아낸다는 것도 무리가 있다. 이런 접근 방식은 결국 지자체장이나 개발자의 의도가 지나치게 담기게 되어 일방향의 무리수를 두는 디자인이 될 공산이 크다.

개인적인 견해로는 지금까지 개발된 한글 폰트 중에서 동시대 미감을 가장 생동감 있게 반영하고 사용성이 편리한, 완성도 높은 서체를 개발하면 좋겠다. 사용하고 싶은 글자, 갖고 싶은 글자를 만들기 위해 사용자의 환경을 충분히 고려해서 접근해야 한다. 어쩌면 그렇게 만든 전용 서체가 대구시를 더 젊고 합리적인 도시로 견인하는 역할을 할 수 있을 것이다. 현재로선 가장 젊은 지자체 전용 서체가 만들어질 기회가 주어진 셈이다. 물론, 마땅히 만들 이유가 없다면 만들지 않는 것이 더 좋다. 다음 세대를 위하여.

폰트에 담긴 정신

『한글글꼴용어사전』(세종대왕기념사업회, 2011)에는 폰트를 '같은 크기의 활자 한 벌' '컴퓨터에서 사용되는 문자의 모양과 크기에 대한 정보를 총칭'한다고 설명한다. 글자를 복제 구현하는 기술과 매체 환경 변화에 따라 사전적 정의는 유연하게 확장되고 있다. 보통은 폰트, 서체, 글꼴, 글자체 등의 표현을 섞어가며 쓰는데 우리는 문맥상 무슨 말인지 쉽게 이해한다. 그러니 어떤 용어를 골라 쓰건 무방할 것이지만 이 글에서는 '폰트'라고 쓰기로 한다.

폰트는 당연히 폰트 디자이너와 개발자가 만든다(우습지만 폰트가 어디서 뚝 떨어지는 것인 줄 아는 사람도 있을 것 같아서 한 말이다). 폰트 디자이너와 개발자의 노고는 한글이라는 문자의 특성 때문이다. 한글은 소리를 만들려면 초성자·중성자·종성자를 모아쓰기 때문에 모든 소리를 글자로 표현하려면 11,172자를 그려내야 한다. 자주 쓰는 글자만 표현한다고 해도 2,350자를 그려내야 한다. 이런 이유로 한편에서는 대·소문자 쉰여 자만 그리면 되는 알파벳의 효율성을 언급하기도 한다.

하지만 폰트 디자이너의 노고를 잠시 접어두고 한글 사용자의 입장에서 생각하면, 세상의 모든 소리를 초성·중성·종성으로 구별하고 모아쓰기로 표현한 세종의 접근법은 탁월하다. 한글은 한 개의 글자와 한 개의 소리가

정확하게 일치하기 때문이다. 영어 단어 'apple' 'about' 'ace' 등에서 'a' 자의 발음은 제각각이다. 읽고 쓰기를 배우지 않으면 곤란해진다. 따라서 소리와 글자가 일치하는 한글은 배우기 쉽고 표현하기 쉽다. 읽고 쓰는 인구가 많은 이유는 높은 교육열 때문일 수도 있겠지만, 이처럼 소리와 글자가 과학적으로 연결되어 있기 때문이기도 하다. 이렇게 보면 배우기 쉽고 쓰기 편한 글자야말로 효율성이 높은 것 아닐까. 물론 폰트 디자이너와 개발자가 좀 더 고생해 준다면 말이다. 우리가 폰트 디자이너에게 고마워해야 하는 까닭이다.

새로운 폰트가 출시되는 속도가 점점 빨라진다. 폰트 개발 프로그램의 발전, 디자인 레퍼런스의 다양함, 폰트 디자이너의 숙련도와 전문성, 그리고 그들의 목과 허리 통증 덕분에 우리는 다양한 표정을 품은 폰트를 사용할 수 있다. 그동안 폰트에 관해서는 본문용이냐 제목용이냐, 기계로 만든 것이냐 손으로 쓴 것이냐, 네모꼴이냐 탈네모꼴이냐 등의 여러 가지 분류 방법을 적용하지만, 생산자의 정신과 연결 짓는 것은 아직 들어보지 못했다. 이 글에서는 내 나름대로 폰트에 담긴 정신을 분류해 보려고 한다.

1. 기업 정신

기업 전용 폰트는 기업의 이념, 가치 등을 글자 형태에 담아내려는 시도다. 실용적인 목적을 가지고 있으면서도 범용으로 쓰이기보다는 기업의 업무 환경에 최적화하려는 접근을 한다. 소비자에게 기업의 이미지를 긍정적으로 부각하려는 의도도 있다. 대개 기업 전용 폰트는 무료로

배포되기 때문에 얼핏 보면 공짜 같지만, 우리는 이미 엄청난 돈을 기업이 벌 수 있도록 해주고 있다. 기업 전용 폰트는 홍보의 한 수단이다. 배달의민족 '을지로체' 시리즈(2019 - 2021), 네이버 '마루 부리' 시리즈(2018 - 2021) 등이 있다.

2. 통치와 애민 정신

세종대왕이 처음 훈민정음을 만들어 반포한 것도 결국 통치와 애민 정신愛民精神에서 나왔다. 전국 지자체에서 만들어내는 전용 폰트도 이런 정신을 반영한다. 물론 문자를 향한 깊이 있는 이해가 부족한 상태에서 추진되는 일은 폰트가 사용되는 환경보다는 개인의 치적을 강조하는 데 그치는 경우도 잦다. 하지만 갈수록 저작권 문제가 예민해지는 상황에 양질의 폰트가 개발되는 것은 공공 영역에서 시민 예산이 적절한 방식으로 쓰인다고 봐도 좋겠다. 이 경우에는 폰트 디자이너와 개발자가 프로젝트를 책임지고 잘 이끌어나가야 한다. 전문가가 아닌 사람들이 대거 참여하는 일이기 때문이다. 대구의 경우에는 2021년 한글날에 수성구 전용 폰트 '수성돋움체' '수성바탕체' '수성혜정체'가 공개되었다.

3. 실용 정신

폰트를 가장 많이 사용하는 곳은 출판사와 신문사 등 출판 현장이다. 사용성에 초점을 두고 철저하게 실용적인 접근을 한다. 긴 호흡으로 글을 읽어야 하는 단행본 폰트, 짧은 호흡으로 단숨에 읽어나가야 하는 신문 폰트는 그 기능에 충실해야 한다. 자칫 조직의 이념을 형태로 담는 순간 그 사용

범위가 제한될 것이다. 가능하면 어느 텍스트에도 어울릴 수 있는 폰트를 만드는 까닭이다. 을유문화사의 '을유1945'(2020)는 출시된 지 얼마 되지 않아 벌써 여러 출판사의 책에서 흔하게 볼 수 있었다.

4. 독립 실험 정신

누가 시키지도 않았는데 하는 일은 즐겁다. 흔치 않지만 개인의 만족과 보람을 위해서 폰트를 디자인하는 경우도 있다. 논문을 쓰는 개인에게는 연구를 위한 것이기도 하다. 클라이언트가 부탁하지는 않았지만 꼭 필요하다고 생각하는 폰트를 디자인하면서 얻는 만족과 보람이 있다. 그것은 입소문을 타면서 이런저런 매체에 소개되기도 하고, 낯선 장면을 연출하려는 그래픽 디자이너의 작업에 사용되기도 한다. 물론 독립 실험이 공짜는 아니다. 좋은 폰트가 유명세를 타면 디자이너들은 후원을 아끼지 않고 폰트 구입에 주저함이 없다. 디자이너 함민주의 '둥켈산스'(2018)나 디자이너 김태헌의 '평균체'(2019) 등은 독립 실험 정신에서 출발했지만 이제는 그래픽 디자인 한복판에 당당히 서 있다.

5. 인문학 정신

폰트는 삶을 담아낸다. 거창하게 말하면 인문학 정신이고, 좀 더 소박하게 표현하면 폰트가 곧 나의 이야기인 경우다. 칠곡인문학마을 사업으로 진행된 폰트가 바로 그렇다. '칠곡할매서체'(2020) 5종에는 '칠곡할매 김영분체' '칠곡할매 권안자체' '칠곡할매 이원순체' '칠곡할매 이종희체' '칠곡할매

추유을체'가 있다. 늦은 나이에 한글을 배운 할머니들은 폰트가 뭔지 몰라도 평생 자기 몸으로 체화한 글자를 썼다. 대학 강의실 인문학이 아닌 생활 인문학 현장이다.

폰트에 담긴 어떤 정신이 더 좋고 나쁘고 할 것은 없다. 글자는 그것을 만들고 사용하는 사람의 것이다. 어느 국어학자의 표현을 빌리자면 글자는 '민주적'이다. 폰트를 자주 사용하는 북 디자이너의 입장에서 한 가지 바람이 있다면 무료 폰트일수록 더욱 신경 써서 만들어달라는 정도다. 무료 폰트의 영향력은 상상을 초월한다. 많은 사람이 공짜라서 쉽게 다운받아 사용하는데, 괴상망측한 폰트를 사용한 문서들은 보기 괴롭다. 대충 만들어서 공짜로 배포하는 것은 말하자면 '도둑 정신'이다.

신신이 디자인한 세계에서 가장 아름다운 책

디자인이란 무엇인가? 어려운 질문이다. 답을 몰라서가
아니라, 답이 너무 많기 때문이다. 그리고 그 질문이 무모하기
때문이다. 이것은 마치 '인간이란 무엇인가?'라는 질문과 다를
바 없다. 에둘러 말하자면, 우리는 인간이란 무엇인가 하는
질문을 끊임없이 되풀이하는 삶을 살고 있을 뿐이다. 행여
인간이 무엇인지를 알았다고 한들 무슨 특별한 일이라도
일어날까? 디자인도 마찬가지라고 생각하며 저 당돌한
'디자인이란 무엇인가'라는 질문을 살짝 피해본다.

거의 모든 사람이 관심 없는 일이 얼마 전 하나 일어났다.
'2021 세계에서 가장 아름다운 책' 공모전에서 한국 책인
『FEUILLES』가 최고상인 '골든 레터Golden Letter'를 수상한
것이다. 엄유정 작가의 그림을 디자이너 신동혁과 신해옥이
운영하는 그래픽 디자인 스튜디오 신신[18]이 디자인하고 출판사
미디어버스가 펴낸 책이다. 제목인 '푀유feuilles'는 프랑스어로
잎사귀를 뜻한다. 책에는 작가가 그린 식물 드로잉과 과슈,
아크릴화가 가득 담겨 있다. 무엇보다 드로잉 재료에 따라
종이의 두께를 다르게 연출한 디자이너의 섬세한 편집과
기획력이 돋보인다. 종이의 두께는 드로잉 재료가 전하는
시각적 감정을 촉각적 감정으로 연결하고 있다. 견고한 책을
만들기 위해 실로 꿰맨 제본 방식을 '사철'이라고 부르는데,
꿰맨 실 색깔이 초록색이다. 이 또한 식물 그림을 말없이

받쳐주는 세심한 배려다.

누군가에게는 보이지 않는 부분에 디자이너는 꽤 많은 공을 들여가며 책을 완성했다. 모든 일이 그렇듯이 간단하고 쉬운 것일수록 복잡하고 어려운 것은 어딘가에 감춰지거나 보이지 않는 법이다. 그것은 오로지 창작자가 고심한 결과물일 뿐이다. 한 권의 책을 탄생시키는 데는 여러 명의 협업이 필수인데, 작가의 글과 그림 외에도 편집자와 디자이너, 인쇄와 제본가의 산고 없이 책이 만들어지기란 불가능한 일이다. 북 디자인이라는 것이 책 표지를 예쁘게(잘 팔리게) 만드는 것이라는 세간의 흔한 오해 속에서도 북 디자인이 또 하나의 해석과 발언이라는 것을 꾸준히 실천하는 디자이너들과 협력자가 있다. 우리 곁에는.

1963년에 시작된 '세계에서 가장 아름다운 책' 주제 디자인 공모전은 독일 북아트재단과 라이프치히 도서전이 공동 운영한다. 상의 권위가 상당해서 매년 각국의 예선을 거쳐 뽑힌 아름다운 책이 독일로 보내지고, 그곳에서 본선을 치른다. 그동안 국내에는 북 디자인 공모전이 없었기에 본선에 참가할 자격조차 주어지지 않았다. 2021년 처음 만들어진 '한국에서 가장 아름다운 책' 공모전의 수상작이 국제 무대에서 수상한 것은 무척이나 기쁜 일이다. 책이라는 사물이 단순히 상품에 그치지 않고 공동체의 문화적 산물이라는 점을 생각해 보면 그 수상의 의미는 더욱 각별하다.

그런데 우리의 북 디자인이 훌륭한 성과를 이루었음에도 여전히 안타까운 점이 있다. 각종 뉴스에서 다룬 상의 소식은 다음과 같았다.「엄유정 작가 그림책 '세계에서 가장 아름다운

책' 최고상」(『한겨레』), 「엄유정 작가 'FEUILLES' 세계에서 가장
아름다운 책 선정」(『한국일보』), 「엄유정 작품집 'FEUILLES',
세계에서 가장 아름다운 책 최고상 수상」(『경향신문』)…….
북 디자인 공모전에서 수상한 책임에도 불구하고 책의 저자
이름이 주어로 등장한 것은 불편함을 넘어서 디자인에 대한
무지 그 자체를 드러낸다.

　이 상은 그림의 아름다움에 주어지는 상이 아니다.
저자의 유명세나 작품 활동에 주어지는 상도 아니다.
이 상은 책 자체가 지닌 물질성, 그러니까 책의 편집 구조,
타이포그래피와 레이아웃의 완성도, 종이의 선택, 인쇄와
제본의 우수함을 종합 평가해 결정하는 상이다. 한 권의 책을
기획하고 편집 디자인한 북 디자이너에게 주어지는 세계에서
가장 권위 있는 상이다. 편집자, 디자이너, 제작자들이 언제까지
책의 저자 뒤에 감춰져야 할까. 기사 제목은 바로잡아야 한다.
'신신이 디자인한 『FEUILLES』, 세계에서 가장 아름다운 책
선정'이라고 말이다.

　누군가는 이렇게 말할지도 모르겠다. 해외에서 인정받는
것이 그렇게 대단하기만 할 일이냐고. 동의한다. 하지만
우리에게는 아직 권위 있는 상이 없다. 그뿐이다. 우리 안에서
권위 있는 북 디자인상을 만들자고 아무리 말해도 그게
왜 필요한지 그다지 관심도 없지 않았던가. 앞서 말한 것처럼
거의 모든 사람이 관심 없다. 대개 이런 일에는 투자 가치가
없다고 판단하기 때문이다. 이럴 때마다 떠오르는 장면이
있다. 척박한 환경에서 금메달을 따는 불굴의 한국인, 그들의
투혼……. 더 중요한 일에 집중하느라 북 디자인에 신경 쓰지는

못할망정, 잘하고 있는 디자이너의 의지를 꺾는 일은 없어야 하겠다.

　다시 물어보자. 디자인이란 무엇인가? 질문에 대답하는 수많은 방법 중에 다른 질문을 던지는 것도 있다. '디자인이 아닌 것은 무엇인가?' 무모한 질문에 이어지는 또 하나의 무모한 질문이지만 이번에는 답을 찾아보자. 앞에서 언급한 섬세한 편집력과 기획력이 '디자인'이라면, 그 반대인 둔감함 즉 타성에 젖은 관습적 시선이야말로 '디자인이 아닌 것'이다. 그것을 과감하게 떨쳐낸 성과가 '세계에서 가장 아름다운 책' 최고상을 받은 신신의 책 『FEUILLES』다. 여기서 질문을 던지지 않을 수 없다. '아름다운 책이란 무엇인가?' 역시 무모한 질문이다. 세상의 북 디자이너가 할 수 있는 것은 결국 책에서 아름다움이 무엇인지 끊임없이 물어가며 책을 만드는 수밖에.

간단한 걸 복잡하게, 복잡한 걸 간단하게,
무엇보다 따뜻하게

간단한 것을 간단하게 보여주는 일, 복잡한 것을 복잡하게 보여주는 일은 그냥 평범하다. 하지만 이따금 우리를 놀라게 만드는 경우가 있다. 소위 창작이라는 것인데, 복잡한 것을 간단하게 보여준다거나, 간단하다고 생각한 것을 복잡하게 보여줄 때가 그렇다. 그래서 우리는 세상의 복잡한 소리를 백성들이 쉽게 글로 표현할 수 있도록 지극히 간단하고 쉬운 글자 체계인 '훈민정음'을 창제한 세종대왕의 업적을 기린다. 또 너무나 당연한 일상의 소재 속에서 장대하고 심오한 깊이를 가진 주제를 끌어내는 철학자의 사유, 시각적으로 감동을 주는 회화 작품을 탄생시키는 창작자들을 접할 때도 우리는 감동을 받는다. 이렇게 보면 창작은 간단한 것을 복잡하게, 복잡한 것을 간단하게 만드는 것이리라. 이 글에서는 주변의 일상을 포착해서 깊은 사유를 촉발하고 이를 다시 쉽고 따뜻한 매체인 책으로 선보이는 멋진 프로젝트를 소개하려고 한다.

먼저 2021년 6월부터 8월까지 출판사 사월의눈 전가경 대표가 기획하고 서울 마포출판문화진흥센터 플랫폼P에서 주최한 국제 교류 행사 '장크트갈렌의 목소리: 요스트 호홀리의 북 디자인' 강연과 전시가 열렸다. 우리에겐 낯선 이름들이다. 장크트갈렌은 스위스 동북부에 위치한 인구 8만 명의 작은 도시인데다가 요스트 호홀리Jost Hochuli(1933 -) 또한 우리에게는 대중적으로 알려진 '유명한' 디자이너가 아니다. 대개

디자인이라면 기업 클라이언트와 함께 만들어내는 어마어마한
결과물로 이해되기에, 작은 도시에서 평생 책을 만들어온
인물을 우리가 알 길은 없다. 그렇기에 작고 조용한 유럽의
어느 마을을 탐색하는 듯한 '장크트갈렌의 목소리'가 제목에
붙은 이번 행사가 좀 더 각별하게 다가온다.

　　요스트 호흘리는 장크트갈렌 출신의 북 디자이너이자
타이포그래퍼[19]다. 장크트갈렌과 취리히, 그리고 프랑스
파리에서 조판과 타이포그래피를 공부한 그는 당시 국제주의
스타일로 불리던 독단적인 스위스 타이포그래피 양식이
지닌 한계를 지적했다. "보편적 스위스 문학이 없듯이 보편적
스위스 타이포그래피란 존재하지 않는다. 전 세계에 걸쳐
문자 그대로 수용해 통용되는 '스위스 타이포그래피'는
부적절한 용어다. 이는 오로지 제2차 세계대전 이후 스위스의
독일어권에서 전개된 특정 타이포그래피 단체에만 적용된다."
그에게 타이포그래피는 그저 양식이 아니라, 사회적 맥락
안에서의 문제가 중요했다. 1970년대에 이미 획일성과
독단성 그리고 지역성locality에 대한 화두를 던진 것이다.
파리에서 공부하고 돌아온 그는 고향에 정착해 1979년
장크트갈렌출판협동조합VGS을 설립하고 대표, 편집자,
디자이너로서 지역 밀착형 출판물을 발행하며 현재에
이르렀다.

　　사흘 동안 줌zoom으로 진행한 강연에서 호흘리는
인쇄소 조판공으로 시작해 지금의 북 디자이너가 되기까지
자신의 이력을 설명했다. 디자인 현상에 대한 자기 관점을
설명하는 부분에서 드러난 겸손함과 신중함은 자연스럽게

대가다운 아우라를 풍겼다. "디자이너에게 철학이라는 게
있을까요. 저는 그냥 제 생각을 말할 뿐입니다." 이어진
강연에서는 장크트갈렌에 소재한 조판회사이자 인쇄소인
튀포트론Typotron의 판촉물 '튀포트론' 시리즈(1983–1998)와
장크트갈렌 및 인근 지역에 한층 밀착된 기획과 자연 생태계에
대한 관심사를 다룬 '오스트슈바이츠Ostschweiz' 시리즈(2000–2016)를
자세하게 소개했다. 출판 시리즈의 소박하고 절제된 판형과
편집, 디자인, 인쇄, 제본은 장크트갈렌의 역사, 문화, 자연을
소재로 한 결과물로서, 아름다운 책으로 탄생했다.

시리즈는 섬유 산업이 성행했던 장크트갈렌의 자수
전문가를 기록한 책, 토요 장터에서 60년 넘게 일한 상인의
일과와 판매하는 과일 사진 들을 담은 책, 지역 수집가가 모은
새장을 사진으로 담은 책, 장크트갈렌의 작은 조약돌이나 가을
단풍을 섬세하게 그린 책, 사진가·역사학자·미술사학자·
지질학자·식물학자·조류학자와 함께 지역의 아름다운
골짜기나 새의 깃털을 기록한 책 등 주제의 선정 못지않게
만듦새에서도 숙련된 장인의 면모가 가감 없이 드러났다.
이 책을 보면 장크트갈렌을 사랑하지 않을 수가 없을 정도다.

강연을 들으면서 우리가 특히 감동하는 지점은 다름
아닌 가시적으로 드러나는 아름다움이었으리라. 아름다운
글과 이미지 재료가 없으면 애초에 불가능한 일인 것은
너무나 당연한 말이지만, 눈으로 보여지고 손으로 만져지는
표현물로서의 책은 그 내용을 한층 더 풍성하게 만들어준다.
책을 소개하는 호홀리의 강연에서는 글자와 이미지를
조직하는 사람의 예리하면서도 날 선 감각이 전해졌다. 하지만

그런 예각의 감각을 절대 독자 앞에 드러내거나 잘난 척하는
데 쓰이지 않는다. 오히려 부드럽고 포근한 감정을 전달한다.
무엇보다 책 전반에 흐르는 '온기'가 독자에게 깊은 인상을
남긴다. 동명의 전시에서는 여전히 온기가 가시지 않은 책들을
실감할 수 있었다.

　이 시리즈가 기획 출판되는 데까지 가능한 몇 가지
흥미로운 지점이 있다. 책의 주제를 정하고 디자인을 결정하는
데 있어 디자이너에게 전권을 준다는 것이다. 예산을 지원하되
디자이너를 무한히 신뢰한 결과물이다. 각 분야에 저마다
전문성을 가지고 있으니, 어쩌면 지극히 당연한 말 같지만
사실 지금의 디자이너에게 이것은 거의 불가능한 일로 들린다.
예산을 세우거나 집행하는 행정은 공공성과 투명성을 위해
일의 시작부터 끝까지 감시와 간섭을 늦추지 않는다. 대개의
지원금이 그렇다. 그래서 거기에 길든 창작자가 결정하는
주체로서의 자신감을 잃어가는 경우도 종종, 아니, 흔하게 있다.

　요스트 호홀리가 장크트갈렌에서 아름다운 책을 만드는
장면은 나에게 깊은 울림을 주었다. 곧바로 대구에서 시도해
보고 싶어지는 일들이 떠올랐다. 북성로의 기술 장인과 간판
글자 이야기, 만경관과 대구 극장의 역사, 동아출판사·계몽사
등 근대 출판의 발자취, 한글 활자의 원형을 디자인한 최정호의
인쇄소, 그리고 건축가로부터 전해 들은 '건축가이자 인테리어
디자이너' 박재봉이 디자인한 레스토랑 등등 셀 수 없이 많은
소재가 책이 되기 위해 기다리는 것 같다. 대구의 역사, 문화,
자연을 아름답게 보여주는 일이 이렇게 설렐 수 있다니! 모두
저 멀리 '장크트갈렌'의 목소리 덕분이다.

호랑이 담배 피우며 책 만들던 시절 이야기 하나.
내 스승이 1990년대 중반에 어느 신문사와의 인터뷰에서 "저는
북 디자인을 합니다." 했더니 기자가 '큰 북drum을 디자인하냐
작은 북을 디자인하냐'고 물었다고 한다.

이런 '웃픈' 경험은 내게도 있었다. 대학을 졸업하고 취직한
디자인 회사에서 그림책을 만드는 일을 했다. 디자인에 참여한
첫 책을 부모님께 보여드렸더니, 그림을 그렸냐고 물으셨다.
미대를 졸업했으니 당연히 그렇게 생각하셨을 테다. 아니라고
대답하자 그럼 글을 쓴 거냐고 물으셨다. 그것도 아니라고
대답하자 그럼 인쇄를 하는 거냐고 물으셨다. 그것도 아니라고
대답하자 그럼 대체 무슨 일을 한 거냐며 궁금해하셨다.
책을 만드는데 글을 쓰지도 않았고 그림을 그리지도 않았고
심지어 인쇄도 안 했다면 과연 무엇을 한 것인가. 부모님께
오케스트라의 지휘자나 영화감독처럼 글 작가와 그림 작가와
인쇄소를 조율하고 종합하는 일이라고 설명하며 그럴싸하게
내가 하는 일을 설명하려고 했지만, 어딘가 억지스러웠다.
스스로도 내가 하는 일이 그만큼 멋있다고 생각하지는
않았으니까 말이다.

아무튼 그런 시절을 통과해서 20년째 책 만드는 일을 하고
있다. 이제는 북 디자이너라고 말하면 무슨 일을 하는지 주변
사람들은 대충은 이해하는 분위기다. 하지만 아직도 나에게는

익숙한, 그러나 사람들에게는 낯선 일도 있다. 독립 출판!

독립 음악, 독립 영화가 있듯이 독립 출판이 있다. 이때 '독립'이란 무엇인가에 대해 이런저런 의견이 많다. 다루는 소재가 기성 문화로부터 자유롭고 독립적인 것, 제작과 유통이 기존의 자본 구조로부터 자유롭고 독립적인 것, 누가 시켜서 하는 것이 아닌 스스로 만들고 싶은 것을 만드는 것 등등. 그래서 독립 출판 대신 '대안' '소규모' '자유' 등의 수식어를 붙이는 경우도 있다. 어쨌든 독립 출판이라는 것은 지금까지와는 다른 무언가를 소신껏 만들어보는 것이다. 그 어디에도 얽매이지 않고(물론 모든 창작자가 굶어 죽으라는 것은 아니니, 최소한의 현실적인 면을 고려하긴 한다). 그래서인지 책을 근엄하고 진지한 대상으로 모시는 독자들에게 독립 출판은 젊은이들의 자유로운(어설프기까지 한) 표현 욕구 정도로만 여겨지는 측면도 강하다.

'사람은 책을 만들고 책은 사람을 만든다'는 거창한 슬로건을 내건 대형 서점, 한 해에 국민 1인당 몇 권의 책을 샀는지 열심히 조사하는 독서 운동가나 출판 평론가 들에게 독립 출판은 신기한 하위문화 현상이었으리라. 하지만 독립 출판의 의미와 가치는 좀 다른 맥락에서 접근해 볼 수 있다. 독립 출판은 그동안 기록으로 남지 않았던, 남지 못했던 것들을 기록하기 시작했다. 개인의 차원에서 사소한 것에 주목하는, 상업적으로는 성공할 수 없는 기획이 등장한 것이다. 약 300부 내외의 적은 양을 만들어 지역의 작은 책방에서 파는 이 책들은 오히려 한국 출판의 다양성을 이끌어가는 문화 현상이 되었다. 독립 출판이 이제는 자연스럽게 일상의 아카이브를 구축한다.

매년 서울에서는 '언리미티드 에디션' '퍼블리셔스 테이블' 등 크고 작은 독립 출판 페어가 개최된다. 특히 한국에서 가장 오래된 독립 출판 아트북 페어 언리미티드 에디션의 규모는 해마다 성장해, 2019년 북서울시립미술관에서 열린 '언리미티드 에디션 11'에는 220여 팀의 국내외 창작자가 참여하고 수만 명의 독자가 입장했다. 같은 해 여름 부산에서도 '프롬 더 메이커스From the Makers'라는 독립 출판 아트북 페어가 성황리에 3회째 열렸다. 도쿄, 오사카, 상하이, 베이징, 타이베이, 홍콩, 싱가포르, 뉴욕 등지에서 독립 출판물과 아트북을 만드는 창작자들은 서로 즐겁게 교류하며 에너지를 충전한다.

대구에서도 독립 출판에 의지를 가진 젊은 창작자들이 꾸준히 활동 중이다. 『북성로 맵시』(더풀락, 2018)는 카바레, 술집 등이 즐비한 장년층의 유흥가이자 번화가인 북성로에서 사진가 이준식이 노인들의 멋과 패션을 촬영한 사진책이다. 『자갈마당』(사월의눈, 2017)은 이제는 철거된 대구 성매매 집결지 '자갈마당'의 100년 역사를 기록한 오석근·전리해·황인모의 사진과 대구여성인권센터의 사료를 엮어서 만든 사진책이다. 『아파트 글자』는 대구에서 시작된 프로젝트로 여러 도시에 있는 아파트 외벽 이름 글자를 모아 책으로 묶었다. 디자인 연구자, 폰트 디자이너, 건축가의 관점으로 아파트 글자를 바라본 세 편의 에세이도 실려 있다. 『북성로 철공소』(시간과공간연구소, 2017)는 1960년대부터 지금까지 기술자로 살아온 기술 장인의 인생사와 기술 노하우는 물론 작업장, 작업 도구 등을 사진과 드로잉으로 꼼꼼히 기록했다. 이 책을 편집한 북성로 기술예술융합소 모루의 안진나 대표는 젊은 청년들과

함께 도시를 탐험하고 해석하는 '도시탐사대' 활동을 이어간다. 『부서지고 세워지고』(사진기록연구소, 2019)는 사진가 장용근 등 여섯 명이 대구의 재건축 현장을 기록한 전시에 관한 책이다.

지금도 우리 지역에서는 도시를 기억하기 위해 쉬지 않고 걸어 다니며 자료를 조사하고, 글을 쓰고, 사진을 찍고, 그림을 그리는 창작자들이 있다. 그들은 기억을 기록하기 위한 방법으로 대개 책을 택한다. 종이로 만든 책은 어쩌면 낡고 오래된 방식이지만, 콘텐츠를 재생하기 위한 별도의 장치가 필요하지 않기 때문이다. 손에 책을 들 최소한의 힘과 펼쳐볼 의지만 있으면 된다. 독립 출판은 그 철없는 무모함에도 불구하고 책이란 여전히 현재를 기억하고 기록하는 효율적이고 경제적인 사물임을 깨닫게 해준다.

독립 출판이라는 '작은 돌'

독립 출판. 책을 좋아하는 사람이라면 제법 익숙하거나 한 번쯤 들어봤을 단어다. 독립 출판은 독립 영화나 독립 음악처럼 기존 방식과는 '다른' 창작 행위를 이르는 말이다. 이때 늘 따라붙는 질문이 있는데, 과연 무엇으로부터의 독립이냐 하는 것이다. 이윤을 추구하는 사업 구조가 기존 상업 출판과 무엇이 다르냐는 지적도 있다. 하지만 창작 행위가 꼭 가난해야만 하는 것은 아니다. 독립 출판도 수요와 공급의 원칙으로부터 자유로운 것은 아니다. 출판업자와 창작자에게도 먹고사는 문제는 중요하다. 내가 현장에서 경험한 독립 출판의 몇 가지 특징을 적어본다.

첫째, 소규모다. 대구에서 사진책을 펴내는 '마르시안 스토리'나 '사월의눈', 만화책을 발행하는 '블랙퍼스트클럽프레스' 등은 한두 명이 운영하는 작은 출판사다. 규모는 출판 기획의 성격을 규정하기도 한다. 인건비 등 고정비용이 적게 드는 만큼 책의 물성에 투자할 여력이 생긴다. 그리고 상업 출판에서 다루기 힘든 장르나 주제에 접근하는 기민함을 보여준다. 결정 과정이 복잡하지 않고 이해관계가 충돌하는 일이 적다. 아플 정도로 동시대를 투명하게 반영하는 것은 독립 출판의 장점이다. 이런 점에서 독립 출판이라는 말 대신에 소규모 출판, 1인 출판이라는 표현을 쓰기도 한다.

둘째, 독립 출판은 저자가 곧 출판사 발행인인 경우가 많다. 여기에는 이런저런 속사정이야 있겠지만, 결과적으로 창작자 본인의 색깔을 뚜렷하게 드러낼 수 있는 전략이 되기도 한다. 교동에서 독립 서점 '고스트북스'를 운영하는 류은지·김인철 작가는 같은 이름의 출판사를 만들어서 글을 쓰고 그림을 그려서 책을 발행한다. 이런 면에서 독립 출판에는 자주自主 출판이라는 수식어가 따라붙기도 한다.

셋째, 독립 출판은 독자층이 좁고 선명하다. 가능하면 많은 대중 독자를 상대해야 하는 기성 출판과 달리 독립 출판은 '주변'과 '부분'을 파고든다. 많이 팔리지 않지만, 꼭 만들어야 할 책이 있다면, 초판을 100부 정도 찍어서 소수의 독자를 만나는 것이다. 이때 출판사와 독자 사이에 끈끈한 연대가 만들어지기도 한다.

이런 측면에서 독립 출판은 비제도권 출판의 성격을 가진다. 독립 출판을 기획하고 만드는 이들은 대체로 용감하다. 완숙함보다는 형식의 신선함을 보여준다. 의욕이 너무 앞선 나머지, 책이라는 매체를 깊이 이해하지 못하고 접근하는 경우도 있는데, 이때 만들어지는 의외성이 책에 대한 새로운 사유를 열어주기도 한다(물론 이것은 여러 약점 중에서 애써 찾아낸 장점이다). 독립 출판이 혼자서 고독하게 움직이는 것처럼 보이지만, 무엇보다 협업이 중요하다. 한 권의 책을 기획·편집·디자인·제작·유통하는 일련의 과정은 절대 혼자서 해결할 수 없는 일이기 때문이다.

사실 독립 출판 현상은 창작자들의 에너지 못지않게 인쇄·제작·유통 환경의 변화로부터 기인한 면이 크다. 편집

디자인 소프트웨어의 보편화와 디지털 인쇄의 등장으로
소량 출판 제작이 가능해졌다. 독립 출판 특성상 제작 단가가
조금 비싸기는 하지만, 책값에 대한 독자들의 반응 또한
제법 관대해졌다. 독자들은 책의 내용 못지않게 디자인에도
민감하게 반응한다. 이미 소유한 작가의 책도, 동일한
내용이지만 표지를 새롭게 바꾼 리커버판이 나오면 또다시
구매해서 소장한다. 무엇보다 작은 책방, 동네 책방이 많아지는
것이 힘이 되었다. 작은 책방은 많은 책을 다룰 수 없다.

　　책방 주인은 신중하게 책을 선별해서 공간의 개성을
구축해 간다. 시詩를 다루는 책방 '시인보호구역', SF나
판타지를 비롯한 장르 문학을 다루는 책방 '환상문학', 비건과
기후 위기를 다루는 책방 '책빵 고스란히', 페미니즘 이슈가
돋보이는 '책방 이층', 사진책을 다루는 책방 '낫온리북스' 등
독립 출판의 기민하고 다양한 주제를 수용하는 장소들이다.
책방도 큐레이션이 중요해졌다. 또 온라인 플랫폼 덕분에
적은 예산으로도 공격적인 마케팅이 가능해졌다. 예전
같으면 신문이나 잡지, 방송에 광고를 내보내는 것이
유일한 홍보 방법이었는데, 지금은 소셜 미디어, 유튜브라는
새로운 미디어가 개인과 개인을 연결해 준다. 소셜 미디어에
절대적으로 의존하는 만큼 홍보 한계가 명확하게 존재하지만,
독자 커뮤니티를 형성하기 수월해진 것만은 무시할 수 없다.

　　독립 출판을 한마디로 정의하기는 어렵다. 하지만 독립
출판을 둘러싸고 일어나는 상황들을 직·간접적으로 접해보면
젊고 생동감 있는 출판 현장임은 틀림없다. 기존 출판계에
파문을 일으키는 대범한 시도들이 이루어지고 있다. 몇 년

전까지만 해도 출판에 잔뼈가 굵은 기획자들은 독립 출판을
아마추어의 연습장 정도로 치부하곤 했다. 그들의 조소 어린
냉혹한 평가를 곰곰이 생각해 본다. 시작이 독립적이고
소규모가 아닌 출판이 있었던가. 1970년대 서울 종로의
한 골목, 이제 막 시작하는 출판사는 조그마한 사무실에 책상
하나를 두고 앉아 있는 대표이자 기획자이자 편집자 한 명,
종일 거래처 서점에 외근하러 다니는 영업자 한 명 정도가 전부
아니었을까. 그런데도 그들이 기획하는 책은 세상을 예리하게
관통하는 날 선 책들이었다. 그 와중에 돈을 벌어야 했고
출판사의 지속 가능성을 고민했다. 현재 수백억 매출을 올리고
수백 명의 직원이 일하는 한국 출판사들의 첫 시작은 말하자면
독립 출판이었다. 그러니 출판의 모든 것을 두루 경험한 관록
있는 기획 편집자들에게 지금의 독립 출판 현장은 유별난
것이 아니었으리라. 서툰 기획과 편집으로 만들어진 출판물에
대한 그들의 지적이 틀린 말은 아니었다. 하지만 모든 시작은
그렇게 작고 가볍고 어설프게 만들어진다. 그러므로 나는 독립
출판이라는 현상을 무시할 수는 없다고 생각한다.

　　해마다 가을이면 열리는 북 페어가 있다. '언리미티드
에디션'은 2022년에 14회를 맞이한 국내 최대 규모의 아트북
페어다. 1년 동안 열심히 작업해 온 독립 출판 창작자와
출판사가 참여해서 책과 굿즈를 뽐낸다. 다양한 이벤트와 토크,
사인회, 강연이 함께 열리며 지금의 한국 독립 출판 생태계를
경험할 수 있는 자리다. 도서정가제로 인해 다소 위축되었던
서울국제도서전 분위기와 달리 젊은 독자가 문전성시를 이룬
언리미티드 에디션 열기는 놀라웠다. 행사의 아카이빙은

우리의 독립 출판과 아트북에 대한 사^史적 자료의 기능을
할 것이고, 출판 담론이 어떻게 흐르는지를 비평할 수 있는
근거가 될 것이다. 대구에서도 2022년 8회째를 맞은 '아마도
생산적 활동'이 열렸다. 독립 서점 더폴락이 주관하는
북 페어다. 적은 예산에 소박한 규모로 열리지만, 글을 쓰고
그림을 그리고 사진을 찍는 전국의 독립 출판 창작자들이
모여서 우정 어린 응원과 자극을 주고받는 귀한 자리다.

독립 출판은 그동안 보이지 않았던 책과 출판인이 실체를
드러낸 현장이다. 우리는 출판사의 시작(첫 책)과 성장 과정을
실시간으로 관람하는 중이다. '유유출판사' '읻다' '쪽프레스'
'브로드컬리' 등 매력적인 콘텐츠와 마케팅 전략으로 승부하는
작은 출판사를 목격하면서 출판도 브랜딩이 중요해졌다는
것을 실감한다. 독립 출판을 특별한 장르로 규정하지 말고
출판의 변화무쌍한 모습 중 하나로 바라보는 게 좋을 것 같다.
규모로 평가하지 말고 과정으로 받아들이면 독립 출판은 결국
출판 다양성 측면에서 긍정적으로 이해할 수 있을 것이다.

유리병에 큰 돌을 담으면 빈틈이 많이 생긴다. 빈틈에
작은 돌이 들어가 박히면 어느새 병은 가득 채워진다. 독립
출판은 그 작은 돌이다. 큰 돌과 작은 돌 모두 소중하다. 우리의
책 문화에는 큰 돌만 있지 않고 작은 돌도 있다. 동네 책방에서,
소셜 미디어에서 그리고 북 페어에서 용기 있게 작은 돌을
굴리는 출판인들을 만나보시기 바란다.

길, 어렵고 외롭고 두려운

"두 갈래 길이 숲속으로 나 있었다. 그래서 나는 사람이 덜 밟은 길을 택했고, 그것이 내 운명을 바꾸어 놓았다."(로버트 프로스트Robert Frost, 「가지 않은 길」 중에서)

"사실 땅 위에는 본래 길이 없었다. 걸어가는 사람이 많아지면서 곧 길이 된 것이다."(루쉰魯迅, 「고향」 중에서)

아무도 걷지 않은 곳을 걷는 일, 아무도 하지 않은 것을 시도하는 일은 어렵고 외롭고 두렵다. 스스로도 확신이 서지 않기 때문이다. 게다가 이것이 가치 있는 일이라는 것을 세상에 증명해야 하는데 그 가치란 대개는 금전적 결과물로 귀결된다. 이것이 정말 어렵고 외롭고 두렵다. 어째서 쉽고 편안한 길을 택하지 않느냐고 끊임없이 꾸지람을 듣는다. 미대에 진학하겠다고 의지(고집)를 품은 나에게 부모님이 그랬고, 대학 졸업 후 첫 직장에 갔을 때도 부모님은 축하와 동시에 걱정을 내려놓지 않으셨다. 벌이는 괜찮은지 계속 일할 수 있는 곳인지 물으셨는데, 나의 생산력에 대한 의심일 수도 있고, 보통의 부모 마음처럼 자식의 생산력을 못 알아주는 사회에 대한 푸념일 수도 있다. 시간이 흘러 대학교수로 임용된 나를 보시고 부모님은 그제야 안도의 한숨을 내쉬었다. 교수는 목적이 아니라 수단이자 과정이라고 생각하는 나와 달리 부모님은 드디어 목표를 달성했다고 생각하셨다. 돌이켜보면 방황이 없었던 것은 아니지만, 나는 비교적 사람들이 많이 밟아서

잘 닦인 길을 선택해 온 것 같다. 교수이자 북 디자이너란 내 직업도 그렇다.

1세대 북 디자이너로 알려진 정병규는 국내에 아직 북 디자인이라는 직업이 없던 1970년대에 북 디자인을 하기로 마음먹고 두려움이 앞섰다고 회고한다. 청춘의 불안함이야 예나 지금이나 다르지 않았겠지만, 한국 사회에 존재하지 않았던 일을 직업으로 삼겠다고 결정했을 때의 마음은 입사 면접이나 자격시험에 떨어질까 봐 두려워하는 마음과는 어딘가 달랐을 테다. 어수선한 대학가에 내려진 긴급조치로 갑작스레 세상에 나온 정병규는 문학 중심의 한국 출판 현장에서 자신의 생산력과 북 디자인의 생산력을 증명하기 위해, 그리고 북 디자인을 디자인의 한 장르로 자리매김하게 하기 위해 출판 현장과 교육 현장에서 고군분투했다. 그의 손길이 닿은 수많은 책이며 그의 강의를 들은 제자들이 증거물이다. 그는 1996년 국내 첫 북 디자인 전시 〈정병규 북 디자인〉을 열고 전시 도록을 출판하며 결국 북 디자인의 생산력을 입증했다. 물론 여기에는 이름이 드러나지 않은 수많은 디자이너, 편집자, 인쇄공 등의 노력도 잊어서는 안 된다. 책은 결코 머리로만 만들어지지 않는다. 복잡한 의사 결정의 결과물이자 중노동이 수반되는 협업의 결과물이다.

2021년 11월 대구예술발전소에서 북 페스티벌 '북적북적'이 열렸다. 물레책방 장우석 대표는 대구예술발전소 2층의 '만권당'에서 『정병규 사진책』 북 토크 자리를 마련했다. 1980년대부터 2000년대까지 정병규가 디자인한 사진책 중에서 기획자 전가경이 선별한 서른한 종의 책에 대한

디자이너의 설명, 디자인 방법론, 나아가 시대상을 읽어낼 수
있는 사진책이다. 이영준의 추천사, 사진가 정멜멜이 재해석한
책 사진, 송수정·최재균·김현호·박상순이 쓴 에세이, 그리고
정재완의 해제 등이 덧붙어 풍성한 볼거리와 읽을거리가
담겼다. 북 토크 자리에서 정병규는 자신의 글을 인용했다.
"사진책을 디자인한다는 것은 그 사진과 이미지들의 존재
이유를 새롭게 만드는 것이다." "사진책 디자인의 핵심은
사진가의 작품을 가지고 사진가들이 생각하지 못했던 세계를
만들어내는 것이다." 사진책을 만드는 일이 어떤 것인지를
선명하게 정의 내린 문장들은 내 가슴에 박혔다. 여전히
글 중심적인 출판 담론 안에서 사진을 다루며 책을 만드는 일은
금전적 보상은커녕 편집과 디자인 성과를 인정받기도 어렵다.
계란으로 바위를 치듯 사진책 출판으로 부딪혀보지만, 마음은
번번이 산산 조각난다. 글이냐 사진이냐를 나누기보다는
책으로 이야기를 전달하는 수단이 다양해졌기 때문에
'사진책도 책이다'라는 말을 앵무새처럼 반복하게 된다.
이런 와중에 "앞으로 책의 운명을 좌우하는 것은 사진책일
것이다."라는 정병규의 선언은 적지 않게 힘이 된다.

 1990년대에 '북 프로듀서'라는 화두를 던지며 활동한
디자이너 이나미도 이런 문제의식을 느끼고 있었다. 그는
'책이란 소유하고 싶어야 한다'는 생각을 가지고 책의
물성을 적극적으로 실험했다. 행위 예술가 이윰의 책 『빨간
블라우스』(1996), 전태일의 생전 일기 형식 글과 박광수 감독의
영화 〈아름다운 청년 전태일〉의 기록 사진을 발췌한 사진
자료집 『아름다운 청년, 전태일』(일, 1996), 삼성출판사 『100과

사전』 시리즈(1997) 등을 작업하며 내용의 본질을 선명하고 매력적으로 드러냈다. 이나미는 오케스트라 지휘자처럼, 영화감독처럼 한 권의 책을 전체적으로 프로듀싱하고자 했다. 정병규가 인문주의자로서의 면모가 강했다면 이나미는 시각 예술가들과의 교류 및 협업을 통해 이미지 생산자로서의 역할을 선보였다.

1980년대와 1990년대라는 숲속에서 용감무쌍하게 자신의 길을 걸었던 이들은 스스로 생산력을 증명해보였다. 그들이 발을 내디딘 길은 어느덧 여러 사람이 외롭지 않게 걸어갈 정도가 되었다. 창작자들은 1인 출판, 독립 출판, 예술 출판, 사진책 출판이라는 다양한 이름으로 자신을 부르며 외로움과 두려움을 극복해 나가는 중이다. 이런 흐름 속에서 2021년 11월에 열린 독립 출판 축제 '아마도 생산적 활동'은 독립 출판 생산자들이 모여 책을 팔고 서로 교류하는 우정의 자리였다. 사진책 출판의 미래는 여전히 외롭고 두렵지만, 적어도 동시대 동료들과 함께 사진책을 만드는 지금이 귀한 순간임을 깨닫는다.

며칠 전 바람이 세게 부는 숲을 산책하는 중에 나무끼리 부딪히며 떨어지는 가지들을 봤다. 스스로 가지를 떨쳐내는 일이 숲에서 나무가 자라는 과정이리라. 자연의 일은 늘 묘한 여운을 남긴다. 숲을 보며 삶이란 결국 스스로 가지치기하면서 방향을 잡아가는 여정이라는 생각을 했다. 매해 1월은 기회의 달이다. 새로운 소망과 다짐으로 여리고 거친 가지를 마음껏 뽑내도 된다. 설령 무모해 보여도 가치를 증명할 수 있는 최소 열한 달이 주어진다. 고군분투하시길 바란다.

북한산의 '검은입'과 '사자털'

작업실 마당에 자주 오던 '이로'는 길고양이다. 친구인
'이호'도 가끔 함께 온다. 근처 갤러리에서 돌보는 '꾹이'도
온다. 식물만 있는 곳에 동물이 등장하니 더욱 생기가 돌았다.
열심히 사료도 주고 츄르(고양이 간식)도 줬다. 어느덧 '이로'는
눈인사도 하고 경계를 조금 푸는 것 같았지만, 절대 자신의
옆을 내어주는 법은 없었다. 지난 늦가을 두 마리의 새끼
고양이를 낳고서 이로 가족은 사라졌다. 그렇게 마당에는 추운
겨울이 왔다.

북한산에는 '검은입'과 '사자털'이 살았다. '흰다리'와
'잿빛눈'과 '뾰족귀'가 돌아다녔고, '찡찡이'와 '단비'도
뛰어다녔다. 귀엽기도 하고 괴상하기도 한 이름의 주인공은
들개다. 이들의 부모를 거슬러 가면 처음부터 들개는 아니었다.
할아버지의 할아버지의 할아버지 시절, 그러니까 약 6–7년
전에는 여느 집에서 귀여움받으며 자란 개들이었다. 그러다가
2010년 서울 은평구에 뉴타운, 즉 아파트 재개발 사업이
시작되었다. 원주민들은 마을을 떠나게 되었으나 키우던
개를 데리고 이사할 형편은 못 되는 집이 많았다. 마을에
남겨진(버려진) 개들이 생존을 위해 찾아간 곳은 인근의 북한산
등산로였다. 개들은 등산객이 나눠주는 김밥이나 간식을
얻어먹으면서 조금씩 산속 생활에 적응해 나갔다. 산에서
번식하면서 무리는 점점 사람의 손길을 기억하지 못하는

들개가 되어버렸다. 산에서 생존하려면 등산객과 공존해야 한다는 것을 본능적으로 알아차렸을까. 그들은 공격적이지 않았다고 한다.

사진가 권도연은 2017년부터 2년간 북한산에서 들개들을 만나며 사진을 찍었다. 인상적인 건 그가 찍은 사진 속 들개들이 마치 오랜 가족이나 친구처럼 보인다는 점이다. 개들은 경계하거나 움츠러들지 않고 무척이나 자연스러운 표정과 몸짓으로 촬영에 응하면서 사진의 완성도를 높여주었다. 이런 친밀감이 생기려면 사진가와 들개 사이에 어느 정도의 감정 교류가 있어야 할까. 동물행동학자 콘라트 로렌츠는 인간과 개의 교감에 대해 다음과 같이 썼다. "인간은 소리 없이 바뀌는 동료의 기분을 '눈빛으로 알아채도록' 요구받지 않는다. 자신이 원하는 것을 말로 전달할 수 있기 때문이다. 그렇기 때문에 사람 대부분은 야생동물의 표현 방식을 빈약한 것으로 여긴다. 사실은 정반대인데도 말이다. … 훈련된 눈을 가진 사람이라면 늑대나 차우차우의 얼굴에 나타난 미세한 움직임만으로도 자칼 혈통의 개들이 얼굴에 뚜렷이 드러내는 감정보다 더 많은 것을 읽어낼 수 있다."[20]

사진가는 이것을 정확하게 증명한다. "2019년 유월의 여름날 저녁이었다. 해가 뉘엿뉘엿 넘어가던 시간이었다. 정상을 지날 때 떡갈나무 한 그루에 걸터앉아 있는 개를 발견했다. 개는 내 모습을 세심하게 살폈다. 서로 눈이 마주쳤다. 개의 잿빛 눈망울은 어둠 속에서 속이 훤히 들여다보일 정도로 맑았다. 우린 그렇게 한참 동안 서로를 바라보았다. '잿빛 눈'과는 그날 이후에도 여러 차례 정상에서

말 없는 대화를 나누었다."²¹ 사진가의 눈은 과연 렌즈만
바라보는 것이 아니라 대상을 관찰하고 대상과 대화를 나누는
섬세하고 따뜻한 눈이었다.

하지만 들개와 말 없는 대화를 나눌 수 있는 사람이
그렇게 많지는 않다. 당연하게도 산에서 마주치는 들개를 보고
무서움을 느끼는 사람들도 있다. 사람과 공존하는 법을 스스로
터득한 온순한 들개라 할지라도 목줄이 없는 산속 개는 위험한
존재로 여겨진다. 들개의 개체수가 늘어나면서 등산객의
안전을 위협한다는 이유로 서울시는 북한산 들개를 포획해서
안락사시켰다. 인간으로부터 버려진 개들이 산을 찾아 무리
지어 살아가는 법을 막 터득할 때쯤 다시 인간에게 잡혀 돌아와
결국 죽음에 이른 것이다. 차라리 사람들을 완전히 떠났더라면,
진정한 들개가 되어 우리 눈에 띄지 않았더라면, 그들은 좀 더
자유로운 삶을 살지 않았을까.

사진가는 들개 사진을 2021년 책으로 묶었다. 사람마다
책을 내는 이유는 저마다 다르겠지만, 사진가는 자기 들개
친구들을 더 많은 사람에게 보여주고 싶었고, 더 오랫동안
간직하고 싶었다고 말한다. 이럴 때 책은 여전히 힘을 발휘한다.
"북한산의 들개를 기록한 사진들은 종이와 웹으로 전사되어
영원한 이미지의 연옥에서 떠돌 것이다. 존재조차 몰랐던
이 친구들의 모습을 누구나 쉽게 볼 수 있게 될 것이다. 나무
사이를 넘실거리는 나의 사랑하는 벗들을 기록해 둘 수 있다는
사실에 나는 경건함을 느낀다."²² 어쩌면 사진가는 '검은입'과
'사자털'이 대구 삼덕동에서 손님들과 조우할 것을 예견한
듯하다.

삼덕동에 문을 연 카페 '리프레시먼트Refreshment'에 2022년 초 사월의눈 사진책이 전시되었다. 한쪽 벽에 들어선 빼곡한 책장에는 권도연 사진가의 사진책 『북한산』(사월의눈, 2021)에 등장하는 '검은입'과 '사자털'이 우리를 맞이한다. 북한산 바위 위나 풀숲 사이에서는 아니지만 그들은 사진 인쇄라는 무한 복제 기술로 멀리 대구까지 왔다. 동네를 산책하는 사람 누구나, 카페를 찾는 손님 누구나 책과 사진을 감상할 수 있다. 골목을 어슬렁거리는 고양이도 멈칫 보고 갈 것이다. 따뜻한 봄날, 골목길에서 마주치는 고양이에게, 사진 속 들개에게 눈인사를 건네고 잠시라도 말 없는 대화를 나눠보는 것은 어떨까. 그나저나 봄이 오면 혹시 작업실 마당에 '이로'가 돌아올까? '봄은 고양이'라고 하지 않았던가.

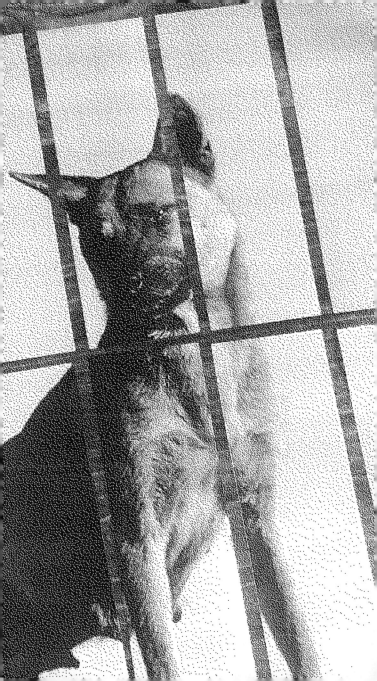

호텔방과 쪽방

　　자동차는 북대구요금소를 빠져나와 모처럼 고속도로를
시원하게 달렸다. 코로나19 팬데믹 때문에 사람도 자동차도
몸이 근질근질했을 터다. 중학생 아이는 뒷좌석에서 연신
힙합을 따라 부른다. 힙합과 자동차 가속 페달은 꽤나 근사한
조합이다. 여행의 목적지는 서울 남대문로 5가에 위치한
힐튼호텔이다. 1983년 남산 자락에 지어진 힐튼호텔이 곧
철거된다는 소식을 듣고 사연이 궁금했다. 가끔 출장 중에
서울역을 오가며 멀리서 보기만 했던 곳이다. 인터넷에 검색해
보니 호텔을 설계한 건축가 김종성과 의뢰인 김우중 회장과의
일화가 기사화되어 있었다. 김우중은 당시 미국에서 대학교
건축학과 학과장으로 재직 중이던 김종성에게 새로 지어지는
호텔 건축을 의뢰했고 그는 교수직을 버리고 한국에 돌아왔다.
건축가는 힐튼호텔을 가리켜 "1980년대 한국 건축의 이정표가
된 '건물'이 아닌 '건축'"이라고 자부한다. 이번 서울 여행의
목적은 호텔 건축 체험이었다. 우리는 이곳에 직접 투숙하면서
사라질 건축물을 몸과 머리에 기억해 두고 싶었다. 서울 도심의
정체는 예상했지만, 역시나 상상을 초월했다. 뒷좌석에서는
여전히 힙합이 흘렀지만 차는 도무지 속도를 내지 못한다.
흥얼거리던 아이의 외마디, "배고파."
　　1980년대에 지어진 건물은 서양 모더니즘 건축의
세례를 받은 건축가의 감각과 건설 노동자의 성실함이

묻어났다. 해외에서 공수해 왔다는 고급 대리석으로 마감한
호텔 로비는 차분하면서 격조가 있었다. 유리로 덮인 높은
천장은 웅장함을 보여주면서도 자연 채광이 들어와 아늑함을
연출했다. 크리스마스 시즌에 설치되는 '스위스 기차마을
미니어처'는 지난 몇 년 동안 어린이 손님들에게 명성을 탔다.
장난감 마을에는 기업의 광고판을 부착하고 쉴 새 없이 달리는
기차들이 '지금 여기'의 시간을 알려준다. 손님을 응대하는
직원들의 노련함도 돋보였다. 이런 호텔이 사라진다고
생각하니 아쉬운 마음이 컸다. 객실에서는 한양 성곽길이
보였고 멀리 남산 전망대가 우뚝 서 있었다. 자연 풍경을 보고
있지만 어딘가 인공적인 냄새가 났다. 호텔의 전망을 위해 산이
존재하는 듯한 착각이 들었다. 소파에 묻혀 장시간 운전으로
지친 몸을 쉬는 중에 하나의 사건이 시작되었다. 적어도 내게는
'사건'이었다. 쪽방촌 계급사회!

　　서평 잡지 《서울리뷰오브북스》의 편집위원들과
함께하는 단체 톡방이 있다. 이곳에 있는 사람들은 과학
철학자, 경제학자, 천문학자, 사회학자, 정치학자, 건축가, 문학
평론가 등 다방면에 걸쳐 책을 열심히 읽고 쓰는 분들이다.
사건의 시작은 이곳에 시사 다큐 프로그램 링크가 올라온
것이다. 2021년 말에 방송된 것으로 '쪽방촌 계급사회'라는
제목이었는데 거대 도시의 가장 약하고 아픈 부분을 고발하고
있었다. 잡지 다음 호를 위해 조문영 교수는 쪽방촌에 관한
책 리뷰를 준비 중이었고 정택진의 책 『동자동 사람들: 왜
돌봄은 계속 실패하는가』(빨간소금, 2021)를 언급했다. 힐튼호텔
바로 옆이 동자동이다. 책에서 동자동의 장소적 맥락을 소개한

115

부분이 흥미롭다. 한국의 빈곤층 주거지를 연구한 이소정은 "빈민 거주 지역은 도시의 하층민에게 저렴한 주거 환경을 제공함으로써 산업화에 필요한 저임금 노동력을 안정적으로 재생산하는 기능을 수행했다"[23](235쪽)고 썼다. 컬럼비아대학교 인류학 교수 브라이언 라킨Brian Larkin은 "철도, 도로, 빌딩과 같은 기반 시설들이 근대화의 표상으로 도심 한복판에 자리 잡아야 했다면 빈민의 공간은 근대성의 표상 밖에서 그것을 가능케 하는 또 하나의 기반 시설로 존재했다"[24](235-236쪽)고 밝히고 있다. 1970-1980년대 동자동과 양동은 한때 도시의 인프라를 구축하는 빈민 노동자 가족들이 사는 곳이었지만 일자리가 축소되고 사라지면서 현재는 일하지 못하는 고령 빈민자의 쪽방촌이 되었다고 한다. 화장실도 없는 한 평 남짓한 지하방 한 칸이 월세 25만 원이나 하고, 이곳에 살지 않는 건물주는 관리자 계급을 활용해 주민들을 감시·감독한다고 고발하며 저자는 이 '빈곤 비즈니스'를 집중적으로 파헤치고 있다.

부끄럽게도 서울역을 수시로 오가며 서울스퀘어 지하 식당가에서 고급 요릿집을 가본 적은 있어도, 동자동과 양동에 관해서는 전혀 몰랐다. 역 광장에 있는 노숙인들과 도시락 나눔 줄을 멀찍이 피해 다니기만 했지, 그들을 향해서 관심을 갖지는 않았다. 양동은 현재는 남대문로 5가로 불리는 곳으로 힐튼호텔과 서울스퀘어, 서울시티타워 사이에 끼어 있는 쪽방촌이다. 한때 종일 볕이 밝게 드는 동네라고 해서 붙여진 '양동陽洞'이라는 이름은 이제 무색하다. 새로 지어진 고층 건물이 사방을 에워싸면서 그늘지고 고립된 동네가 지금의 양동이다(위성사진에서조차 고층 건물의 그림자에 가려져서

116

잘 보이지 않는다). 길을 걸어도 양동의 쪽방촌은 눈에 보이지 않는다. 건물에 가려지기도 했고, 높은 가림막을 세워놓았기 때문이다. 기밀 내용을 감추기 위해서든, 부끄러운 장면을 드러내지 않기 위해서든 가림막은 쉽고 효율적인 장치다. 기록에 의하면 지구인의 잔치 1988년 서울 올림픽은 72만 명의 올림픽 난민을 만들었고 미처 정비(?)되지 못한 동네는 높은 가림막을 설치하고 벽화를 그려 환경 미화를 완성했다. 그로부터 30년이 지난 2018년 평창 동계올림픽 때도 용산을 지나는 KTX 창밖 풍경이 국격에 맞지 않는 부끄러운 것이라며 자성하는 목소리도 있었다.

개발의 논리로 험한 소리를 쏟아내는 일이야 하루 이틀 겪는 것이 아니지만 최소한 그 장소에 머무는 사람의 삶을 함부로 재단해서는 안 될 일이다. 화려한 빌딩 뒤편에 숨은 작고 초라한 집들을 생각하면 도시는 어떤 대상을 은폐하기 위해 행정력을 소비하고 있는 것 같다. 대도시의 야경 또한 환상적인 인공 경관이자 도시의 민낯을 감추는 기발한 장치다. 화려한 불빛만 살아남는 밤의 도시는 어두운 곳을 자연스럽게 가리고 필요한 경우 몇 개의 조명 장치를 사용해서 화려한 도시의 이미지를 만들어낼 수 있다. 리처드 윌리엄스는 책 『무엇이 도시의 얼굴을 만드는가』(현암사, 2021)에서 산업혁명 시기 영국 맨체스터의 도시계획을 언급하며 "자본은 깨끗하고 번듯한 중앙도로와 같은 공간은 눈에 보이도록, 노동자 계급의 불결한 공간은 눈에 보이지 않도록 도시를 배치했다"(63쪽)고 지적한다. 머지않아 양동과 동자동은 재개발될 예정이다. 힐튼호텔의 재건축도 추진되는 걸 보면 몇 년 후 이곳의

117

지형도는 완전히 바뀔 것이다.

　이튿날 아침 일찍 호텔 주변을 산책했다. 잘 닦아놓은
(정말로 사람들이 쓸고 닦고 있었다) 한양 성곽길을 올라서
백범광장에도 가고 안중근 의사비도 봤다. 산 중턱에서 멀리
바라본 도시는 크고 높은 몇 개의 건물(랜드마크)을 자랑하고
있었다. 산을 내려와서 동자동 쪽방촌을 걸었다. 이른 아침의
골목은 차갑고 고요했다. 지난밤에 다큐 프로그램에서 본
장면들이 겹쳤다. 저 멀리 택시 한 대가 들어왔고 노인은
라면이 가득 든 커다란 봉투와 담요 한 장을 트렁크에 실었다.
방에서 쫓겨났거나 병원에 가는 길이지 않을까 짐작해
본다. 골목에는 재개발을 반대하는 붉은 깃발이 펄럭였다.
여기에는 두 가지 뜻이 교차한다. 이곳에 살고 있는 주민들은
동네에서 쫓겨나고 싶지 않아서 재개발을 반대한다. 하지만
임대주택에 주어지는 공영 개발은 찬성한다. 건물주들은
재개발을 환영하면서도 공영 개발은 반대한다. 민간기업체가
개발해야 경제적 보상 이익이 높기 때문이라고 한다. 이러나
저러나 '반대'의 목소리는 '소리없는 아우성'이었다. 골목길을
빠져나와 큰길에 접어드니 다시 매끄러운 빌딩과 카페,
모닝 커피를 주문하고 기다리는 직장인들의 인파가 몰린다.
무엇이 현실이고 무엇이 비현실적인 풍경인지 헷갈린다.
마크 피셔는 2009년 책 『자본주의 리얼리즘』(리시올, 2016)에서
자본주의를 조울증에 비유했다. "호황과 불황을 끊임없이
오가는 자본주의는 그 자체로 근본적이고 환원 불가능하게
양극성이어서 흥분 상태의 조증(버블 사고bubble thinking의
비합리적 과열)과 우울증적 침잠(경제 불황) 사이에서

주기적으로 휘청거린다."(66-67쪽) 가림막 바깥 세상은
조증으로 가득하고 가림막 너머 세상은 우울증으로 치부하는
도시의 이분화 장치는 점점 가속화되어 간다. 저자가 말하는
'쾌락주의적 우울증'이다. 양동과 동자동처럼 눈에 보이지
않지만 현실에는 여전히 존재하는 빈곤, 고층 건물에서만
확인할 수 있는 우울한 도시 풍경은 우리가 그것을 부정한다고
해서 결코 말끔히 사라지지 않는다.

　　나는 이번 여행에서 힐튼호텔을 보러 갔다가 쪽방촌을
보았다. 세계적인 도시 서울의 모더니즘 호텔 건축과 쪽방촌의
빈곤은 너무나도 선명한 대비를 이루었다. 대구로 돌아오는
차 안에 다시 힙합이 들린다. "… 눈에 보이는 게 전부가 아냐
…" 속사포처럼 쏟아지는 말 중에 한 구절이 귀에 박힌다.
내가 발을 딛고 선 땅에서 꾸준히 살아보자는 소박한(어쩌면
거창한) 꿈이 과연 가능한 걸까. 홈리스행동 생애사 기록팀의
책 『힐튼호텔 옆 쪽방촌 이야기』(후마니타스, 2021)에서 최현숙의
말처럼 "홈리스의 삶은 생애 내내 꽁무니에 붙은 채 끊어지지
않고 길어지기만 하는 서사의 실타래"(312쪽)다. 빈곤을 눈앞에
두고 디자인은 무엇을 할 수 있을까. 사회 문제를 해결하는
디자인도 최근에는 공공 디자인이라는 미명 아래 환경을
미화하고 가꾸는 데 힘을 쏟는다. 가림막을 세우고 시민들의
착시를 만들어내는 기술이 디자인의 역할이라면 어딘가
허무함이 밀려든다. 애초에 디자인은 자본을 전제해야
성립하는 운명이리라. 가난한 사람들에게 팔 수 있는 상품이나
서비스는 없다. 휴대용 물 정수기 '라이프스트로Life straw'로
대표되는 적정기술이라는 화두를 던지기도 하지만, 디자인이

119

기업과 자본, 문명의 선봉장임을 내세우는 데는 주저함이 없다. 그래서 복잡하다.

재개발, 도시 재생이라는 용어가 난무한다. 디자인은 그곳에서 꽤 유용하다. 도시를 아름답게 꾸미고 장식하는 일이기도 하고, 어렵고 복잡한 도시 문제를 해결하는 서비스 디자인 방법론을 내세우기도 한다. 이럴 때일수록 디자이너가 도시 빈곤의 메커니즘을 짚어내고 장소의 맥락을 이해해야 한다고 말한다면 너무 순진한 생각일까. 1980년대의 올림픽 난민처럼 2022년에도 재개발 난민, 도시 재생 난민이 여전하다. 도시의 삶에서는 어느 누구도 난민이 되지 않으리라 보장하기 어렵다. 빈곤과 디자인에 대한 여운이 좀처럼 가시지 않는다.

하루에 두세 잔씩 커피를 마시는 엄마, 아빠를 보면서
아이는 호기심이 생겼나 보다. 커피잔을 입에 살짝 갖다 대더니
바로 얼굴을 찡그린다. "우엑, 이런 걸 왜 마셔!" 2017년 어느
날, 삼덕동에 낯선 카페가 하나 생겼다. 상호는 'Refreshment'.
아무리 찾아도 보이지 않는 간판, 실내가 훤하게 들여다보이는
전면의 통유리창, 앉아 있기에는 불편한 의자, 고작 서너 개뿐인
메뉴……. '라떼'가 아닌 '플랫화이트'를 팔았다. 힙한 카페가
가져야 할 덕목은 모두 갖춘 곳이었다. 건물의 골격을 고스란히
노출하고, 나무로 짠 최소한의 가구만 들여놓는 것으로
인테리어를 마쳤다. 'Less is more(적을수록 좋다)'라는 디자인
명구가 떠오른다. 무채색의 단조로운 공간에서 강력하게
시선을 사로잡은 것은 'Refreshment'라는 단어가 무심한 듯
놓인 그래픽 포스터 한 장이었다.[25]

내 기억으로 이때부터 삼덕동에는 여기저기 카페가
들어서기 시작했다. 'youth' 'Stay in stain' '오프닝'……. 오래지
않아 삼덕동은 골목마다 카페 전성시대가 되었다. 처음
삼덕동에 대한 이야기를 들은 것은 '담장 허물기'에 관한 뉴스
기사였다. 삼덕동 201번지, 이 건물이 가출 청소년 쉼터가 되자,
골목 주민들의 반대 여론이 생겼고 이를 달래기 위해 집주인
김경민 씨가 담장을 허물고 소통을 시작하면서 담장 없는 마을
만들기의 상징적인 장소로 알려졌다.[26] 이후 삼덕초등학교,

삼덕동주민센터 등도 담장 허물기와 벽화 그리기에 동참하면서 삼덕동 마을 공동체를 만들어갔다.

담장을 허문다는 것은 무엇일까. 누군가에게 나의 사적인 공간을 열어서 기꺼이 안으로 들이는 일이다. 누군가에게 내가 가진 소중한 것을 나눠주는 것이다. 우리는 서로 연결되어 있다는 신호를 보내는 강력한 실천이다. 이것은 곧 환대하는 마음이다. 인류학자 김현경의 말처럼 "환대란 타자에게 자리를 주는 행위, 혹은 사회 안에 있는 그의 자리를 인정하는 행위"[27]다. 2009년도쯤, 낯선 도심 한복판의 삼덕동 골목을 걸으면서 내가 느낀 포근함은 다 그런 사정이 바탕에 깔려 있었기 때문이리라.

한동안 삼덕동은 담장 허물기로 시작된 마을 공동체의 정체성이 이어졌다. 낡은 자전거를 고쳐주는 '희망자전거제작소'가 있었고, 오월이면 각양각색의 자전거 퍼레이드 준비가 한창이었다. 머머리섬 축제는 다양한 어린이 인형극을 선보였고, 마고재와 작은도서관 삼덕마루에 무성하게 자란 나무들은 이 마을의 과거를 가득 품은 채 이런저런 재미있는 이야기를 들려주는 정령 같기도 했다. 아! 그리고 '피스트레이드'라는 사회적 기업에서 운영했던 작은 핸드드립 커피 가게도 있었다. 커피 맛은 최고였다. 어쩌면 지금 성업 중인 카페들의 유전자였을지도 모른다. 오래된 동네가 대개 그러하듯 재개발이 이루어지면서 삼덕동에도 젊은 사람들이 유입되었고 업종의 변화가 생겼다.

카페가 성황을 이루면서 자전거 가게, 옷 수선집, 작은 공방 등은 이제 사라졌다. 대신 어디 내놓아도 뒤지지 않는 힙한

카페가 그 자리를 대신한다. 엉뚱한 상상이지만 카페 골목에서 마을 공동체의 유전자는 어떻게 이어질까 궁금하다.

몇 해가 지나고 운명처럼 삼덕동에 살게 됐다. 새로 지은 아파트에 들어오게 되었는데, 무려 '담장 없는' 아파트였다. 마을의 유전자라는 것이 이런 것이구나 하며 반가웠다. 사실 새 아파트는 역시 오래된 마을과는 어딘가 어울리지 않는 면이 있다. 마치 영화 〈컨택트〉(2016)의 외계 우주선을 연상시킨다. 하지만 삭막하게 들어선 아파트 건물이 시간과 공간을 싹둑 자르는 이질적인 존재임에도 불구하고, 담장이 없으니 이런 환대의 분위기가 만들어질 수 있구나 하고 놀랐다. 대구를 걷다 보면 많은 곳에서 재개발이 한창이다. 보통의 재개발은 철거와 신축이 이어지기에 안전을 위해 높은 담장이 설치되어 있다. 안전을 위한 장치라고는 하지만, 공사가 끝난 후에도 그 담장은 사라지지 않고 더욱 견고한 벽으로 장소의 안과 밖을 구분 짓는다. 얼마 전 북성로 재개발 공사 현장에 세워진 현장 가림막을 보면서 한때 단단한 돌로 축조되었던 성벽을 떠올렸다. 재료가 달라졌을 뿐, 예나 지금이나 안전과 재산을 지켜주는 벽이다.

장소에 '원래'는 없다. 장소는 그곳에 머무는 사람들이 쓸모와 성격을 만들어간다. 장소는 그래서 단단하게 고정되어 있기보다는 액체처럼 유연하게 흐른다. 다만 극도로 상업화되고 개인화되어 가는 장소가 어떻게 공동체의 가치를 유지하고 환대하는 마음을 잃지 않을까 고민해 보는 것. 그게 장소에 사람이 행할 수 있는 최소한의 예의 아닐까.

삶의 문화를 살피는 디자인

1960년대 대통령은 '美術輸出(미술수출)'이라는 휘호를 써서 디자인이 수출을 위한 것임을 규정했다. 디자인은 국가 주도의 산업 진흥 정책을 위한 '포장'이라는 개념으로 정의됐고, 그동안 우리의 디자인 교육도 이런 궤도를 크게 벗어나지 않았다. 1990년대 후반 IMF 사태를 겪을 때 디자이너들이 일하는 대기업 홍보실은 구조 조정 1순위였다. 기업 경영의 위기 상황에서 홍보는 나중에 해도 그만이고 좋은 제품은 광고하지 않아도 알아준다는 믿음이 유효했던 시절이었으리라.

2000년대 들어서면서 디자인 생태계에는 적지 않은 변화가 생겼다. 새로운 형태의 협업 방식이 만들어지고 디자이너들은 조금씩 다른 방향으로 움직이기 시작했다. 기업 일변도의 클라이언트로부터 벗어나 문화 예술 영역에서 활동하는 디자이너의 수가 많아졌다. 다만 이런 움직임은 이제 막 경력을 시작하는 젊은 디자이너를 중심으로 일어났고, 부작용도 따랐다. 젊음을 담보로 한 과도한 경쟁으로 인해 디자인 결과물이 그 어느 때보다 훌륭해진 반면, 노동의 대가는 하향 평준화된 것이다.

하지만 이런 상황 속에서도 디자이너가 문화 예술의 협력자가 되고, 관료주의적 국가 주도 디자인 담론을 넘어서 문화 콘텐츠 생산의 주체가 된 점은 분명한 변화의 물결이었다. 문화는 소수 엘리트에 의해 만들어지는 특별한 것이 아니다.

따라서 디자인 문화라는 것도 대학에서 디자인을 전공한 특정 직업군이 만드는 것이라는 오해는 하지 말자. 디자인 문화는 디자인을 만들고 그것을 향유하는 공동체의 정신과 행위의 결과물이 축적되어 자연스럽게 형성되는 것이다.

디자인이라는 것이 관료와 대학교수, 그리고 해외 유명 디자이너의 포트폴리오를 만드는 일이 되어버렸을 때, 디자인은 정작 우리의 삶과 거리가 멀어진다. 디자인이 보통의 삶 속에 있지 않고 잠깐의 구경이나 체험하는 수준의 '이벤트'가 된다면 디자인 문화는 만들어질 수 없다. 우리의 일상을 살피는 데서 디자인이 시작될 수는 없는 걸까.

대학에서 배운 '타이포그래피'라는 전문 용어는 견고한 벽을 세우는 일이었다. 글자를 다루는 것은 그것을 사용하는 모두의 일인데, 엘리트 교육을 받은 소수 디자이너가 글자를 점령해 버렸다. 평소 글자의 생태계에 관심을 두었던 나는 거리 글자를 통해 디자이너가 어떻게 도시 문화에 접근하는가를 생각해 보게 되었다. 거리 글자는 내가 열심히 세웠던 벽을 허무는 일이라는 생각도 했다. 길을 걸으면서 만나는 거리 글자는 내게 영감의 원천이다. 대자연을 만나기 위해 우거진 밀림이나 초원, 극지에 가듯이 디자인을 만나기 위해 거리를 걸어 다녔다. 거리 글자가 지닌 다양한 표정과 의미, 그리고 시간의 흔적은 실로 경이롭다.

건물 간판, 외벽 광고 시트지, 교통 표지판, '주차 금지' 구조물, '일방통행' '어린이 보호구역' 바닥 글자처럼 공적 영역에 놓인 글자도 있지만 '소변 금지' '개 조심' '담배꽁초 버리지 마시오'처럼 사적 영역에서 개인이 직접 손으로 쓴

서툰 글자도 있다. 거리 글자는 늘 예상을 뛰어넘는 내용과
형태를 보여준다. 거리 글자에 공존하는 친밀감과 낯섦은
글자가 어떻게 존재하는지를 극단까지 몰고 간다. 거리 글자는
문자가 가진 의미 전달 기호로서의 기능을 훨씬 넘어선다. 미국
인류학자 클리퍼드 기어츠Clifford Geertz의 말처럼 거리 글자는
두꺼운 묘사다. 길을 걸으며 마주치는 글자는 우리가 보통 읽고
쓰는 글자들과는 다른 세상을 살아간다. 아름답든 흉측하든
거리 글자는 당당하다.

거리 글자는 호락호락하지 않다. 우리를 멈춰 서게 만들고
호통치기도 한다. 연약하고 노쇠한 글자도 있고, 이제 막
삶을 시작한 글자도 있다. 수줍어하는 글자도 있고 용감하게
고백하는 글자도 있다. 뻔뻔한 글자도 있고 지나치게 격식을
갖춘 나머지 무심코 흘러가는 글자도 있다. 거리 글자는
다양한 목소리를 품는다. 그래서 거리 글자는 살아 숨 쉬는
생명체처럼 느껴진다. 자주 가는 골목에서 만나는 글자는 오랜
친구처럼 편안하지만, 처음 가는 골목 글자와 나 사이에는 어떤
긴장감이 흐르기도 한다. 거리 글자는 당연하게도 토착성을
품은 버내큘러 디자인이다. 거리 글자는 처음 만들어지는 것에
끊임없이 무언가를 지우고 첨가하고 고치고 풍화된 흔적,
즉 시간의 흔적이 투명하게 반영된 것이다. 거리 글자를 통해
우리는 그간의 사연을 유추할 수도 있다.

몇 해 전 북성로기술예술융합소 모루의 제안으로 북성로
거리 글자를 기록한 적이 있다. 북성로의 간판 글자를 사진으로
기록하고 공업사 사장님들을 인터뷰했다. 어쩌면 북성로를
가장 오랫동안 지켜보면서 북성로가 어떻게 변했는지를

기록하고 있는 저장장치와도 같았다. 나는 전시장 벽면을
책의 펼침면으로 연출하고 북성로 글자를 수집하면서 사진을
추가하는 진행형 전시 《(북성로) 글자풍경》(2019–2020)을
기획했다. 전시 기간에는 북성로를 연구한 인류학자, 도시
사회학자, 디자이너, 출판 기획자 등과 함께 워크숍을 열면서
북성로의 거리 글자를 기록하는 방법을 공부했다. 전시가
마무리될 즈음 거리 글자는 한 권의 책으로 만들어졌다.

　　한번은 서울 을지로 골목에 즐비한 붓글씨 간판에
호기심이 생겼다. 을지로는 대구 북성로와 닮은 꼴이다. 도심
한복판에 적산가옥이 즐비해 있고, 공업사와 공구 가게가
밀집해 있다. 이곳 간판들은 수십 년 전에 무명의 서예가가
쓴 것이다. 페인트 붓으로 굵직하게 써 내려간 글씨는 당시의
간판 제작 기술과 미감을 반영하고 있다. 여쭤보니 간판
글자 값을 얼마 지불했는지 정확하게 기억하는 사장님들은
안 계셨지만, 서예가가 자전거 타고 골목을 지나면 글자를
써달라는 부탁을 하고 막걸리 좀 받아다 줬다는 사실은 모두가
기억하고 있었다. 일과 일로서의 거래라기보다는 사람과 사람
사이의 교류에서 만들어진 글자 문화다. 안타깝게도 을지로와
북성로 같은 근대 산업시설은 도시 정비 사업의 대상이 된다.
이런 사업들은 대부분 도시의 디자인 문화 자산을 위협한다.
나로서는 영감의 원천인 거리 글자가 파괴당하고 사라져가는
것이 아쉽다. 글자 사용자들이 일상에서 자생적으로 만들어낸
소중한 디자인 문화기 때문이다.

　　3월 11일은 돌아가신 건축가 정기용 선생님의 기일이다.
정재은 감독의 다큐멘터리 영화 〈말하는 건축가〉(2011)의

한 장면이 떠오른다. 한 지자체가 시골의 오래된 폐교를 어떻게 활용할지 고민하던 중 시골 마을 어르신들에게 물어보니 가장 갖고 싶어 하는 시설이 목욕탕이었다고 한다. 이 마을에는 목욕탕이 없어서 한 달에 한 번 봉고차를 빌려서 도시에 나가 단체 목욕을 하고 오신다는 것이다. 그러니 목욕탕이나 하나 지어달라는 말에 건축가는 화답했다. 이제 폐교한 공간에 마련된 목욕탕에서 짝숫날에는 할아버지들이, 홀숫날에는 할머니들이 편안하게 마음껏 목욕하신다. 이 장면은 우리의 디자인이 무엇을 놓치고 있으며 어디로 향해야 하는지를 알려준다. 그것은 삶의 문화를 살피는 디자인이다.

동대구역 승강장에선 왜 많은 이가 무단 횡단을 할까

'기차는 8시에 떠나네.' 독재에 저항했던 젊은 레지스탕스와 그리스 카테리니로 떠나는 여인의 이별을 그리는 노랫말과 선율은 언제 들어도 애틋하다. 기차역은 도착과 출발, 만남과 헤어짐이 교차하는 장소다. 대개 문학 작품과 영화 속 기차역 승강장에는 슬픈 서정이 진하게 배어 있다. 그러나 기차역에 대한 감상은 잠시 내려두고 현실 속의 기차역을 보자. 캐리어를 끌거나 큰 배낭을 멘 사람, 정장을 차려입고 서류 가방을 든 사람, 흡연 구역에서 담배를 피우거나 아이스 아메리카노를 손에 든 사람……. 이른 아침 기차역은 모처럼 여유로운 여행을 떠나거나 타지의 일터로 이동하는 사람들로 붐빈다.

택시와 자가용을 권하는 도시. 시내버스를 타고 동대구역 광장 승강장에 내릴 때마다 생각한다. 동대구역 광장 쪽 중앙버스전용차로는 아무리 생각해도 불편하고 위험하다. 정시 출발·도착을 자랑하는 열차를 제 시각에 타려면 말이다. 버스를 이용하다 보면 아슬아슬하게 역에 도착하는 경우가 있는데, 문제는 버스를 내려서부터다. 넓은 도로 한복판에서 파란불이 켜지기를 기다리는 시간이 초조하다. 마음이 급할수록 보행자 신호가 바뀌지 않는다. 왕복 10차로를 자랑하는 동대구로는 차들이 질주한다. 그러는 동안 택시와 자가용을 타고 온 사람들은 저 앞 광장에서 내린다. 바로

역으로 들어갈 수 있도록. 행여라도 시간에 늦을까 마음이
조급한 사람은 가끔 빨간불이 켜져 있어도 무단 횡단을 한다.
이런 경우, 신호를 무시하고 무단으로 길을 건너는 사람을
나무라야 할까? 우리는 선진국 일등 시민이니까 교통 법규는
철저하게 지켜야 할까? 나는 동대구로에서 무단 횡단하는
사람들의 마음이 충분히 이해가 간다. 나도 몇 차례 겪어본
일이다. 하지만 위험한 행동인 것은 틀림없다. 유니버설
디자인이라는 별도의 용어를 쓰지 않더라도 어린이나
노약자, 장애인이 접근하기 쉬운 대중교통은 건강한 성인과
비장애인에게도 당연히 편리하고 안전한 것이다. 버스에서
내려서 빠르고 안전하게 열차를 이용할 수 있는 합리적인 동선
설계가 필요하다.

시민의 발인 대중교통 이용이 불편한 것은 처음부터
설계가 잘못되었기 때문이다. 택시와 자가용 이용 고객에게
버스 승강장이 자리를 내어주는 것은 잘못된 판단이다. 버스
이용자도 택시 이용자도 자가용 이용자도 모두가 안전한
시스템을 찾을 필요가 있다.

프랑스 국립 건축가 임우진은 책 『보이지 않는
도시』(을유문화사, 2022)에서 '양심 냉장고'에 대해 이야기한다.
코미디언 이경규가 진행한 '이경규가 간다: 숨은 양심을
찾아서'는 인근 건물 옥상에 몰래카메라를 설치하고 모든 차가
횡단보도 정지선을 지키면 냉장고를 선물하는 프로그램이었다.
첫 방영 때, 사람도 차도 다니지 않는 새벽 시간에 '양심적으로'
정지선을 지킨 차가 있었다. 운전자가 냉장고를 선물로
받았다는 소식과 함께 "내가 늘 지켜요"라고 말한 장애인

운전자의 인터뷰는 많은 시청자에게 뭉클한 감동을 주기까지
했다. 1997년도에 방영된 이 프로그램은 TV 공익 예능의
전설로 여겨진다. 그만큼 정지선을 무시하는 운전자가
많았다는 방증이다.

그런데 건축가인 저자는 개인의 양심 차원이 아닌
도시 교통 시스템의 문제를 언급한다. 차량 신호등이 걸린
위치가 횡단보도 너머에 있는지, 아니면 횡단보도 이전에
있는지에 따라서 운전자의 반응이 달라질 수 있다는 것이다.
막상 자동차를 운전해 보면 횡단보도 너머에 위치한 신호를
보다가 횡단보도를 가로지르는 실수를 저지르는 경우가 있다.
횡단보도 이전에 신호등이 있으면 아무래도 이런 오류를 줄일
수 있다. 다음 출발신호를 보기 위해서라도 미리 멈춰야 하기
때문이다. 저자는 말하자면 개인의 양심에 호소하는 것보다
실수와 오류를 예측하고 방지하도록 시스템을 설계하는 것이
중요하다고 지적한다. 자동차 신호등이 어디 달렸는지 보면
그곳이 보행자를 위하는지 자동차를 위하는지 알 수 있다.

대구시의 도로 체계는 자동차 운전자에게 편리하다. 특히
대구를 동서로 관통하는 왕복 10차로 달구벌대로를 보면
대구가 차량 흐름 중심으로 설계된 도시임에 틀림없어 보인다.
범어역 네거리에서는 남북으로 교차하는 12차로와 만나는데
그 규모가 압도적이다. 이곳은 횡단보도가 설치되어 있기는
하지만 아무래도 사람이 건너라고 만든 게 아닌 것 같다.
광활한 차도를 건널 때면 무서울 때가 있다. 늦은 저녁이나
이른 새벽에는 더욱 그렇다. 내가 사는 삼덕동을 걷다 보면
인도와 차도의 구분이 없는 길이 있다. 그곳은 인도일까,

차도일까? 보행자가 우선일까, 자동차가 우선일까? 아무렇게나 주차되어 있는 차를 피하랴 저 앞에서 또 저 뒤에서 다가오는 차를 피하랴 신경을 곤두세우며 걸어야 한다. 보행자도 운전자도 서로 배려하고 양보하는 미덕을 강조하기에는 위험 요인이 너무나 많은 곳이다. 물론 시스템이 절대적일 수는 없다. 시스템을 작동하는 것도 결국 사람이 하는 일이기 때문이다. 하지만 보행자의 처지를 아랑곳하지 않는 거리를 방치하는 것은 도시 행정이 무책임한 것이다.

'□□ 금지' '○○하지 마시오' 같은 표시와 설명이 많을수록 디자인에 문제가 많은 곳이다. 난간을 만들어놓고 '추락 주의'라든지 '기대지 마시오'라고 써두는 것은 애초에 제대로 디자인하지 못했기 때문이다. 운전하다 보면 유독 주차하기 좋은 자리가 보인다. 차가 거의 다니지 않고 도로 폭이 넓은 데다가 별도의 차선 규제봉이 없는 곳이다. 하지만 이런 곳은 단속원들에게도 잘 보이는 법. 불법 주정차 단속 차량이 아침저녁으로 순회한다. 이것이야말로 행정력 낭비 아닐까. 주정차를 해서는 안 되는 곳이라면 그에 맞는 거리 디자인을 고민하는 편이 더 낫지 않을까. 차선을 좁히고 보행자 도로를 더 확보하는 것도 방법이지 않을까. 사실 이런 문제는 단지 교통 분야에만 해당하는 것은 아니다. 우리가 계획하고 실행하는 일이 애초 의도보다 잘못 사용되는 일이 많다면 면밀하게 검토하고 바로잡아야 한다. 이럴 때 도시 디자인이 필요하다. 성숙한 시민 의식, 자랑스러운 대구시민, 양심 행동 등의 구호만으로 해결되는 것은 아니다. 디자인이 단지 눈에 보이는 형태만이 아니라는 것, 사용자의 경험에 기반한

비가시적 행동과 성찰을 포함한다는 건 이미 오래된 사실이다.

도시 디자인은 시민의 삶의 질을 높이는 데 의미가 있다. 도시 디자인은 공동체의 이익과 편리를 위해서 다뤄져야 한다. 시민의 희생을 요구하고 계몽하려는 것은 올바른 접근이 아니다. 장소의 기억을 지우고 공간을 사유화하는 폭력적인 개발은 도시 디자인이 아니다. 고층 건물을 짓고 상업 시설을 들이는 것, 대규모 프랜차이즈 카페가 문을 열고 휴게 공간을 마련하는 것은 철저하게 상업적이다. 돈을 내지 않는 사람에게 문을 열어주는 곳은 없다. 심지어 어느 아파트 단지는 입구부터 사람을 통제한다. 그곳의 놀이터와 정원은 입주민 소유니까.

비용을 지불해야만 환대받는 공간이 많아질수록 시민 누구나 편안한 마음으로 이용할 수 있는 장소는 줄어든다. 햇볕을 쬐는 노인을 위한 공원과 벤치, 스터디카페보다 쾌적하고 멋스러운 공공 도서관, 접근성이 좋고 안전한 산책로, 부모의 소득 차이로부터 자유로운 어린이 놀이터 등을 고민하는 것이 도시 디자인이다. 누군가를 배제하지 않으려는 사려 깊은 공공 픽토그램, 저시력자나 휠체어 이용자를 고려한 정보 그래픽도 도시 디자인이다. 우리가 숨을 쉬며 공기를 의식하지 않듯이 복잡한 도시에 살면서 그 무엇도 의식하지 않도록 하는 것이 고도의 도시 디자인이다.

디자인과 미술의 관계 맺기

"우리는 그래픽 디자인을 미술로 보지 않지만, 미술을 디자인의 한 형식으로 본다." 네덜란드 디자인 그룹 익스페리멘틀젯셋Experimental Jetset이 말했다. 이에 앞서 철학자 빌렘 플루서Vilem Flusser는 1993년 글 「디자인이라는 단어에 대하여About the word Design」에서 예술과 기술의 배타적 이분화를 언급하며 두 영역 사이에 다리를 놓는 것이 디자인이라고 썼다. "디자인은 어느 정도 예술과 기술이 (각자 가치 평가적 사고방식과 과학적 사고방식을 존중하면서) 새로운 문화 형태를 가능하게 만들면서, 동등하게 함께할 수 있는 장소를 보여준다"라는 비평은 디자인의 역할과 위상을 적절하게 설명해 준다.

디자인과 미술 간의 복잡한 지형도 속에서 영국 디자인 비평가 릭 포이너Rick Poynor는 2005년 「미술의 동생Arts's Little Brother」이라는 글을 썼다. "우리의 목표는 미술을 무너뜨리는 것이 아니다. 디자인에게 새로운 예술이라는 왕관을 씌우는 것은 더더욱 아니다. 미술과 디자인은 가능성의 연속체로서 존재한다. 수많은 형식을 취하는 미술과 디자인의 양태 앞에서 그저 말로만 그럴듯한 융통성 없는 정의는 유효하지 않다." 미술과 디자인의 위계를 만들고자 하는 시도는 더 이상 유효하지 않다는 것이다.

2007년 영국의 저술가 알렉스 콜스Alex Coles가 엮은 책

『디자인과 미술: 1945년 이후의 관계와 실천』(워크룸프레스, 2013)은 디자인과 미술의 관계를 탐구하는 서른여섯 편의 글과 인터뷰를 다룬다. '디자인과 미술의 접점이 향하는 끝은 어디인가'라는 질문에 대한 충실한 길잡이이자, 아직 이런 화두가 낯선 독자에게는 좀 더 수월하게 역사적 논의와 증언에 다가갈 수 있도록 해준다.

지역에서 디자이너의 미술품 전시(또는 디자인 전시)는 크고 작은 규모로 개인·그룹의 형태를 띠며 열린다. 대구시립미술관에서는 2013년·2016년 두 차례 전시 〈DNA(Design & Art)〉가 열렸다. 확장된 현대미술의 개념, 일상에 깊숙이 스며든 디자인의 미적·사회적 성취를 주목하며 '순수미술의 영역에서 디자인적인 요소를 차용하는 작가들과 공예·디자인의 영역에서 순수미술의 형식을 사용하는 국내외 작가'의 작품을 선보이는 전시였다. 2018년 현대백화점 대구점 H갤러리에서 열린 〈정재완 북 디자인전〉은 입체로서의 책과 평면으로서의 지면을 나열하는 연출로 책의 구조를 전시 공간에 재현했다.

같은 해 경북대미술관에서는 기획전 〈예술을 쓰다, 책을 그리다〉가 열렸다. 전시는 텍스트와 이미지로 이루어진 종합예술로서 책을 바라보며, 동시대 책의 의미를 재해석했다. 매해 여름 대구단편영화제 기간에 열리는 〈diff n poster〉는 디자이너가 단편영화 포스터를 만드는 기획이다. 이 밖에도 디자인 전시는 가구와 세라믹 등 제품 디자인이나 일러스트레이션과 광고 포스터 등 다양한 성격의 이미지 생산을 시도한다. 디자인이 미술에서 갈라져 나왔다거나

디자인과 미술이 전혀 다른 것(또는 닮은 것)이라는 저마다의 관점에도 불구하고, 디자인이 미술을 향하고 미술이 디자인을 향하는 것은 부정할 수 없는 현실이다.

디자인과 미술의 관계 맺기 시도는 유효하다. 어느덧 이것이 예술이냐 아니냐는 진부한 논쟁은 더 이상 (특히 관람객에게는) 의미가 없어진 것 같다. 그럼에도 불구하고 이런 전시 기획과 실천이 지역 문화 예술계에 어떤 성과(또는 변화)를 끌어내었는지를 고민해 볼 기회는 정작 마련되지 못했다. 여전히 대구의 문화 예술을 말할 때, 디자인은 고려되지 않는다. 지역 문화 예술인을 말하거나 문화 예술 아카이브를 논할 때 디자이너나 디자인 작품은 배제된다. 어쩌면 디자인을 상업 미술(미술이 아닌) 또는 미술을 돋보이기 위한 부수적 산물쯤으로 여기는 보수적인 시각 때문일지도 모르겠다. 또 대개 디자인은 메타적 성격을 가지고 있어서, 그 자체가 문화 예술의 본체라고 보지 않는다. 예를 들어 미술관에서 전시가 열리면 디자이너는 전시 포스터와 초청장을 디자인하고 책(도록)을 만든다. 작가의 작품을 재료로 전시장의 시각적 연출을 맡는 것이다. 영화나 음악 또는 뮤지컬 공연 때도 비슷하다. 그래서 디자이너가 현장에서 치열하게 창작하는 결과물은 예술작품과 다르다고 생각하는데, 이것이 미술과 디자인의 보이지 않는 위계를 암시하기도 한다.

디자인이 부수적 산물에 머무르지 않고 작품 자체의 위상을 확실하게 가질 수는 없는 것일까? 예술 출판은 작품 이미지를 모아놓기 위한 수단으로 디자인의 효용성을 규정하지 않는다. 이때 디자인은 직접 발화하는 주체가 된다.

예술 출판에서 책은 표현 수단에 그치지 않고 그 자체로서 중요하다. '한국에서 가장 아름다운 책' 수상 제도는 책의 내용만을 평가하는 것이 아니라 활자와 인쇄, 종이와 제본, 구성 방식과 레이아웃 등 책의 꼴 전체를 평가한다. 2022년 선정된 사진책 『작업의 방식』(사월의눈, 2021)은 원고와 레이아웃의 순차적 위계를 무너뜨린 시도다. 매년 열 종의 책을 선정해 독일 라이프치히에 보내는데, 2020년 디자이너 신신이 디자인한 엄유정 작가의 책 『FEUILLES』는 세계 최고의 북 디자인에 주어지는 상 '골든 레터'를 받기도 했다. 격년으로 열리는 국제타이포그래피비엔날레 타이포잔치에서도 디자이너의 작품은 오롯이 주목받는다. 수많은 미술관과 박물관에서 디자이너와 미술가, 기획자가 협업해서 만들어내는 이미지는 그 자체로 고유한 예술적 성취다.

　　우리 지역에도 찾아볼 수 있는 디자인·예술의 산물은 셀 수 없이 많다. 가령 한국적 그래픽 미학을 추구했던 디자이너 이봉섭의 일러스트레이션 작품, 광고 디자이너 이제석이 만든 대구세계육상선수권대회 도심 홍보 장식물, 대구 최초의 아파트인 '동인아파트' 설계 도면 디자인, 북성로의 공구상 / 공업사 간판 디자인, 우후죽순 생겨나는 트렌디한 카페 브랜딩 등. 이들은 문제 해결을 위한 기능적 미학 이외에도 작품 자체로서 여겨질 필요가 있다. 나아가 아카이빙 연구의 대상이 될 수도 있다.

　　오랜 시간 동안 미술과 디자인은 가족이자 절친이면서, 한때 영광을 누렸던 동지이자 고난을 함께 헤쳐 나가는 공동체였다. 산업화와 기술의 진화는 디자인이 (좀 더

친자본주의적이라는 이유로) 유망 분야라고 낙점하기도
했고, 기술의 포화 속에서도 미술이 (원본성과 투자 가치가
있다는 이유로) 영원히 사라지지 않을 것이라고 평가하기도
한다. 디자인은 동시대를 가장 투명하게 드러낸다. 앞서
소개한 책에서 릭 포이너는 좀 더 솔직하고 분명하게 말한다.
"디자인은 삶에 더욱 정교한 층을 구축하고 더욱 스펙터클하게,
더욱 구석구석 스며든다. 이제 미술보다는 디자인이 현시대의
시각 정신을 가장 잘 구현하는 것이다. 수많은 사람이 미술관에
가지 않고도 그럭저럭 살아가지만 누구나, 어떤 식으로든
디자인과 접촉하며 살아간다." 초학제·융복합이라는 화두
속에서 디자인이 갖는 메타적 성격, 협업의 덕목은 중요한
가치다. 디자인은 끊임없이 사물과 이미지를 만들어낸다.
그것은 미술과 대치하려는 것도 아니고, 미술에 편입되기
위해서도 아니다. '지금, 여기'에서 아름답고 기능적인 무언가를
만들기 위해 끊임없이 실천할 뿐이다.

문자화되지 않은 언어, 사투리

대구에 이주한 지 13년째인 나는 여전히 사투리로 말하지 못한다. 새로운 언어를 접하면 원래 입이 잘 떨어지지 않는 것처럼, 나에게 사투리 말하기는 어렵다. 나의 사투리 능력은 이제 겨우 듣기만 가능한 정도인데, 생각해 보니 어쩌면 듣기도 초보 수준인 것 같다. 이곳 사람들은 대구와 부산은 물론 구미, 경주, 포항, 울산 등의 지역 사투리를 서로 구분하는 섬세한 듣기 능력을 갖추고 있다. 사용하는 어휘보다는 억양과 세기 등 미묘한 소리 차이를 구분하는 뛰어난 언어 감각이다.

사투리에 억양이 강하게 살아 있는 것이 말을 사용하는 환경 때문이라고 생각해 본 적이 있다. 시장에 가면 상인들끼리 주고받는 말에서 소리의 높낮이가 의사소통의 결정적 수단임을 느낀다. 내용을 아무리 정확하게 말한다고 해도 억양이 제거되면 시끄럽고 복잡한 현장에서는 의미 파악이 힘들다. 내가 아무리 (표준어로) 크게 말해도 상인들이 쉽게 알아듣지 못한다. 내륙 도시보다 항구 도시나 농촌의 사투리가 억양이 센 것도 그런 이유가 있지 않을까 짐작해 본다. 말은 입을 통해서 나오지만, '소통'은 결국 눈빛과 몸짓이 동반되는 총체적인 일이다. 그러니 소리의 높낮이가 극적으로 연출되는 사투리로 말하기는 제법 근사한 소통방식이다. 당연한 말이지만 사투리는 지역 밀착형, 생활 밀착형이다. 문장가 이태준의 말처럼 "언어는 철두철미 생활용품이다."

언젠가 인터넷에서 '경상도 사투리 능력 고사'를
본 적이 있다. 열다섯 문제 중에서 아홉 개를 맞췄다. 결과는
딱 중간인 5등급. '뭐 뭇나'와 '뭐 뭇노'가 각각 '뭐라도 좀
먹었니? 배고프지 않니?'와 '어떤 음식을 먹었니?'라는 다른
뜻이라는 사실에 감탄했다. 수업 시간에 학생들과 함께
다시 풀었더니 결과는 만점, 1등급이었다. 학생들은 잠시
뿌듯해했다. 그런데 출제 지문을 생생하게 읽어달라는 나의
부탁에 스무 명의 학생은 멈칫멈칫거렸다. 공식적으로 읽는
것을 쑥스러워했다. 일상에서 사투리로 말하지만 글로 써본
적은 없다고 한다. 글로 쓰이지 않았으니 읽을 일도 없었을
것이다. 아! 사투리는 아직 문자화되지 않은 언어로군!

사투리를 문자로 적어서 보면, 즉 사투리를 시각화하면
무척 낯설고 새롭다. 어째서 사투리를 문자로 쓰지 않는
걸까. 종종 문학 작품에서 현장감을 생생하게 보여주기 위해
등장인물의 입말 그대로 사투리를 적기도 하지만, 일상에서는
거의 없는 일이다. 표준어와 한글 맞춤법 통일안은 그 힘이
막강하다. 표준을 따르지 않으면 비표준이 되고, 이는 촌스러운
것이고, 게다가 교양 있는 중산층에 속하지 않는다고 하니,
이런 횡포가 어디 있을까. 행여라도 사투리가 표준어로
대체되어 버린다면 문화적 손실은 말할 수 없을 만큼 크다.
다양한 어휘와 표현, 소리가 투영되어 있는 사투리는 한국어의
보고寶庫가 아닐까 한다.

책을 디자인하며 글자를 다루는 나는 한글이 무궁무진한
형태로 파생 가능한 문자라고 생각한다. 한글은 소리의
잠재성을 가득 품은 문자다. 소리의 세기, 맑고 탁한 정도를

획을 더해서 표현한다. 또한 글자를 옆으로, 또는 위아래로 배열해 소리를 완성하는 고도의 시각적 설계를 자랑한다. 한글의 원리를 이해하면 어렵지 않고 상식적인 수준에서 소리를 낼 수 있는 형태의 글자가 자연스럽게 만들어진다.

세종대왕이 창제한 훈민정음 스물여덟 글자 중에서 현재 우리 문자 생활에서 사라진 글자가 있다. ㆁ(옛이응), ㆆ(여린히읗), ㅿ(반시옷), ㆍ(아래아) 등 네 글자는 더는 사용하지 않는 글자다. 이 글자를 다시 활용한다면 훨씬 섬세하고 풍성한 소리를 시각화하는 게 가능할 수 있다는 의견도 있다. 혹여라도 문자 생활이 복잡하고 어려워질까? 그렇지 않다. 한글은 그 가짓수가 임의로 나열되는 글자가 아니라 소리의 유사성이 형태의 유사성으로 연결되는 체계적인 시스템을 갖추었기 때문이다. 한글의 제자 원리에 기초하면 읽기 어렵지 않은 새로운 형태의 글자 디자인도 가능하다.

이처럼 한글을 만든 원리에 주목한 디자인 프로젝트가 있다. 한글 폰트 디자이너 노은유는 2021년 '소리체'를 디자인했다.[28] '우리말에 없는 외국어를 표기하기 위한 새로운 한글 프로젝트'다. 일본어, 영어, 독일어, 불어 등 다양한 발음을 가능한 대로 원음에 가깝게 한글로 쓰는 방법을 고민하는 것은 특정 언어에 다가가려는 부단한 노력으로 보일 수도 있겠지만, 한편으로는 언어의 다름을 시각적으로 명징하게 드러내는 일이기도 하다. 수많은 소리를 글자에 담아내는 수렴의 과정이 아닌, 글자가 다양한 소리에 반응하는 발산의 과정을 보여준다. 이런 소리체의 가치를 파악한 전가경은 사진책 『빌롱잉

노웨얼 Belonging Nowhere』(사월의눈, 2022)을 편집하며 다음과 같이
말했다. "그 어떤 외국어도 한글로 완벽하게 표기할 수 없다.
발음 대상으로서의 외국어는 언제나 우리의 혀에서 어설프게
미끄러지기만 할 뿐이다. 원음에 제아무리 가깝게 발음한다고
한들 해당 언어가 모어인 사람의 발음과는 분명 차이가 난다.
하나의 인식 체계이자 사회구조가 언어라면, 특정 언어를
발음하고 다가서려는 시도 그리고 다시금 미끄러질 수밖에
없는 상황이 퀴어 페미니스트들의 정체성과 맞닿아 있다고
보았다. 소리체의 '빌롱잉 노웨얼'은 그렇게 '자리 없음'의
상황을 시각과 청각으로 재현한다."

누군가는 사투리를 표기하기 위한 새로운 한글
프로젝트도 시도해 볼 만하다. 서울을 벗어나 전라도, 경상도,
제주도 지역의 사투리를 듣다 보면 글자로 표현하기 힘든
미묘하고 까다로운 소리가 수없이 포착된다. 소리를 유심히
살피면 그것을 표기할 수 있다. 제주에서는 아직 •(아래아)
글자를 사용한다. 표준어의 그늘에서 어쩌면 우리는 소리와
형태를 대하는 언어 감각이 둔해졌을지도 모른다. 말과
글자를 다루는 일을 하는 디자이너로서 사투리와 한글 표기
방식은 매력적인 연구와 실험의 대상이다. 사투리는 촌스럽고
교양 없는 부끄러운 것이 아니라 지리와 기후, 역사적 환경
속에서 자연스럽게 생성되는 삶의 문화이다. 문화의 다양성은
어디에서 주어지는 것이 아니라, 자신의 삶을 이해하고
존중하는 스스로의 태도에서부터 시작된다.

디자이너의 이름을 허하라!

농산물 매장에서 쌀 포장지에 적혀 있는 농부의 이름을
볼 때마다 이 쌀을 기르고 수확하는 동안 흘린 농부의 땀과
고된 노동을 떠올린다. 사과와 복숭아 상자에도 재배 농부의
이름이 쓰여 있다. 농식품 판매 제품에 생산자 실명을 표기한
것은 1990년대 후반쯤으로 검색된다. 당시 신문 지면에서 이런
기사를 볼 수 있다.

"농약잔류 식품 등 유해 식품에 대한 소비자들의 우려가
높아지면서 야채, 과일, 수산품은 물론 라면, 초콜릿 등
공산품에 이르기까지 재배 농민, 생산자의 이름을 판매 제품에
명기한 '생산자 실명제'가 확산되고 있다. … 실명제 상품이
초기에는 마케팅 효과를 노려 실시됐지만, 최근 들어 제품에
대한 신뢰도가 높아져 확산되고 있다."[29]

먹어본 적은 없지만 서울 신당동 '마복림할머니떡볶이'나
대구 수성동 '윤옥연할매떡볶이'는 강렬하게 기억된다.
어느 분야에서나 자기 이름을 내거는 것은 자신감과 용기가
필요하다. 그만큼의 책임도 따른다. 이름이란 남과 나를 구별
짓는 원초적인 장치자 평생 스스로를 되새김하는 구호다.
사람 이름 석 자의 무게는 결코 가볍지 않다.

책 표지의 앞쪽 날개 맨 아래쪽에는 보통 '디자인
□□□'이라고 쓰여 있다. 내가 북 디자인을 시작했던 초기에
이처럼 디자이너의 이름을 밝히는 일은 매우 흥미진진했다.

책에는 보통 저자와 출판사 이름이 등장하는데 디자이너의 이름을 함께 적는 게(무척 작은 크기로 표기되지만) 영광스럽게 느껴졌다. 동시에 상당히 부담스러운 일이기도 했는데, 누구라도 디자이너의 이름을 알 수 있었기 때문이다. 모든 결과물이 내 이름을 밝힐 만큼 만족스러운 것은 아니었다. 특히 나의 영향력과 결정권이 적은 일임에도 불구하고 내 손을 통해서 만들어진 것이라면 무심하게도 이름이 표기되었는데, 그럴 때는 어딘가 숨고 싶었다. 급기야 이름을 빼고 싶다는 생각도 들었다. 하지만 이름을 넣을지 말지를 재는 것은 비겁한 태도다. 결과물이 흡족하더라도 부족하더라도 결국 디자인을 책임지는 것은 나 스스로다.

사실 디자이너의 이름을 밝히는 근본적인 이유를 알게 된 것은 한참 후였는데, 그것은 출판사에서 저작권을 정확하게 밝히기 위한 장치였다. 이유가 너무 건조해서 시시했던 기억이 난다. 의도야 어쨌든 한 권의 책에 디자이너의 이름을 밝히는 것은 북 디자이너가 작업을 허투루 하지 않게 만드는 일종의 감시 작용을 한다. 앞선 공포 영화 제목을 재차 차용해서, "나는 네가 지난여름에 한 '디자인'을 알고 있다."

대구시 심벌마크, 로고타입, 마스코트, 캐릭터는 누가 디자인한 것일까. 팔공산과 금호강을 형상화한 심벌마크, 선녀의 모습으로 공중을 날고 있는 마스코트 '패션이', 맑은 물을 상징하는 수달 캐릭터 '도달쑤' 등은 대구시를 대내외적으로 대표하는 디자인 결과물이다. 그런데 누가 만들었는지 디자이너의 이름을 알 수가 없다. 공식 웹사이트에도 나와 있지 않고, 검색을 해봐도 찾기

147

어렵다. 주변에 수소문하면 이름을 알아내기가 어려운 일은 아니겠지만, 디자이너의 이름을 밝히지 않는 데 남모를 이유가 있을 수도 있으니 어딘지 조심스럽다.

여느 코미디 영화에서처럼 자기 아이디어를 보고하고 결재받는 과정에서 배가 산으로 가는 결정이 내려졌을지도 모른다. 그 과정에서 디자이너는 지칠 대로 지쳤고, 절대! 다시는! 자기 이름과 결과물을 함께 거론하고 싶지 않을지도 모른다. 반대로 결과물 못지않게 진행 과정 또한 훌륭해서 자기 이름을 길이 남기고 싶었지만, 공공의 영역에서 많은 사람이 참여한 프로젝트라는 이유로 특정 인물(디자이너)의 이름을 표기하는 것이 불가능했을 수도 있다. 이렇든 저렇든 디자이너의 이름이 밝혀지지 않은 건 안타까운 일이다.

누가 무엇을 했는지 기록하는 것은 자세할수록 좋다. 그것이 창작자에 대한 예우든, 저작권의 표기 원칙을 지키는 것이든, 또는 나중의 사람들에게 정확한 정보를 전달하려는 목적이든, 아니면 책임지고 훌륭한 디자인을 만들라는 무언의 압박을 주기 위해서라도 기록은 필요하다. 성공하면 이름을 밝히고, 실패하면 이름을 밝히지 않는 디자인 현장의 관행은 고쳐졌으면 한다. 공공 디자인은 그 어떤 디자인보다 섬세해야 한다. 그것은 우리 사회 시각 문화의 현장을 투명하게 보여주는 것이다. 디자이너가 이름 뒤에 숨지 말고 이름 앞에 당당하게 나서야 한다. 특히 공공의 디자인일수록 기획하고 디자인한 실무자의 이름을 밝히고 책임을 부여하는 것이 중요하다. 도시 디자인은 디자이너 실명제를 정착시킬 때 드디어 완성되는 것이라고 생각한다. 디자이너의 이름을 허(許)하라!

헌책이 되고 싶다

책은 사람과 닮았다. 수백 장의 종이가 무뚝뚝하게 닫혀 있으면 그 속을 알기 어렵지만, 책이 열리는 순간 쪽마다 만나는 이야기와 장면 들은 어느새 서로의 거리를 좁혀준다. 아무리 많은 이야기를 나눈 사람끼리도 어려운 사이가 있는 반면, 한번 스치듯 만난 사람이라도 친근하게 느껴지기도 한다. 책은 그렇게 겉과 속을 지닌 사람과 닮았다.

북 디자이너들 또한 책을 사람의 신체에 비유한다. 표지는 사람의 얼굴이다. 서점에서 마주치는 책 표지는 사람의 첫인상에 비유한다. 눈길을 사로잡는가, 개성이 있는가, 조용한가, 수다스러운가, 친절한가, 부담스러운가 등등 말이다. 책을 열어서 읽고 보는 내용은 사람의 속, 그러니까 내면의 역사, 이야기, 성품 등에 비유한다. 그래서 겉만 화려한 것보다는 속이 알차야 한다는 사람에 관한 평가가 책에도 적용된다. 표지 디자인만 그럴싸하면서 정작 내용은 별로인 책은 환영받지 못하고 오히려 지탄받는다. 반대로 훌륭한 내용의 책이 제대로 된 표지를 갖지 못할 때는 안타깝다.

그뿐 아니라 책의 각 부분 명칭은 인체의 명칭을 빌려서 부른다. 책이 똑바로 서 있도록 만들어주는 '책등spine'이 있고, 등 반대쪽에는 '책배fore edge'가 있다. 책의 위쪽을 '책머리head', 아래쪽을 '책꼬리tail'라고 한다. 우리의 옛 책에서는 '책배'라는 표현 대신에 '서구書口' 즉 '책입'이라고 불렀다. 사람의 속을

들여다보는 데 배를 가르는 것보다는 입을 열어서 말을 듣는 게 더 적절하다고 생각한 것이다. 문자는 말을 기록한 것이니 탁월한 표현이다. 어쨌거나 우리가 유독 책을 향한 믿음과 엄숙함이 강한 이유는 책이 곧 사람의 육체와 정신을 반영하는 사물이기 때문인지도 모른다.

2020년부터 한국에서 가장 아름다운 책을 선정하는 수상 제도가 만들어졌다. '아름다움'을 갈망하는 우리의 본성은 책을 마주할 때도 예외가 아니다. 책은 무엇을 썼느냐 하는 '내용'과 어떻게 만들었느냐 하는 '형식'이 중첩된 사물이다. 그동안 유독 책에 관해서만큼은 내용 중심으로 의미와 가치를 부여하는 게 일반적이었는데, 모처럼 출판 현장에서 책의 만듦새, 그러니까 책의 형식적인 측면을 주목하기 시작한 건 반가운 일이다. 눈에 잘 띄는 매력적인 책 표지가 출판사 매출에 기여한다는 것은 누구나 알지만, 북 디자인을 껍데기라고 생각하는 출판사의 왜곡된 인식도 적지 않다.

책을 디자인한다는 것이 겉모습만을 다루는 일이 아니라는 것쯤은 상식이 되었고, 이제는 책의 형식이 내용을 이끌어가는 경우도 많다. "책의 내용과 형식 구조의 조화로움, 인쇄와 제본의 완성도, 과하지도 부족하지도 않은 후가공, 매너리즘에 빠진 출판 현장에 경종을 울릴 수 있는 타이포그래피와 이미지의 연출 등을 종합적으로 고려했다."[30] 우리의 시선은 자연스럽게 손으로 들고 넘기면서 만지는 책이라는 사물에 꽂히게 된다.

새롭게 출간되는 동시대의 아름다운 책들을 살피다 보면, 자연스럽게 오래된 책의 아름다움을 다시 발견하게 된다.

한때 이름을 날리던 헌책방들이 운영의 어려움을 겪으며 문을
닫았지만, 감각적인 큐레이션으로 새로 문을 연 헌책방도 있다.
영화감독 장우석의 물레책방은 복합문화공간을 표방한다.
대구·경북 지역 문인들의 책을 한쪽 서가에 수집하고
독서, 북 토크, 영화감상, 낭독회 등의 프로그램을 운영한다.
방천시장에는 문헌학을 공부하며 소설을 쓰는 작가가
'북셀러'를 운영한다. 북 디자이너인 내가 봐도 탐이 날 만한
1970–1980년대 문학책을 진열해 두었다. 입구 벽에 붉은색
표지가 멋진 김수영 시인의 책 『거대한 뿌리』 1964년 판을
붙이다니, 책방 주인의 디자인 안목이 남다르다는 걸 느낀다.
 교동의 한 건물 4층에 자리한 '실재계' 감상실은 소설을
쓰는 작가가 운영하는 전시 공간으로 헌책과 커피를 팔기도
한다. 이곳에서는 기형도 시인을 주제로 큐레이팅한 책과
음악을 전시한다. 삼덕동에는 인문학 헌책방 '직립보행'도
문을 열었다. 교동, 삼덕동은 골목마다 카페와 식당, 술집이
들어서면서 젊은 층이 많이 모이는 곳이다. 이런 곳에서
헌책이란 어떤 의미가 있을까 궁금해진다. 출판 디자인 역사에
관심이 많은 나에게 이런 헌책방은 살아 있는 자료실이자
책 박물관이다. 시간의 때가 묻은 보물을 발견하는 심정으로
책방을 찾게 된다. 누군가는 헌책이 좋은 책이라고 했다. 책이
버려지지 않고 여전히 책꽂이에 남아서 헌책이 되었다는
것은 내용이나 디자인이 좋거나 특별한 사연을 품은 것이기
때문이다.
 '재영책수선'을 운영하는 책 수선가 배재영이 쓴 책
『어느 책 수선가의 기록』(위즈덤하우스, 2021)에서는 다음과 같은

문장으로 헌책의 가치를 설명한다. "찢어진 종이를 붙이고, 무너진 책등을 바르게 세우고, 사라진 조각을 채우면서 책이 잃어버렸던 기억을 회복시켜 주고, 새로운 커버나 지지대, 혹은 케이스를 만들어주며 책에게 새로운 시간을 약속하다 보면 사람의 인생처럼 책에도 한 권 한 권 각자만의 책생冊生이 있다는 생각이 든다. 다양한 사연들과 파손된 책과 주인의 추억, 그 책이 지나온 시간을 존중하는 마음으로."(165쪽)

디자인을 '포장'으로 규정하던 시절, 수출 상품의 가치를 끌어올리는 데 필요한 포장과 광고 디자인이 국가 차원에서 육성되던 시기를 지나왔다. 이제 디자인은 사물의 본질이다. 디자인이 결여된 기능과 서비스는 생각할 수 없다. 삶에서 디자인은 부차적인 것이 아니다. 그래서 아름다운 디자인은 곧 아름다운 삶이고, 아름다운 삶이 곧 아름다운 디자인이다. 시대를 초월하는 디자인이 있다면 아마도 북 디자인에서 찾아볼 수 있지 않을까. 당대를 가장 투명하고 치열하게 받아 안고 그 속에서 살아 숨 쉬던 책을 통해서 오래된 현장성을 발견한다.

북 디자이너로서 새로운 책을 통해 아름다움을 뽐내려고 노력하는 한편 과연 내 삶이 아름다운가를 반성하기도 한다. 젊고 새로운 것만이 아름다움의 범주에 드는 것이 아니라, 늙고 오래된 것도 내용과 형식이 조화롭게 균형을 이루는 장면을 만들어내는 순간 충분히 아름답다. 책이 그런 것이라면 사람도 그렇다. 북 디자인을 생각하면서 아름답게 나이 드는 일을 생각한다. 언젠가는 헌책이 되고 싶다.

蕎麥皮。如。為薏苡

粟。為雨織。為悅

為飴餳為佛寺。為稻

燕。絡聲門。如凹為楮為

아름다운 책『훈민정음』

훈민정음. 문자 이름인가? 책 이름인가? 둘 다 맞다.
한글 문자 체계의 독창성에 매료된 나머지『훈민정음』이라는
책의 존재 가치를 간과하는 것은 아닌지 생각해 본다.
훈민정음은 '창제' 문자다. 훈민정음이 '진화' 문자가 아니라는
설명을 덧붙이면 더욱 특별해진다. 훈민정음은 한자나 라틴
알파벳처럼 오랜 시간을 거쳐 자연 발생한 것이 아니라,
1443년에 세종대왕이 새롭게 만든 글자다. 그리고 1446년에는
세종대왕이 집현전 학자들과 함께 훈민정음이라는 새로운
문자를 세상에 알리기 위해 책『훈민정음』을 펴냈다. 세월이
한참 흘러 1940년에 경상북도 안동에서 발견된『훈민정음』
덕분에 우리는 한글의 기원을 정확하게 알 수 있게 되었다.

문자의 시작을 기록해 놓은 책『훈민정음』은 유네스코
세계기록유산으로 등재되어 있다.『훈민정음』은 새로운
글자를 누가 왜 만들었는지, 글자를 만든 원리가 무엇인지,
그것을 어떻게 사용해야 하는지 상세하게 밝혀놓은 해설서다.
스물아홉 장짜리 책 한 권을 천천히 읽고 나면 한글의
철학적·과학적 정교함에 놀랄 것이다. 더불어 한글에 대한
경외심마저 불러일으킨다. 다만 한자로 쓰여 있어 오늘날
우리가 읽고 이해하기가 어렵다. 대중이 쉽고 편안하게 읽을 수
있는『훈민정음』번역본이 마땅치 않은 것은 안타까운 일이다.

세상에 존재하지 않던 새로운 글자를 처음 선보인

『훈민정음』 첫 쪽은 상징적이다. 한자로 빼곡한 판면 마지막
줄에 새로운 글자 'ㄱ'을 배치한 것은 그야말로 전위적이다.
'ㄱ'이 다음 장으로 넘어가지 않은 것은 대범하고 예리한
감각이다. 붓으로 쓴 해서체 한자와 달리 수평과 수직선이 붙어
있는 각진 모양을 한 'ㄱ'은 강렬한 형태적 대비를 이루면서
'우리말과 중국말이 서로 다르다'는 어제御製 서문 첫 문장을
시각적으로 번역해서 설명한다.

　　『훈민정음』의 북 디자인이 예사롭지 않은 부분은 이뿐이
아니다. 임금이 쓴 글과 신하가 쓴 글의 위계를 한 쪽에
들어가는 글자의 크기와 개수에 차이를 둬서 표현했다. 또한
새로 만든 스물여덟 글자를 각 줄의 맨 위에 정렬함으로써
지면에서 돋보이도록 연출했다. 한 권의 책을 디자인할 때는
텍스트의 의미를 파악하고 시각적인 구조를 설계하는 것이
핵심이다. 그런 면에서『훈민정음』은 형식적인 측면에서도
뛰어나다.『훈민정음』은 과거에 머물러 있는 고문헌이 아니라,
여전히 유효한 살아 있는 디자인 자산이다.

　　내가『훈민정음』공부를 시작한 것은 2005년쯤
북 디자이너 정병규의 강의 '훈민정음론'에서였다. 글자를
다루는 디자이너가 알아야 할 한글 문자학 강의였다.
국어학자의 책을 강독하고 해설하는 강의는 낯설고 어려웠다.
익숙한 문자였지만 내가 모르는 내용이 이렇게 많았다니
놀랍고 부끄러웠다. 무엇보다 한글을 '공부'한다는 것 자체가
신선한 경험이었다. 당시에는『훈민정음』을 깊게 이해하지
못했지만, 공부의 성과라면『훈민정음』은 이제 평생 함께
어울려야 할 동반자임을 인정했다는 점이다.

 그 후 다시 한번 『훈민정음』을 공부한 것은 2010년
대학원에서 타이포그래퍼 안상수의 강의 '훈민정음
디자인론'을 들었을 때다. 개성 있는 한글꼴을 디자인해 온
안상수의 훈민정음 강의는 상상력을 자극하는 수업이었다.
수업을 듣는 내내 허공에 글자들이 날아다녔던 기억이
떠오른다. 『훈민정음』 해례본(영인본)을 구입해서 전체를
필사했던 과제도 기억에 남는다. 손으로 베껴 쓰면서 한글의
시원적인 모양을 따라 그릴 때는 적잖이 흥분하기도 했다.
1970–1980년대 한국 그래픽 디자인 현장에서 출판 디자인과
작가주의적 한글 실험 작업에 매진했던 두 스승으로부터
배운 『훈민정음』 공부는 지금까지 소중한 자산이 되고 있다.
북 디자이너인 내게 『훈민정음』은 왜 이렇게 각별한 책이
되었을까. 그것은 아마도 일상에서 매일 다루는 가장 기본적인
디자인 재료가 한글이기 때문일 것이다.
 그래픽 디자이너는 텍스트와 이미지를 다루는
일을 한다. 텍스트는 주로 한글로 쓴다. 신문, 잡지, 책,
전시회·공연·축제의 포스터, 거리의 안내판이나 상점의
간판 등 그래픽 디자이너가 만들어내는 결과물에는 언제나
한글이 표기된다. 대학에서는 타이포그래피를 배운다. 글자를
그리고 배열하는 기술을 훈련하는 기초 과정이다. 우리의
타이포그래피 교육은 서양의 인쇄 조판술에서 그 방법론을
빌려온 것이다. 안타깝게도 타이포그래피 교육은 한글을
온전히 바라보지 못했다. 그래서 라틴 알파벳에 적용하는
기술로 한글을 다루려고 하면 해결하기 힘든 여러 문제에
봉착하게 된다. 가령 동일한 글자체의 다양한 굵기, 필기체에서

비롯된 이탤릭(기울임 글자체) 스타일은 한글을 사용하는 우리의 글자 생활에는 존재하지 않았던 것이다. 세부적으로는 글자의 폭이나 높이 개념이 다르고, 문장부호의 형태와 위치도 차이가 있다. 역사적으로는 글줄의 진행 방향 또한 달랐다. 산업화 이후 기계화 과정에서 한글을 편리하게 사용하려는 여러 시도가 있었지만, 서로 다른 문자의 차이를 인정하면서 그것을 극복하기란 쉽지 않은 일이었다.

어쩌면 한글을 사용하는 디자이너가 정작 한글을 공부하는 것에 너무 게을렀던 것은 아닐까 반성해 본다. 그래서 한글의 기원인 『훈민정음』을 살펴보고 우리가 사용하는 문자의 특성을 이해하는 과정이 무척 중요하게 여겨진다. 디자이너는 『훈민정음』이라는 한글 사용 설명서를 책상 앞에 두고 차근차근 읽고 보면서 한글과 한자, 라틴 알파벳의 차이를 알고 '한글 문자학'을 차근차근 정리해 나갈 필요가 있다. 한글에 관해서라면 문제도 해답도 『훈민정음』에서 시작될 것이다.

훈민정음이 한국의 디자이너들에게만 유효한 것은 아니다. 이제 한글을 거론하지 않으면 세계 문자를 온전히 이해하기란 불가능하다. 한글은 젊은 글자다. 수천 년 역사의 한자와 라틴 알파벳에 비하면 아직 600년도 안 된 한글은 역동적이고 무한한 잠재력을 품었다. 배우기 쉽고 사용하기 쉬운 글자를 만들 수 있었던 것은 어쩌면 당연한 이치다. 이전까지 지구상에 존재했던 여러 언어와 문자를 학습한 후 뜻글자와 소리글자의 장단점을 살펴서 무엇이 편리하고 불편한지를 유심히 분석했으리라. 그래서 한글은 소리를 시각화하는 과정에는 표음적 성격을, 글자를 모아쓰는 방식에는 표의적 성격을

동시에 갖추었다. 다시 말해 한글은 서양의 라틴 알파벳 문화와 동양의 한자 문화를 가로지르며 융합의 가치를 증명한다.

독일 라이프치히에서는 해마다 전 세계의 '아름다운 책'을 모으고 북 디자인이 뛰어난 책에 시상한다. 우리나라에서도 대한출판문화협회가 주관해 2020년부터 매년 '한국에서 가장 아름다운 책'을 선정한다. 그렇다면 한국에서 가장 아름다운 책에 주어지는 이 상의 이름을 '훈민정음 상'이라고 부르면 어떨까. 아름다운 책 『훈민정음』이 고요한 박물관에만 갇혀 있기에는 너무나 아깝다.

경북도내학교분포도

한국전쟁과 대구의 그래픽 디자인

경북도정소식지 《도정월보》는 공무원의 업무 능력, 정책 연구, 교양 증진을 위한 잡지다. 공무원이 만든, 공무원을 위한 잡지다. 한국전쟁이 한창이던 1951년 7월 20일 창간된 《도정월보》는 도 단위로는 전국에서 처음으로 경상북도에서 만들어졌다. 전쟁으로 인해 수도 서울이 함락되었기 때문에 잡지가 발행된 대구는 도정의 중심지이자 정치·경제·문화·예술의 피란처였다. 잡지는 정부 발표 대국민 포고문, 전쟁 상황과 국제사회의 모습, 경제와 사회 등 당시 시대상을 포괄적으로 담고 있다. 또한 대구로 내려온 문인, 화가 등이 글이나 작품을 발표하는 지면으로 활용된 점에서 한국 현대 문화 예술의 밑거름이 되었다고 평가받기도 한다. 창간사에서 밝힌 것처럼 《도정월보》는 도정을 홍보하는 매체 이상으로, 한국전쟁 당시 공무원은 물론 많은 지식인과 문화 예술인이 탐독하던 잡지였다.

"1950년대 한국의 문화를 논할 때 전쟁이라는 키워드는 중요할 수밖에 없습니다. 전쟁에는 아군과 적군 간의 전투만 있는 게 아니에요. 전시 중에는 새로운 문화가 발생하기도 합니다. 한국전쟁을 예로 들면, 참전국이었던 미국이 미디어 전략가들을 대동하고 우리나라에 들어왔어요. 이때 미국인이 남겨 놓은 사진이 굉장히 많습니다. 전쟁 치르러 오는 건지, 사진 찍으러 오는 건지 모르겠다고 할 정도였으니까요. 이런

'기록' 과정에는 저절로 디자인이 따라옵니다. 기록물들은 기록과 함께 표현과 전달성을 염두에 두어야 하죠. 그런 과정에서 디자인이 필요해질 수밖에 없습니다. 이 시기에 영화 또는 선전, 미디어 도구로 기능하게 됩니다. 실제로 미국의 방송 및 영화 기술자들이 한국에 넘어와 활동하기도 했고요. 전시 상황의 민간인에게 투여하는 일종의 마취제로서 영화가 활용됐다는 정치적·전략적 측면도 무시할 수 없을 테니 말입니다. 오늘날 한국의 스펙터클 영상 문화가 이 시기에 시작됐다는 가설을 세워 보면 어떨까요. 한국 영상 문화의 현대적 유전자라고 할까, 그런 특성을 논할 때 한국전쟁부터 출발해 보자는 것이죠."[31]

기록은 디자인을 수반한다. 이때 디자인은 기록하고자 하는 내용뿐 아니라, 어떻게 표현해야 할 것인가 하는 문제와 표현법의 심미적인 부분까지 포함하는 일이 된다. 따라서 잡지라는 인쇄 매체를 택했던《도정월보》는 당시의 활자 견본과 활판인쇄술, 종이, 제본 방식 등 책 제작의 기술적인 상황을 투명하게 드러낸다. 잡지는 활자와 레터링 표현 이외에도 사진, 일러스트레이션, 도표, 다이어그램 등의 시각화 기법을 통해 기록 방식의 다양한 층위를 만들어낸다. 잡지의 앞부분과 뒷부분에 실린 '도정화보'는 대통령·장관·도지사의 지역 순방이나 주요 사업의 기록 사진을 편집해 놓은 것이다. 사진은 이봉구 씨가 주로 촬영을 맡았다.《도정월보》초기에는 화가 조병덕과 만화가 백문영, 김영환 등이 컷을 그렸지만, 이후 점차 사진 사용 비중이 늘었다.

1959년부터 중외출판사나 경북인쇄소 등이 제작을

담당하면서부터 인쇄 품질이 향상되었다. 대구·경북에 오프셋
인쇄기가 도입되기 시작한 시기였다. 전쟁으로 인해 대구로
피란 온 서울 오프셋인쇄사와 대한단식인쇄사는 그동안
활판·석판을 사용하던 지역 인쇄업체에 큰 자극을 주고
발전을 이끌었다. 대구 북성로 경북인쇄소 건너편에 자리한
대한단식은 오프셋 기계를 활용해 영어사전 등을 인쇄했다.
경북인쇄소는 국방부 정훈국에 징발되어 전단, 포스터와
포고문 등 군수용·관수용 인쇄를 맡았다. 또한 일본으로부터
자동활자주조기를 도입해, 1958년 1월에 창간한 전국 최초의
수학 잡지 《경북매스매티컬저널》을 출판하기도 했다.[32]

　　몇 호에 걸쳐 《도정월보》는 뒤표지에 다이어그램을
실었다. 이것은 잡지 디자인 중에서 가장 눈에 띄는 부분이기도
하다. 시군별 남녀 인구 동향, 출생과 사망자 수, 도내 학교
분포도, 암소와 수소 마릿수, 농지 개량 사업, 농촌 지도자 양성
통계 등을 다루는 다이어그램이었다. 다이어그램은 방대한
정보를 체계적으로 시각화해서 효율적으로 전달하는 수단이다.
《도정월보》의 발간 목적을 고려하면 이와 같은 인포그래픽은
도정의 정책 의사 결정을 지원하기 위한 기초 자료로
사용되었을 것이고, 지금의 '정책 지도' 개념의 초기 단계로
이해할 수 있다.

　　《도정월보》는 한국전쟁으로 혼란하고 궁핍했던 시기,
사진이나 색을 다루는 인쇄 환경이 척박했을 시기에 나온
결과물이었다. 조악한 본문 조판과 사진인쇄 등 기술적
완성도는 아쉽지만 화보 구성, 일러스트레이션 연출,
다이어그램 등 몇몇 편집과 디자인 측면에서는 그 솜씨를

163

자랑할 만하다. 특기할 만한 점은 1961년 4월 25일 발행한
《도정월보》제11권 제2호 목차에는 '표지 · 도안 · 조조열'
'扉 · 김윤찬'이라고 표기되어 있다. 표지는 4·19혁명의
출발점이었던 대구 2·28민주운동을 기념하기 위해 그려진
것으로 의뢰인의 구체적인 요구에 의해 짧은 기간 동안 제작한
것으로 보인다. 이는 화가의 오롯한 미술 작품이 아닌 도안의
개념으로 접근한 것으로 당시 미술과 도안(디자인)의 위계를
드러낸다고 볼 수 있다. '扉'은 '도비라とびら'로 지금의 표제지를
가리킨다. 1960년대의 잡지에서 도안가(디자이너)의 이름을
발견한 것은 한국 초기 디자인의 미미한 흔적이지 않을까.

누렇게 바래고 부서지는 종이를 들춰가면서 발견하는
정보와 역사적 사건들은 묘한 희열을 안겨준다. 한국전쟁이
한창이던 70여 년 전, 어느 인쇄소에서 《도정월보》와 치열하게
호흡했을 이름 모를 디자이너와 이렇게나마 조우한다는 것이
기뻤다. 전쟁은 모든 것을 파괴하지만 한편으로는 강력한 선전
미디어를 만들어낸다. 《도정월보》는 한국 그래픽 디자인의
DNA를 논할 때 '전쟁'이라는 그동안 주목하지 않았던 새로운
화두를 던져 준다.

1950년대 대구라는 시공간은 한국 현대 문화 예술이
응축된 현장이었다. 문화 예술의 지형도가 중층적으로 묘사될
수 있다는 점에서 당시를 기록하는 일은 가치 있다. 더불어
여기에서 파생된 전시 · 공연 포스터, 도록, 리플릿, 영화
포스터와 전단 광고, 신문과 잡지 등 시각 문화 자료는 내용적
측면 이외에도 당시의 제작 기술 환경을 살펴볼 수 있는 그래픽
디자인 사료들이다.

편견과 혐오를 떨쳐버리는 디자인

"모든 디자인은 정치적이다. 당신은 선택받은 사람이다.
이 문장을 읽고 있다는 것만으로도 세계 인구의 85%에
해당하는, 글을 읽을 줄 아는 계층에 속했다는 뜻이지 않은가.
게다가 당신이 이 책을 구입하느라 쓴 금액은 하루 소득이
10달러 이상인, 세계 인구의 20%만이 감당할 수 있는 비용이다.
전자책으로 읽고 있다면 당신은 인터넷에 접속할 수 있는
40%에 해당한다. 이 책을 구입한 당신은 고등교육을 받았을
가능성이 높고, 고등교육은 소수가 누리는 특권이다."
『디자인 정치학The Politics of Design』(고트, 2022) 서문의
첫 단락이다. 경쾌하고 도발적이다. 지금 이 글을 읽는 당신
또한 위 인용문에서 언급하듯 특권을 누리고 있는 한 사람이다.
지금 우리 대부분은 글을 읽거나 스마트폰을 통해 인터넷에
접속하는 것이 그다지 어렵지 않은 환경에 산다. 이런 환경이
모두에게 해당하는 것이 아님은 분명하다. 하지만 고작
이 정도로 특권을 누리고 있다는 사실을 인정하기란 쉽지 않다.
특권이라면 보통 남들이 갖지 못하는 것, 남들이 누리지 못하는
것을 가지는 것이다. 우리의 현실 세계에서는 대학 입학, 취업,
아파트 분양 혜택 정도 돼야 특별함을 느낄 것이다. 그러나
『디자인 정치학』의 서문에서 말하듯이 글을 읽고 쓰는 일,
인터넷에 접속해서 정보를 얻는 일은 지구에 사는 인구 모두가
누리는 보편적 혜택이 아니다. 그러니까 휴대폰 배달 앱을

실행해 상품을 검색하고, 주문과 결제를 진행하는 당신의
평범한 삶은 미처 생각하지 못한 상대적 특권인 셈이다.

이 책을 쓴 뤼번 파터르Ruben Pater는 서구 백인 중심으로
형성된 주류 문화의 고정관념이 수많은 소수 문화의 의미와
가치를 억압해 왔다고 주장한다. 가령 로마자를 사용하는
디자이너가 문화권마다 존재하는 다양한 문자, 즉 아랍문자와
한자와 한글을 하나로 묶어 이른바 '비非로마자'라고 뭉뚱그려
부르는 것은 잘못되었다고 지적한다. 이런 횡포는 문화 간의
암묵적인 서열을 조장하며 각각의 문자 체계가 가지는 고유한
문화적 유산을 부정하는 태도라는 것이다. 저자는 지역의
시각 문화에 대한 역사·문화적 배경을 살피지 못한다거나
시골 원주민에 대한 외부인의 낭만적인 시선을 담은 시각적
클리셰도 지적한다. 또한 기업이나 기관이 문화적 다양성의
명분을 얻기 위해 소수 민족이나 인종의 이미지를 활용하는
'인종 자본주의'를 비판한다. 그리고 주류 문화가 변방 문화의
요소를 도용(또는 표절)하는 행위를 절도로 규정한다.

특히 인포그래픽(정보 디자인)을 다루는 장에서는 좀 더
생각해 볼 여지가 많아진다. 심벌마크나 아이콘 디자인, 지도
디자인 같은 객관적이고 과학적인 결과물 덕분에 우리는
정보 디자인이 제법 중립적이라는 착각에 쉽게 빠지고 만다.
하지만 정상성을 조장하는 화장실의 남녀 아이콘 심벌마크나
군사적·경제적 우월함을 전제로 한 세계지도의 표준화는
비판과 성찰의 대상이 된다. "북쪽을 위로 해서 지도를 그리는
관행은 1500년 이후 서유럽이 경제를 장악한 결과다. 지도상
방향에는 서열이 있을 수 없다. 따지고 보면 지구에는 위아래가

없고 지리적으로 정중앙도 없는 것이다."(184쪽) 이런 이유로
책 표지에는 1943년 리처드 벅민스터 풀러Richard Buckminster Fuller가
디자인한 다이맥시온 지도Dymaxion map를 인쇄했다. 지오데직 돔
구조를 발명한 풀러는 20면체로 이루어진 지도를 만들었는데
위아래가 정해져 있지 않고 어느 곳을 중심으로 하든 다양한
방향으로 펼쳐지도록 디자인된 것이다. 저자의 말처럼
탈민족주의 세계관을 반영하는 다이맥시온 지도는 문화적
편견에서 자유롭고 정치적으로도 올바른 지도라고 볼 수 있다.

　　지도를 보면서 자연스럽게 수도권과 '비수도권'이라는
단어를 떠올렸다. 비수도권이라는 표현에는 지역의 서열을
은근히 드러내고 삶의 다양성을 보지 않으려는 폭력적인
시선이 담겨 있다. '지잡대'(지역 소재의 잡다한 대학)라는
단어도 있다. 교육철학과 연구 역량이 부족한 대학을 향한
쓴소리가 섞여 있겠지만, 표현 자체는 편견과 혐오에 가깝다.
소설가 이태준은 『문장강화』(창비, 2005)에서 언어를 고고한
미술작품이 아니라 '철두철미 생활용품' 같은 것이라고
했다. 언어는 생활 속에서 끊임없이 만들어지고 고쳐지고
사라진다는 것이다. '비수도권'의 '지잡대'는 언중의 선택을
받은 단어이리라. 안타깝게도 지역의 고유한 역사·문화·산업
환경을 무시하는 듯한 이런 표현은 대학 스스로가 그 가치를
살피지 못한다는 방증이라고 받아들일 수밖에 없다.

　　단어는 빠르게 통용되고 무심하게도 주류가 주변을
억압하는 장치로 작동한다. 모든 정치인은 지역 균형 발전을
말하는데, 해법은 보이지 않고 무한히 반복하는 통속적 수사에
불과하다. 어쩌면 우리나라의 지도를 바라보는 고정된 시선

때문 아닐까 생각해 본다. 『디자인 정치학』의 말을 빌리자면 '대한민국에는 위아래가 없고 지리적으로 정중앙도 없'다. 혹시 지도를 새롭게 그려본다면? 무엇을 발견할 수 있을까? 무엇인가를 발언할 수 있을까?

1993년 나이젤 화이틀리Nigel Whiteley는 『사회를 위한 디자인Design For Society』(홍디자인, 2014) 서문에서 '19세기부터 20세기에 걸쳐 디자인이 전문직에 종사하는 중산계급의 취향을 윤리적으로 우월한 것으로 포장했음'을 지적했다. 그리고 디자이너의 사회·윤리적 책임에 대해 다음과 같이 썼다. "점점 더 많은 디자이너들이 마케팅 주도 디자인의 가치관이 현재와 미래 사회의 건강을 해치는 것이라는 점을 깨닫고 있는 이 시점에서 전적으로 전문적 견해를 가진 사람들이 이 사회에서 디자이너의 역할과 윤리의 문제와 직면하는 일이 매우 중요하다. 그렇지 않다면 – 디자인에 대한 가장 흔한 정의 중 하나를 뒤튼다면 – 디자인은 문제를 일으키는 행위로 남게 될 것이다."(198쪽)

전 지구적 기후 위기의 시대, 혐오와 분열의 시대, 빈곤과 불평등의 시대에 디자이너의 윤리와 책임 의식이 세상을 바꿀 수 있다는 지나친 낙관론은 피하고 싶다. 다만 작은 변화의 실마리를 고민해 볼 수는 있을 것 같다. 새롭게 디자인된 지도가 편견과 혐오를 떨쳐버릴 수 있는 것처럼.

정치와 디자인이 어떤 관계일까? 대개는 정당의 심벌마크·로고타입, 정치인의 선거 포스터나 현수막 정도를 떠올린다. 시각적으로 매력적인 디자인 결과물이 생산되었을지라도 디자인은 언제나처럼 정당과 인물을

168

홍보하는 효과적인 수단으로 머물고 만다. '디자인은
정치적'이라는 화두를 던지는 뤼번 파터르의 글을 읽다 보면,
과연 일상의 모든 디자인은 정치적인 것이 맞다. 우리가 미처
살펴보지 못했을 뿐이다.

다만 책이 주는 정치적 '옳음'에도 불구하고 어떤 문제를
야기하는 것도, 그리고 문제를 지적하는 것도 결국 북반구의
백인 남성 디자이너에 의해 쓰였다는 점은 묘한 여운을 남긴다.
혹시라도 한때 모든 것을 가졌던 자의 시혜적 태도는 아닌지
의심을 해보지만, 이 책을 통과해서 성찰해야 할 대상은 결국
우리 스스로다. 그동안 서구로부터 편견과 억압을 받아온
우리가 고스란히 다른 누군가에게 이것을 가하는 입장이
된 것은 아닌지, 이제는 우리도 신중해야 한다.

디자이너 세계의 기울어진 운동장

"출판은 세상에 흩어지는 말을 모으는 것이다." 1960년대 민음사를 창립한 박맹호 회장이 한 말이다. 책에 대한 수많은 묘사 가운데, 가치와 효용 측면에서 특히 인상에 남는 구절이다. 거대 자본이 유입되고 산업적 파급력이 막강해진 대규모 출판 현장 속에서 여전히 소외되거나 사라지는 목소리를 유심히 살피는 기획자들이 있다.

그래픽 디자이너 민동인은 그가 운영하는 '좀비출판'에서 2023년 『스몰 스튜디오, 스몰 신, 대전, 대구』라는 책을 펴냈다. 책은 대전과 대구에서 활동하는 디자이너들의 대담, 그리고 두 도시의 주목할 만한 디자인 장면들을 담았다. 기획의 글에서 "두 도시를 한국 디자인 신이 가진 하나의 사례로 인정하고 독해할 이유가 충분하지만, 이제까지 기록과 논평은 이루어지지 않았다"고 밝혔듯, 민동인은 서울 중심의 한국 디자인 담론에 대항한다. 그는 중심에서는 보이지 않는(또는 보려고 하지 않는) 장면을 포착하고 지역 도시의 디자이너들을 지면 속으로(세상 밖으로) 초대했다.

'굿퀘스천, 노네임프레스, 백색공간, 스튜디오엔아이엔, 슬로먼트, 실기활동'. 책에 소개된 대전의 스몰 스튜디오다. 이제 막 운전면허를 땄다는 신선아 디자이너는 그들의 행보를 운전에 비유한다. "목적지만을 향해 내달리지 않고, 이 도로가 왜 험난한지, 더 안전하게 조성해 모두의 안녕을 꿈꿀 수는

없을지를 고민하며 운전하고 싶어요." 신지연 디자이너는
"한때 브레이크도, 내비게이션도 없이 달리다가 바퀴가 몽땅
빠져버린 적이 있다"며 이후로는 안전하게 차를 모는 방법을
개발했다고 한다. 전민제 디자이너도 "오래 운전하고 싶고,
좋은 차를 타고 싶다"고 한다. 아직은 험난한 도로 위에서
아슬아슬하게 운전석에 앉아 있지만 모두 디자인 스튜디오의
지속 가능성을 고민한다.

 '구김종이, 낮심플 스튜디오, 샤이 스튜디오, 스튜디오
유연한, 위앤드, 일로스튜디오, 티사웍스, 황보석주'. 책에
소개된 대구의 스몰 스튜디오다. 임지수 디자이너는 대구의
일자리 부족 문제를 지적하며 젊은 자영업자가 많은 이유를
짐작한다. 몇 년 사이 대구의 F&B food & beverage, 식음료 시장이
활성화되면서 디자이너의 수요가 급증한 것도 비슷한 이유로
해석된다. 수제화 골목에 사무실을 낸 이원오 디자이너는 도시
재생이 오히려 문화 공동체에 균열을 내는 폐단을 지적한다.
"'먹고사니즘'을 자신의 가장 큰 행동 원리로 삼는다면, 남은 건
세상을 착취하는 일밖에 없어요. 디자이너 자신도 직업윤리를
가지고 올바르게 일해야겠습니다." 구민호 디자이너는 한강
이남 최고 기술을 자랑하던 남산동 인쇄골목 부지 이전과
인쇄 기술의 몰락을 거론하며, 건설 개발 위주의 도시 정책을
안타까워한다. "클라이언트의 몰이해와 잘못 자리 잡은 관습들
탓에 대구 지역에서 일하는 절대다수의 시각 문화 분야 소수
노동자는 인권 사각지대에서 스스로 양초처럼 불태우고
있습니다."

 책에는 지역에서 '고군분투'하는 디자이너들의 목소리가

171

생생하다. 처참할 정도로 열악한 지역 도시 디자이너의
삶이 기록된 책을 읽다 보면 한편으로는 이곳에 기반을 둔
디자이너의 선택이 소중하면서도 의아하다. 아마도 얼마
동안은 이들의 희생과 시행착오가 이어질 테지만, 이것이
변화의 시작이라는 것은 충분히 직감할 수 있다.

　　변화는 어떻게 만들어질까. 2016년 한국 사회의 문화
예술계 성폭력 사태는 가히 충격이었다. 2017년 전 세계를
떠들썩하게 만든 미투 운동Me Too movement 또한 디자인계에서도
예외가 아니었다. 당시의 소셜 미디어와 언론 보도를 보고
있노라면 오랜 시간 침묵했던 문학, 미술, 디자인 등 창작
분야의 잘못된 관습과 적폐의 대가를 우리 스스로 크게 치르는
중이었다. 이런 상황 속에서 몇 가지 변화가 눈에 띄었다. 여성
디자이너 정책 연구 모임 'WOO'의 활동 중에서 2017년 겨울에
열린 'W쇼: 그래픽 디자이너 리스트'는 가시적 성취다.
"이 전시는 한국 그래픽 디자인계에 널리 퍼진 남성 중심적
시각과 서사에서 벗어나, 여성 디자이너의 존재와 활동을
인정하고 기념하며 기록하려는 노력의 새로운 시작"이라고
밝힌 기획의 글에서 우리는 한쪽으로 기울어진 운동장을
바로잡으려는 디자이너의 의지를 선명하게 읽을 수 있다.

　　2018년에는 '페미니스트 디자이너 소셜 클럽Feminist Designer
Social Club'(이하 FDSC)이 결성되었다.[33] '그래픽 디자인계의 성차별적
관행에 맞서 페미니스트의 시선으로 대안을 제시하고 변화를
이끌어가는 모임'이다. "그 많던 여성 디자이너는 어디로
갔을까"라는 물음은 한국 디자인계의 유리천장 문제, 임금
불평등 문제, 조직 속에 만연한 남성 중심주의 제도들을

172

날카롭게 찌르며 디자이너들에게 깊은 관심과 지지를 받았다. FDSC는 어느덧 230여 명의 회원을 갖춘 단단한 모임으로 성장했다.

2023년 1월 말, 대구에서 'FDSC 오픈 데이'라는 디자인 행사가 열렸다. 오픈 데이는 FDSC가 회원을 모집하는 방법이다. 운영진과 기존 회원들이 가입을 희망하는 예비 회원을 초대해서 설명회를 여는데, 이를 대구에서 개최한 것이다. 불평등과 부조리를 바라보던 그들의 예민한 시선은 지역 문제에 관해서도 역시 민첩하다. 어딘가로부터 배제되는 것, 목소리를 낼 기회조차 차단당하는 것, 누군가에게는 보이지 않는 폭력성은 FDSC에는 참을 수 없는 문제이리라. 주류와 비주류, 중심과 주변의 이분화에 대한 문제 제기와 이를 극복하려는 분위기는 어느덧 지역 도시 청년의 삶을 생각하는 데 있어 중요한 화두다.

디자인 저술가 전가경은 앞선 책에 「그래픽 디자인의 서울 중심주의, 그 너머로: 초지역 디자인을 향한 네 가지 제언」을 기고했고, 이를 'FDSC 오픈 데이'에서 발제했다.

1. 교류하기: 거대 수도권 디자인 서사에 대항하기 위해서는 지역 간의 일사불란한 교류가 필요하다. 중요한 건 초지역성이다.

2. 배우고 발굴하기: 홀로 작업하다가 막다른 골목에 들어선 기분이라면 동료들과 리뷰 시스템을 만든다. 자치 기구를 만들어 배움의 학습터를 스스로 만든다.

3. 스스로 발화자가 되기: 그간 수신자의 위치에만 있었다고 생각한다면, 발화자의 위치에 자신을 재배치하면 된다. 이때 명심할 것: 지역을 다루되 지역성에 갇히지 않기. 지역을 함부로 정의하지 말기.

4. 다른 디자인을 상상하기: 지역과 수도권이라는 권력 구도에서 기울어진 운동장을 바로 세우는 것은 수도권 체제를 이곳에 도입하고 이식하는 일이 아닌 그와는 다른 체제를 설비해 나감을 의미한다.

그의 제언은 선명하고 선언적이다. 내가 발 딛고 서 있는 곳에서 자신 있게 세상을 바라보는 일이 중요하다는 것을 깨닫는다면, 우리의 시선은 지리적·공간적 울타리를 뛰어넘을 수 있을 것이다. 단지 전국을 순회하는 시혜적 태도가 아닌, 당면한 문제의 한복판에서 함께 공부하고 실천하는 FDSC의 운영 방침이 더욱 반갑고 소중하다.

"What is the common life(보통은 무엇인가요)?" FDSC 회원과 예비 신입 회원 마흔여 명이 모인 제로 웨이스트 숍 더커먼 외벽에 커다랗게 쓰여 있는 문장이다. 끊임없이 자문한다. 무엇이 보통의 삶일까. 그 안에서 오고 가는 '특별한' 대화와 제안, 선언이 더 이상 특별한 것이 아니기를 바란다. 성차별 없이, 지역 차별 없이 모두가 자신의 몸짓과 목소리로 멋지게 활동할 수 있는 운동장을 만들자는 것은 특별한 것이 아니다. 그곳에서 우리의 삶은 '보통'이어야 한다.

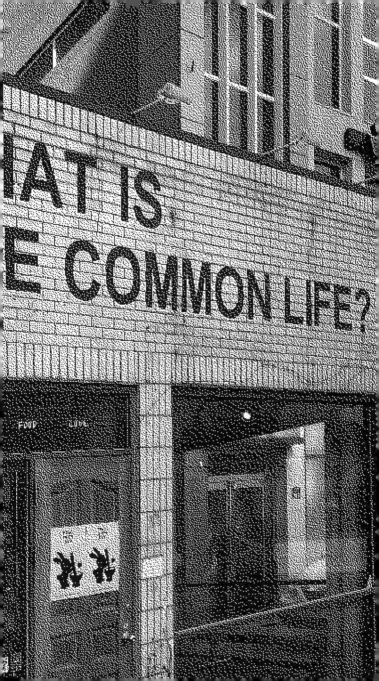

청년들이 살고 싶은 도시는

'지방 소멸'. 2014년 일본 일본창성회의日本創成会議의 마스다 히로야增田寛也가 낸 보고서에서 시작된 표현이라고 한다. 단어가 주는 위기감 때문인지 인구 고령화와 저출생에 따르는 지역 문제를 말할 때 자주 인용된다. 그런데 이것이 적절한 단어인지는 고민해 볼 필요가 있다. 소멸은 흔적이나 자국을 남기지 않고 사라지는 것이다. 또 존재 자체를 기억에서 지워 처음부터 없었던 것으로 만들어버리는 것이다. 소멸이라는 단어는 그 대상이 되는 지역 소도시와 시골에 박탈감을 안긴다.

어딘가로부터 배제되고 소외당하는 자의 상실감은 직접 겪어보지 않으면 알기 어렵다. 불현듯 2020년 2월, 코로나 확진자의 폭발적인 증가를 겪고 있던 대구를 '봉쇄'해야 한다는 일부 여론이나 전문가 들의 진단이 떠오른다. 당시 봉쇄 도시에 대한 두려움과 공포심이 내게는 무척이나 컸다. 이렇듯 자극적인 단어보다는 문제를 정확하게 짚는 단어를 사용하는 편이 낫다. 이미 '소멸'이라는 선동적인 표현은 지나친 위기의식을 부추겨 단기적인 보조금 대책만 남발한다는 지적도 많다.[34]

인구가 줄어들고 고령화되어 가는 지역에서는 청년을 이주시켜 마을에 활력을 불어넣자는 계획을 세운다. 이런 생각은 과거에 귀농·귀촌 바람이 불어 청년들이 고향에 돌아와 농사를 짓거나 새로운 사업을 일구는 사례를 보면서 얻은

것 같다. 마을의 미래는 청년에게 달려있다는 상식이 자리
잡아가면서 그들을 위한 예산 지원도 적지 않다. 지자체는
청년들에게 일거리를 만들어주고 살 집도 제공한다. 오기만
하면 많은 혜택과 기회를 주겠다고 한다. 하지만 지자체의 홍보
노력에도 불구하고 지역 소도시나 시골로 이주하는 청년이
많지는 않은 것 같다. 청년을 서울이 아닌 지역으로 유인하기
위한 고민이 깊다.

청년들은 어떤 도시 또는 어떤 시골에서 살고 싶어 할까.
저마다의 사정이야 다르겠지만, 내가 만난 젊은 학생들의
생각을 상기해 본다. 청년들은 한번 정착하면 빠져나오기 힘든
곳에는 가고 싶어 하지 않는 것 같다. 일과 삶의 균형을 맞추는
데 의미를 둘수록 어딘가로 들어가고 나가는 유연함은 살고
싶은 도시를 정하는 데 중요한 선택 기준이 되는 것 같다.
한 지역이 점으로 찍혀 있기보다는 지역과 지역이 선으로
연결되어 자유롭고 관대하게 서로를 환대하는 상상을 해본다.
그래서 무거운 철문을 달아두고 청년을 붙잡아 두려는
정책보다는 청년이 마음껏 들어오고 '나갈 수 있는' 열린 문
같은 정책이 세워지면 좋을 것이다. 지역의 인구학적 숫자를
늘려야 하는 행정 입장에서는 주저할 일일지도 모르겠다.
하지만 쉽게 들어오고 나가는 플랫폼으로서 지역이 가지는
정체성은 미래의 관광산업에도 어느 정도 긍정적으로 작용할
수 있을 것이니 고려해 볼 만하다. 어쩌면 사람들 사고思考도
유연하게 흐르면서 지역의 혁신을 꾀할 수도 있지 않을까.

산업 구조가 변했듯이 지역에 거주하면서 할 수 있는
일들도 폭넓어졌다. 특히 디자인 분야도 지역을 기반으로

활동하는 청년 인구가 생겨나고 있다. 디자이너로 활동하고 싶어 하는 청년들에게 중요한 것은 좋은 클라이언트다. 좋은 클라이언트는 어디에 있을까. 그곳은 대구일 수도, 서울일 수도 또는 해외일 수도 있다. 클라이언트와 협업하는 디자인 업무 환경은 파격적으로 유연해졌다. 디자이너가 해당 지역 안에서만 활동하리라고 생각해서는 안 된다. 청년들의 지역행은 단순한 귀농·귀촌이 아닌 전략적 선택이다. 상대적으로 부동산 임대료가 저렴하고 휴식과 일을 겸하며 삶의 만족도를 높이는 대안이 될 수 있을 것이다.

지역에 관한 고민은 산업화를 통과한 동아시아 국가에서 공통적으로 나타나는 현상이다. 무인양품 아트 디렉터로 우리에게도 잘 알려진 하라 켄야原研哉는 지역의 풍토와 자연환경의 가능성을 탐색하고 그곳의 로컬리티(지역성)를 끌어내는 다양한 프로젝트를 진행한다. 그는 2022년 『저공비행』(안그라픽스, 2023)에서 '유동遊動의 시대'를 말한다. 논과 밭을 일구며 살아가는 '정주' 방식은 이동 수단과 통신 기술로 인해 변화하기 시작했으며 인터넷은 우리가 어디에서든 일할 수 있는 환경을 만들었다. 하라 켄야는 관광의 부가가치에 집중하며 결국 핵심은 문화의 고유성이라고 주장한다. "세상은 지금 세계화를 향해 크게 요동치고 있다. … 이런 상황 속에서 더욱더 로컬의 가치에 주목하게 된다. 세계화를 선도하는 것은 경제다. 그러므로 더욱 가치를 만들어내는 근원은 문화, 즉 지역성에 있다는 사실이 선명해진다. 글로벌한 문화라는 것은 없다. 문화는 그곳에만 있는 고유성 그 자체다."(70쪽) 글로벌과 로컬이 상대적 개념이 아니라 서로를 빛나게 하는 하나의

개념이라는 것이 그의 생각이다. 이것은 도시와 시골에 활력을
불어넣고자 하는 우리에게 시사하는 바가 적지 않다.

　서울만이 답은 아니라고 생각하는 청년이 많아진 것은
분명하다. 지역에서 가능성을 찾으려는 관심도 높아지고
있다. 게다가 지자체가 지원하는 예산과 프로그램도 적지
않다. 그럼에도 불구하고 청년이 선뜻 지역에 머물거나
지역 행을 선택하지 못하는 이유는 무엇일까. 혹시 우리
사회가 그들의 자기 결정권을 빼앗아버린 것은 아닐까. 대학
선택과 일자리 선택을 자기 스스로 고민하지 않도록 만든
구조적 문제도 지적해 볼 수 있다. 서울과 지역을 이분화하고
문화의 다양성보다는 맥락 없는 보편성을 추구하는 도시
정책도 심각한 문제일 것이다. 지역에서도 가능성이 있다고
웅변하지만 결국 사회의 모든 욕망이 서울에 응축되어
있는 현실을 모르는 사람은 없다. 로컬조차 그저 유행하는
소비재쯤으로 여기면서 폼 내는 사람이 너무 많은 것은 아닐까.

　그래서인지 자신이 발 디딜 땅을 스스로 선택하고 원하는
일에 뛰어든 청년의 결단력과 패기는 더욱 소중하다. 일단
복잡한 도시를 벗어나는 것만으로도 인생의 중대한 전환점이
되는 것은 분명해 보인다.

도시는 책이다

〈북성로 글자 풍경〉. 2019 – 2020년, 대구 북성로에서
전시를 열었다. 거리에 있는 간판 글자, 낙서 등을 통해
북성로의 이야기를 수집하고 기록하는 전시였다. 오랜 시간
거리 글자에 관심을 가져왔던 터라 즐겁게 작업할 수 있었다.
그때 인터뷰를 할 기회가 있었는데, '북성로는 □□이다'라는
문장의 빈칸을 채워달라는 질문이 있었다. 나는 "북성로는
책이다"라고 대답했다.

책은 그것을 보려고 하지 않으려는 사람에게는 견고하게
닫혀 있는 사물이다. 하지만 그것을 손에 들고 표지를 넘기면서
읽으려는 사람에게는 자신을 솔직하고 적나라하게 드러낸다.
책 내지는 무엇 하나 감추지 않고 독자가 모든 것을 경험할
수 있도록 돕는다. 책을 덮고 난 후에도 어떤 문장은 읽은
이의 마음속에 오래도록 남는다. 좋은 책은 한 사람의 인생을
바꾸기도 하고 시공간을 가르며 여기저기 전해지기도 한다.
이야기의 힘이자 책의 힘이다. 그러니까 나는 북성로가 책과
같다고 생각했던 것이다.

거리를 걷지 않고 읽으려고 하지 않는 사람에게 북성로는
아무것도 아니지만, 반대로 거리를 걸으며 글자를 읽고
이야기를 상상하는 사람에게 북성로는 절대적이며 모든 것인
장소다. 성곽이 있던 때, 성곽을 허물고 신작로를 만든 때,
신문물이 화려함을 뽐내던 때, 한국전쟁 후 기술자들이 터를

181

잡던 때, 공업사와 공구상이 있던 곳이 이제는 재개발되어
주거지역으로 변화하고 있다. 시간이 쌓여가는 모습과 장소가
흐르는 장면을 상상하고 목격하면서 지금의 북성로가 진행
중이다. 닫혀 있는 책을 펼치듯 북성로를 산책하는 일이 내가
전시를 통해 경험한 것이었다. 당시에는 갑작스러운 질문에
조금 머쓱해하며 '북성로는 책'이라고 말했지만, 다시 곱씹어도
괜찮은 비유였다고 생각한다.

　책의 물리적 크기를 '판형'이라고 부른다. 판형이 크다고
해서 무조건 멋진 것도 아니고 작다고 해서 마냥 볼품없는
것도 아니다. 디자이너는 책에 담기는 텍스트와 이미지의
특성을 고려해서 책 판형을 결정한다. 판형을 고려할 때 비례도
중요하다. 책은 세로로 길쭉한 형태도 있고 가로로 넓적한 것도
있고 정사각형 모습을 가진 것도 있다. 조금 더 들어가 보면,
책 내지의 지면에서 여백을 제외한 부분을 '판면'이라고 부른다.
판면에는 글자들이 줄을 이루고 있다. 상식적으로도 지면
가득 글자가 놓이는 책은 없다. 지면의 적당한 여백은 글자가
숨을 쉴 수 있는 공간이자 독자가 메모를 하는 공간이기도
하다. 여백은 기능적으로도 필요하지만 여백과 판면의 관계를
황금비율 원칙에 따르는 디자이너도 있다. 시각적으로
아름다운 판형과 판면은 결국 기능에도 충실하다. 여기에
레이아웃은 글자와 그림, 사진 등을 보기 좋게 배치하고 독자가
잘 읽을 수 있도록 연출하는 것이다. 레이아웃 핵심은 모든
요소가 서로 얼마나 잘 어울리느냐 하는 것이다.

　다소 전문적인 이야기로 '마이크로 타이포그래피'라고
부르는 것이 있다. 디자이너가 세부적으로 글자를 다루는

일인데, 마이크로라는 말처럼 우리 눈에는 잘 드러나지 않지만 모든 디자인의 기초가 되는 중요한 문제다. 폰트(글자꼴), 글자 간격, 단어 간격, 글줄 길이, 글줄 간격, 단락 정렬 방식 등이 그것이다. 어떤 폰트를 사용할 것인가, 폰트 크기를 키울 것인가 줄일 것인가. 글자 간격이 너무 좁아서 글자끼리 획이 겹치지 않도록 해야 한다. 글자 간격이 너무 넓은 것도 독서 흐름을 방해할 수 있다. 단어 간격을 어느 정도 벌릴 것인가 하는 문제도 고려해야 한다. 단어 간격이 적당할 때 문장을 읽는 속도가 붙게 되고 오랜 시간 독서가 가능하다. 글줄 간격이 좁으면 시선이 다음 줄로 넘어갈 때 혼란을 주고 글줄 간격이 너무 넓으면 효율적이지 못하다. 글줄 길이도 우리에게 익숙한 호흡 안에서 고려되어야 한다. 일반적인 단행본 기준으로 10-11센티미터 정도가 적당하다. 마이크로 타이포그래피는 가장 적절한 크기와 간격을 찾아가는 과정이다. 여기에 더해 최근에는 다국어 타이포그래피에 대한 고려도 필요해졌다. 사회 구성원이 쓰는 언어와 문자가 다양해질수록 우리를 둘러싼 언어 경관linguistic landscape 또한 복잡해진다. 서로 다른 언어와 문자를 함께 배열하는 것을 '섞어 짜기'라고 하는데, 이때 문자 사이의 이질감이 느껴지지 않도록 비슷하게 접근하는 방법도 있고, 문자가 다르다는 것을 받아들이고 각각의 차이를 강조하는 방법도 있다. 섞어 짜기에 정답은 없다. 전체적인 맥락 안에서 개성을 드러낼 것이냐 목소리 톤을 차분하게 만들 것이냐를 판단하는 것이다.

북성로가 책인 것처럼 '도시는 책이다'. 책이라는 사물을 통해서 도시를 투영해 본다. 도시의 판형, 도시의 판면, 도시의

레이아웃 그리고 도시의 마이크로 타이포그래피를 생각해 본다. 도시를 구성하는 세부로 사람, 자동차, 집 등이 있다. 글자가 한 사람의 시민이라면, 글자 간격은 사람 사이의 관계인 셈이다. 단어는 각 개인이 이루는 크고 작은 공동체다. 단어 간격, 글줄 간격도 결국 도시 속에서 살아가는 사람들을 향한 접근에서 시작한다. 책을 디자인할 때 글자와 그림, 사진 등을 보기 좋게 배치하고 독자가 잘 읽을 수 있도록 연출하는 것처럼 도시의 레이아웃 또한 크게 다르지 않다. 당연한 말이지만 레이아웃의 핵심은 개인과 공동체, 사적 영역과 공공 영역, 밀집과 여백, 서로 다른 언어와 가치관 등이 얼마나 조화롭게 배치되는가다. 그리고 여백이 없는 도시는 생각만으로도 끔찍하다. 도시 속 공원, 녹지, 수변 공간 등 비어 있는 곳은 버려진 땅이 아니다. 그런 공간은 의도된 여백이자 도시의 아름다움을 만들어낸다.

책은 기록이다. 우리의 생각은 문자나 그림으로 기록하지 않으면 흩어져 버리고 만다. 책은 그것들을 붙잡아두는 기억 저장소다. 그렇다고 해서 책이 단순히 기억을 붙잡아두는 기능만 하는 것은 아니다. 문집文集, 시집詩集, 사진집寫眞集 등에 쓰는 한자 '集(모일 집)'은 나무 위에 모여 앉아 있는 새를 의미한다. 그런데 책을 기획하고 엮는 과정인 편집篇輯에 쓰는 한자 '輯(모을 집)'은 조금 특별하다. 글자를 자세히 보면 입口과 귀耳가 있고 수레車가 있다. 나무에 앉은 새를 관조하는 것보다는 확실히 능동적 커뮤니케이션을 의미한다고 볼 수 있다. 그래서 나는 책이 단순히 정보를 모으는 것에 그치지 않고 적극적인 이야기 생산의 역할을 한다고 믿는다. 또 책은 그런 것이어야

한다고 생각한다. 책에 담지 않으면 흩어지는 것들을 모으기 시작했더니 어느새 새로운 에너지가 발생하는 것이다. 요즘 유행하는 말로 창발이자 융합이다. 물론 여기에는 편집이라는 고도의 기술이 필요하다. 마음 좋고 솜씨 좋은 편집자가 만든 책은 사람을 끌어안는다. 마찬가지로 잘 편집된 도시는 사람을 환대한다.

"파리의 진정한 자랑거리는 물리적 외형이 아니라 파리 사람들이 그곳을 이용하는 방식이었다."[35] 도시 이용자라는 말이 떠오른다. 도시 이용자는 도시의 편집자다. 도시는 우리에게 주어지는 배경 같은 것이기도 하지만, 우리가 어떻게 이용하는지에 따라 완전히 다른 곳이 될 수도 있다. 능동적인 도시 이용자가 도시를 읽고 쓰는 경험이 쌓일 때 어느덧 도시는 한 권의 멋진 책으로 완성될 것이다. 이 글을 읽는 독자께서는 이제 골목을 걷고 거리를 걷고 도시의 글자와 기호를 해독하면서 대구라는 책을 감상하길 바란다. 독해가 익숙해졌다면 책의 가장 작은 단위인 글자가 되어서 이야기를 만들어내는 도시 이용자가 될 수도 있다.

대구에서 디자이너가 멋지게 살아가려면

집 근처 국채보상운동기념공원에 다람쥐가 살았다. 작은 철창 안에서 길러졌는데, 볼에 음식을 잔뜩 저장하는 익살스러운 모습을 보기 위해 아이와 나는 땅콩이며 잣 등을 챙겨갔다. 하지만 어느 날 갑자기 철창도 다람쥐도 사라졌다. 다람쥐가 자연으로 돌아가서 자유를 찾았는지, 철창 안에서 짧은 생을 마쳤는지 알 수 없지만 미안했다. 눈에서 보이지 않게 되고 나서야 그동안 얼마나 갑갑하고 힘들었을지를 느꼈던 것이다.

유지영 감독의 영화 〈수성못〉(2018)에는 오리배가 등장한다. 영화 속 낭만적인 못 풍경은 산으로 둘러싸인 대구의 분지 지형을 은유하는 듯하다. 그 안에서 이리저리 맴도는 오리배와 매표소에서 아르바이트하는 재수생은 경계를 벗어나기 힘든 지역 청년의 현실을 묘사하고 있다.

대학교 강의실에서 만나는 학생들은 더 많은 기회와 자유로움을 찾고 싶어 한다. 학생들에게 직접 물어보니 그들은 대구를 벗어나기 위해 공부했지만 안타깝게도 그 기회를 얻지 못했고, 다시 한번 '꿈'을 이루기 위해 지역의 대학교를 다니는 4년 동안 열심히 스펙을 쌓아가는 중이라고 한다. 자신이 공부하는 도시를 떠나야겠다는 뚜렷한 목표 의식을 가진 학생들은 누구보다 열심히 공부하며 미래를 준비한다. 현재를 벗어나기 위해 쏟아붓는 노력들이 눈물겹다.

나 역시 작은 도시에서 고등학교를 졸업하고 서울로 진학했다. 새로운 환경에서 자아를 펼칠 수 있는 다양한 기회를 얻으며 성장했다. 그런 경험의 결과가 지금의 나를 만들었다. 만약 내가 태어난 도시에서 계속 공부하고 일을 찾았다면 지금과는 또 다른 인생을 살았을 것이다. 어느 쪽이 더 보람되고 가치 있는 일인지는 모르겠지만, 적어도 나를 한결 객관화할 수 있었던 것은 내가 자란 유년 시절의 도시를 벗어났기에 가능했다. 그것은 그저 도피가 아니라 세상을 더 넓게, 그리고 더 유연하게 바라보도록 만들어줬다.

디자이너로 성장하고 싶은 학생들이 대구에서 좋은 일자리를 찾기란 쉽지 않다. 디자이너가 함께 협업해야 할 기업의 본사와 연구소, 문화 예술의 인프라, 혁신을 추구하는 클라이언트는 대개 서울에 몰려 있다. 트렌드를 반영하는 새로운 기획과 흥미로운 프로젝트가 그곳에 몰려 있다 보니 재미난 일이 많은데 '재미난' 일은 '좋은' 일자리와 어느 정도 동의어다. 물론 대구에도 많은 디자이너가 활동한다. 하지만 '재미난 일'을 해볼 기회가 부족하다. 지역 도시의 디자이너들은 관공서·지자체 지원 사업 등의 일을 수주받아서 서비스하는 일이 대부분이다.

현장의 디자이너를 만나서 이야기를 나눠보니 관공서의 일이라는 게 쉽지 않다. 다소 보수적이고 안정적인 조직의 특성을 반영하듯 디자인 프로세스와 의사 결정 방식 등이 진취적이거나 혁신적이기 어렵다. 또 디자인을 진흥시킨다는 목적으로 예산을 집행하는 기관이 일을 매칭해주는데, 정작 클라이언트인 중소기업이 디자인에 갖는 태도에는 절박함이

없다. 그래서 보고서를 무난하게 제출하는 정도의 디자인 외주 능력을 갖추는 '최적화된' 디자인 회사가 길러지는 것도 문제다. 대구처럼 기업 클라이언트가 없는 도시에서 관공서나 지자체의 수혈에 의존하다 보면 디자인이 매너리즘에 빠질 위험이 크다. 서로 이해해 주고 편의를 봐주며 점점 느슨해져 가는 협업 관계를 지속할수록 상황은 악화된다. 무엇보다 디자이너가 자기 능력을 제대로 선보이지 못하는 현실이 안타깝다. 청년 인재가 지역 도시를 떠나는 것을 안타까워하기보다는, 도시가 그들을 품어주지 못하는 현실을 반성해야 하지 않을까.

지역 도시에서 디자인 교육자이자 북 디자이너로서 일하면서 경험하는 한계는 시간이 지나도 적응이 안 되며 여전히 혼란스러운 일이 아닐 수 없다. 이런 와중에 대구에서 디자인의 가능성을 내려놓지 않으려고 나름대로 발버둥 친다. 이곳에도 디자이너가 살아간다는 현장의 목소리를 외면할 수 없기 때문이기도 하다. 어떤 면에서는 서울 중심의 디자인 권력에 균열을 내고 싶은 작은 바람도 있다. 변화는 언제나 미세한 균열에서 시작된다. 현실은 다소 우울하지만 가능성도 생각해 보자. 4차 산업혁명이니 신성장 동력이니 하는 구호 아래 지역 도시의 미래 먹거리를 준비하는 일은 훌륭한 정책 전문가의 역할로 두고, 나는 근본적인 질문을 던지는 것으로 대구 디자인의 가능성을 모색해 보고 싶다.

먼저 대구의 디자인을 정의하는 것이 필요하다. 대구의 디자인 쓸모와 디자이너의 역할을 생각하려면 기존에 통용되는 일반적인 디자인 정의는 모두 버리는 편이 좋겠다.

189

대개의 디자인 담론은 자본과 인구가 밀집된 서울을 중심으로
이야기하기 때문이다. 마치 그것이 모두를 대변하듯 말하지만,
심지어 한국의 디자인을 말하면서 특정 지역인 서울이라는
지리적 범위를 벗어나지 못하는 심각한 오류를 지니고 있다.
서울 중심의 디자인 담론은 비행기로 몇 시간씩 이동해야 하는
뉴욕·런던·도쿄 등 대도시와는 공유할 수 있을지 몰라도,
KTX로 두 시간도 채 안 되어 오갈 수 있는 대구와는 그 사정이
너무 다르다. 서울의 디자인 담론을 대구에 적용하려고 들면
당장 무리가 따른다. 지역 도시가 서울을 닮아가려고 아무리
애를 써봤자 불가능할뿐더러 허무하고 부질없는 짓이다.

어쩌면 서울이라는 벽을 뛰어넘고자 몰두하기보다는
그것을 애초에 벽으로 보지 않으려는 마음가짐도 좋겠다.
서울의 디자인이 존재하듯, 대구의 디자인도 존재한다고
믿으면 된다. 지역의 정체성은 다른 곳과의 차이에서
만들어지고 차이는 사람, 지리, 자연, 기후, 역사, 문화 등에
기인한다. 디자인도 바로 그 지점에서 시작되어야 한다. 우리는
가까운 주변을 유심히 살피고 이를 바탕으로 디자인의 필요와
쓸모와 실천을 생각해야 한다. 우리가 발 딛고 선 땅에서
일어난, 일어나고 있는 이야기에 눈과 귀를 기울여야 한다.
이것은 인문학적으로 디자인을 생각하자는 말이다. 대개
인문학적 디자인이라고 하면 잘나가는 인문학자들을 초청해서
심포지엄을 열고 토론을 하는 것으로 퉁친다. 그럴싸한 인문학
용어를 남발하며 그것을 디자인에 억지스럽게 갖다 붙이는
짓이 얼마나 쓸모없는 일인지 뻔히 알면서 그렇게밖에 하지
못하는 우리의 뻔뻔함과 무능력을 반성하자.

인문학은 사람과 세상의 관계에서 출발한다. 생활
인문학을 실천하는 '칠곡인문학마을'이 떠오른다. 뒤늦게
한글을 배운 칠곡 할머니들이 시를 쓰고, 시집을 펴냈다.
할머니들이 삐뚤삐뚤 정성스럽게 쓴 글씨로 손글씨 폰트를
만들어서 배포했다. 초기부터 인문학 마을 사업을 기획하고
이끄는 인디053의 이창원은 "강의실에 앉아서 배우는 인문학이
있는가 하면 이처럼 오랜 삶 속에서 이미 존재하는 행복을
발견하는 기쁨이야말로 진정한 인문학 정신이 아닐까"라고
말한다. 나는 대구의 디자인도 그 실체가 삶의 역사 속에 이미
존재한다고 생각한다.

이 글이 정확한 진단이나 올바른 처방이라고 단정할 수
없다. 우리의 현실을 솔직하게 드러내서 함께 진단하고 처방을
내려보자는 부탁 정도라고 받아주면 좋겠다. 아픔은 혼자
감추지 말고 주위에 말해야 한다고 배웠다. 그래야 도움받을 수
있으니 말이다. 결국 대구에서 디자이너가 멋지게 살아갈 수
있으려면 어떻게 해야 할지 함께 궁리하자는 말이다. 가까운
주변에서는 대구의 디자인도 존재한다는 것을 증명하듯 젊은
디자이너들이 오늘도 고군분투한다. 대구의 디자인이 좀 더
가시화되어서 '재미난' 일이 많아진다면 청년 인재들도 가만히
있지는 않을 것 같다.

시골 한옥 민박집에서 보낸 하룻밤

아침 일찍 예천행 버스를 탔다. 후배가 운영하는 한옥 민박집에 가는 길이다. 한옥 스테이에 가겠노라고 친구들과 몇 달 전부터 벼르던 것이 오늘에야 성사된 것이다. 동대구에서 예천으로 가는 아침 버스에 탄 승객은 단 한 명뿐이었다. 감염병 대유행을 겪으며 알아채지도 못할 만큼 순식간에 지나가는 겨울이었다. 도시에서는 계절조차 바빴다. 모처럼의 여행을 앞두고 새벽까지 밀린 일들을 마무리하느라 지난밤에 잠을 설쳤다. 창밖을 구경할 새도 없이 잠이 들었다.

오래되고 낡은 한옥을 고쳐서 여행자에게 숙소로 제공하는 것을 한옥 스테이라고 부른다. IT업계에서 UX 디자이너로 일하다가 회사를 그만두고 새로운 삶의 방식을 선택한 것이 쉬운 결정은 아니었을 것이다. 후배는 10여 년 전부터 시골 초등학교 방과 후 교실 프로그램에서 교사로 봉사를 해왔는데, 그런 인연이 여기까지 이어졌다고 한다. 서울에서 살던 30대 청년이 시골에 내려와 숙박 서비스를 브랜딩 하는 일은 사람들의 이목을 끈다. 침묵하던 마을에 자동차와 젊은 사람들이 드나들기 시작했으니 반가운 일이다. 지역 소멸이라는 섬뜩한 단어 앞에서는 더욱 그렇다.

버스가 속도를 늦추는가 싶더니 어느덧 예천 시외버스터미널에 도착했다. 예천은 처음 와본 곳이다. 경북도청이 있는 안동에는 그나마 방문할 일이 있었지만,

바로 옆 예천에서는 이렇다 할 일이 생기지 않았다. 친구들을 만나기로 약속한 시각까지 30분 정도가 남았다. 작은 터미널 대합실에서 몸을 녹인다. 한쪽 구석에 마련된 수유실에는 먼지가 내려앉았다. 사용하는 사람이 있긴 한 걸까. 할머니 세 분과 매점 사장님이 큰 소리로 이야기를 나눈다. 어디를 가야 하는데 어떻게 갈지 방법을 상의하고 있었다. 똑같은 질문과 대답이 무한 반복 중이다. 묻는 사람도 답하는 사람도 듣기는 포기한 것 같았다. 결국 승강장에 버스가 들어오고 나서야 대화는 멈췄고, 답도 내려진 것 같다. 모두 서둘러 대합실을 빠져나갔다. 이곳에선 마을에서 마을로 이동하는 일이 무척 어려운 일임을 깨닫는다. 대합실에 방문하는 몇몇 사람은 종이와 볼펜을 들고서 다음 날 버스 출발 시간을 확인하러 오기도 했다. 안내판에 써진 숫자를 믿기 어려운지 매표 직원에게 재차 확인한다. 우리는 스마트폰에 앱을 설치하고 일사천리로 표를 예매할 수 있는 시대에 살고 있지만, 종이와 볼펜을 들고 와서 버스 운행 시간을 받아 적고 돌아가는 사람들의 시대에 살고 있기도 하다. 중첩된 세계다.

대나무 숲 아랫마을에 위치한 한옥은 고요하다 못해 어딘가 외로워 보였다. 하지만 바쁜 일상을 떠나서 휴식을 원하는 사람들이 하루 이틀 묵어가기에는 최적의 환경이었다. 집도 사람도 시간을 멈춘 곳. 잠시 즐길 수 있는 외로움이라면 그보다 더한 사치도 없을 것이다. 고양이 '림이'가 꼬리를 세우며 툇마루에서 우리를 반갑게 맞이해 준다. 집 담장을 허물어서 마을 전체가 앞마당이었다. 추수가 끝난 논밭이 서정적이기도 하고 을씨년스럽기도 하다.

저녁밥을 먹기 전에 30여 분 걸어 나가서 읍내를 산책했다. 사람이 보이지 않는 읍내였다. 식당, 다방, 학교 등은 한때 이곳이 제법 번화가였다는 것을 짐작하게 한다. 학교를 마치고 집으로 돌아가는 친절한 초등학생들과 인사를 주고받았다. 전교생이 마흔 명 정도라고 한다. 사람도 장소도 오래되어서 낡아가는 것을 막을 도리는 없지만, 그것은 이야기가 쌓여가는 과정이다. 이야기를 어떻게 발굴하고 맥락화해야 할까. 길을 걸으며 생각했다.

밤이 깊어지면서 함박눈이 내렸다. 외딴 시골 한옥에서 맞는 하얀 눈은 12월의 정취를 더해주었다. 한 해를 어루만져주듯이 눈은 더욱더 고즈넉하게 내렸다. 그날 우리는 로컬 브랜딩을 화두로 삼았다. 각자의 삶의 방식을 소신 있게 선택한 용기 있는 청년들에 대해 이야기 나눴다. 동시에 도시로 향할 수밖에 없는 경쟁 사회의 현실 또한 이야기 나눴다. 가끔 시골을 체험하는 우리와 매일같이 시골에서 생계를 꾸려가는 후배 사이에는 입장 차이가 있을 것이다.

최고의 삶이란 없다. 누군가의 부러움은 누군가에겐 반복되는 일상이고, 누군가의 일상은 누군가에겐 부러움이 되기도 한다. 각자의 삶이 그 자체로 멋지다는 것을 인정하지 않으면 우리는 하루하루 허상만 바라보게 된다. 이것을 잘 알면서도 허상을 벗어나기란 여간해서 쉽지 않다. 이야기는 꼬리를 물고, 돌고 돌아 결국 2022년에도 여전히 변하지 않는 것들이 있어서 안타깝다는 결론에 이르렀다. 점점 더 세지는 눈발은 세상의 모든 소리를 삼켜버릴 것만 같았다.

'로컬'이라는 말을 자주 쓴다. 도시 재생에 이어 농촌

재생도 사업화되어 간다. 인구가 줄어들고 의료 복지 인프라가 취약한 소도시와 시골 지역을 위한 정책은 중요하다. 인구가 많아야 병원이 생기는지, 병원이 생겨야 인구가 많아지는지는 쉽지 않은 문제지만, 아무튼 살고 있는 사람이 중심이 되는 정책이 필요하다. 그래서 이곳에 살고 있는 청년들을 재미있게 만들어줄 궁리를 해야 한다. 동시에 꿈을 좇아 어딘가로 떠나는 청년들에게도 응원을 보내야 한다. 앞뒤 가리지 않고 청년을 붙잡아두려는 예산은 일종의 최면술과 같다. 도시와 시골이 물처럼 유연하게 흐를 수는 없을까. 기회는 사람이 많은 도시에도 있고, 시골 마을에도 있다는 것을 청년들은 증명해 보이고 있다.

디자인은 클라이언트를 돕는 일만은 아니다. 디자인은 스스로 필요성을 만들어낼 수 있다. 장소에서 이야기를 발굴하고 그 가치를 매력적으로 제시하는 것도 디자인이다. 시간이 쌓아놓은 이야기를 흩어지지 않도록 다루는 것도 디자인이다. 후배의 한옥을 방문한 사람들이 떠오른다. 그들이 쓴 방명록을 보면서 이 장소가 주는 위로와 휴식이 특별하고 소중하다는 것을 알 수 있었다. 연로하신 어머니와 이모 부부를 모시고 일주일 동안 머물다 간 40대 여성, 기념일을 자축하기 위해 방문한 레즈비언 커뮤니티 회원들, 도시 생활에 지쳐 멍때리러 온 회사원, 결혼을 앞두고 프러포즈를 하러 온 연인, 그리고 대학 졸업 후 20여 년 만에 한자리에 모인 나와 친구들. 시골의 민박집에서 사람들의 경험을 섬세하게 끌어내고 돕는 일은 일상과 비일상의 경계에서 만나는 가장 멋진 디자인이다.

쉽게 포기할 수 없는 아름다움

2023년 6월 14일, 대구문학관에서 소설가 김연수의 낭독회가 열렸다. 문학관 5층 로비에 마련된 의자는 어림잡아 100개가 훨씬 넘었다. 행사가 시작할 무렵 빈자리는 거의 보이지 않았고 서서 듣는 사람도 몇 명 있었다. 문학관이 위치한 곳이 향촌동이어서인지 중장년층이 많았다. 서로 반갑게 인사를 나누며 곧 시작할 낭독회를 기다리는 어른들 얼굴을 보면서 한때 종로, 향촌동, 북성로 일대 다방과 살롱에서 활발하게 교류했던 문인과 화가들의 모습을 떠올렸다.

김연수 소설가는 이날 「젊은 연인들을 위한 놀이공원 가이드」를 낭독했다. 그는 낭독회가 열릴 때마다 미발표 단편 소설을 읽는다. 강연 대신 낭독을 하는 까닭은 독자들과 '이야기'로 교감하고 싶기 때문이라고 한다. 이날 낭독한 소설 역시 이틀 전 주최 측에 전송했던 소설을 조금 더 고쳐 쓴 것이었다. 한편에선 고쳐 쓴 문장의 미묘한 차이가 만들어내는 긴장감이 낭독을 더 매력적으로 느끼게 해주는 것 같았다. 낭독을 마친 후에 그는 글을 고쳐 쓰는 일에 관해 한참을 설명했다. 어느 에세이에서는 자신은 일기까지 고쳐 쓴다고 했는데, 오늘처럼 낭독한 소설도 청중의 반응을 보고 또다시 원고를 고친다고 했다. 고치고 또 고칠수록 글이 좋아진다는 그의 말을 들으며 청중은 연신 고개를 끄덕였다. 김연수 소설가는 한때 음악을 하고 싶어 했다. 결국 이야기를

만드는 소설가가 되었지만, 그가 쓴 소설에는 대개 음악이 깃들어 있다. 이야기의 시작이 음악이기도 하고, 이야기 속에 음악이 흐르기도 한다. 이야기가 끝난 후 여운 또한 음악으로 남는다. 낭독회장에서도 소설을 다 읽고 나니, 대만 밴드 선셋 롤러코스터落日飛車, Sunset Rollercoaster의 음악이 흘러나왔다. "… Here comes a bomb of love …" 해가 질 무렵 조명이 켜진 놀이공원 한복판에서 빙빙 돌아가는 회전목마……. 그런 장면이 떠올랐다. 청중에게 이 이야기와 음악은 어떻게 가닿았을까. 아마도 저마다의 한때를 회상했으리라. 젊은 시절 음악다방 DJ를 추억했을 수도 있고, 연인과의 유치하고 사소한 다툼을 떠올렸을 수도 있다. 어쩌면 우리의 삶도 놀이공원 같은 것일까 생각했다. 환상과 현실이 교차하고, 하이라이트와 지루함이 공존하고, 긴 대기와 짧은 환호가 반복되는. "… Here comes a bomb of love …" 폭탄처럼 오는 사랑이라니, 말이 좀 거창하지만 역시 사랑은 폭탄처럼 와서 터진다. 폭탄처럼 오지 않고서야 과연 사랑이라고 부를 수 있을까. 소설이 음악을, 음악이 소설을 무한히 반복 재생한다.

생성형 인공지능artificial intelligence(이하 AI)이 화두다. 명령어를 입력하면 글도 써주고 이미지도 만들어준다. '챗GPT chatGPT'와 나눈 대화를 기반으로 책 『챗GPT에게 묻는 인류의 미래』(동아시아, 2023)를 펴낸 뇌 과학자 김대식 교수는 "검색의 시대는 갔다"고 말한다. 네이버, 다음, 구글 등의 포털 사이트에 접속해서 단어 검색을 하는 수고를 이제는 AI가 대신하기 때문이다. AI는 더 많은 정보를 더 빠른 속도로 수집하고 분석하고 추론한다. 그리고 그 능력이 갈수록 향상할

것이라는 데는 의심의 여지가 없다. 지난 초여름에 열린 디자인 관련 학술 발표장에서도, 대학의 교수학습센터 특강에서도 발표자들은 생성형 AI에 대한 적지 않은 우려에도 불구하고 우리가 생각하던 미래가 벌써 와 있다고 강조했다. 그러니 고도화된 AI 기술 속에서 교육의 의미, 디자인 산업의 변화, 디자이너의 역할이 어떻게 달라질까 고민이 깊어진다. 더욱 걱정되는 것은 우리가 준비할 틈도 없이 순식간에 새로운 판이 벌어질 수도 있다는 점이다. 갑작스러운 사고처럼, 예보 없이 닥치는 지진처럼 당혹스러운 세상이 열릴지도 모른다. 무력한 우리가 대비할 수 있는 것이라면 기술의 발전 속도를 잠시 유예하자는 약속 정도일까. 어차피 출현할 AI 로봇이라면 대체 불가능한 직업을 예측하고 아이들의 진로를 고민하는 정도일까.

주변을 둘러보면 호기심에 챗GPT를 써본 사람이 많다. 인간을 인간답게 만드는 기술로 '의식, 호기심, 창의성, 협업'을 말한 그렉 옴Greg Orme의 주장처럼 인간의 직관적 호기심이야말로 인간과 기계의 근본적인 차별점이다. 흥미로운 건 미지의 신기술을 향한 인간의 호기심이 어쩌면 AI의 성장과 활약을 돕는 형국인 것 같다는 점이다. 당장 이 글을 쓰는 중에도 나는 챗GPT에게 원고 작성을 부탁하고 싶은 호기심과 유혹을 느낀다. "안녕, 나는 북 디자이너야. 한 달에 한 번씩 일간신문에 글을 연재해. 이번에는 '□□□□□'라는 주제로 쓰려고 해. 중학생 이상이 이해할 수 있는 글이 되어야 하고 글자 수는 3,500자 정도로 써야 해." 그러면 AI는 기다렸다는 듯이 친절하게 글을 써 내려갈 것이다. 그리고 몇 차례 수정을

요구하는 내 부탁을 반영해 가면서 '전혀 귀찮아하지 않고' 매끄러운 문장을 만들어줄 것이다. 게다가 공짜로.

하지만 연재 원고라는 '결과물'이 내가 바라는 전부가 아니기 때문에 이 방법을 택하지 않는다. 전문 작가는 아니지만(아니라서) 글을 쓰는 일이 무척 즐겁다. 마감의 괴로움이 없다면 거짓말일 텐데 글을 쓰는 과정에서 헤매고 좌절하고 고민하는 복잡한 상념이 좋다. 정답을 쓰는 글쓰기가 아니니까 애초에 맞고 틀린 것은 없다. 불특정 다수가 나의 디자인 생각을 읽는다는 두려움과 긴장감은 책상 앞에 앉은 내 자세를 바로잡게 만들고 머릿속에 떠오르는 생각을 두 번, 세 번 고쳐 쓰게 만든다. 걱정과 기대를 품고 글을 쓰지 않았더라면 정리되지 않았을 (나만의) 보물이 하나씩 다듬어진다. 글을 쓰면서 조금씩 삶을 배워가는 나 스스로의 모습을 생각하면, 이런 '과정'의 소중한 기회를 챗GPT에게 넘기는 것이 너무나 아깝다. 게다가 공짜로.

흔히 디자인을 '결과물'로만 보는 경우가 많다. 예를 들어 '북 디자인'이라면 서점에 놓인 종이 뭉치 표지에 인쇄된 그림과 글자라고 생각할 수 있다. 그런데 사실 그 책을 디자인하기 위해 지난하게 흘렀던 시간과 여러 사람과 주고받은 업무 이메일, 디자이너의 컴퓨터 폴더 속에 잠자고 있는 시안들도 '당연히' 디자인이다. 결과물이 훌륭한 디자인이라면 분명 과정도 훌륭하다. 저자와 편집자와 디자이너가 어떤 대화를 나누는지 어떤 선택을 하는지, 그것이 비록 밖으로 드러나지는 않더라도 책이라는 존재가 온전히 제 목소리와 형태를 갖추기까지는 세심한 편집 과정이 동반된다. 책을 이윤 추구를

위한 상품으로 본다면 결과물만 다뤄도 될 테지만, 적어도
한 사회의 문화적 산물로 여긴다면 책을 만드는 과정에 담긴
이야기의 가치는 소중하다. 경제성과 효율성만 추구하는
디자인 산업의 시대는 이제 지나왔다. 곧게 뻗은 고속도로의
편리함도 좋지만, 구불구불한 국도를 달리면서 마주하는
풍경과 색다른 공기가 주는 의외성은 우리의 호기심을
자극한다. 빠른 속도와 광범위한 네트워크를 자랑하는 세상의
이면에는 여전히 '완행'의 미학이 존재한다.

그날 향촌동의 문학관에는 많은 청중이 앉아 있었다.
우리는 김연수 소설가를 책이나 전자책으로도 쉽게 접할 수
있지만, 여전히 저자의 이야기를 육성으로 직접 듣기 원한다.
글은 고치고 또 고칠수록 좋아진다는 작가의 말이 머릿속에
맴돈다. 번지르르한 결과물보다, 끊임없이 고쳐가는 과정의
아름다움을 생각한다. 새로운 기술을 향한 호기심을 억누를
자신은 없다. 그래도 당분간 그 아름다움을 쉽게 포기하고
싶지는 않다.

주

1 지역이나 사용자 따위의 문화·환경적 요인을 반영해 자연
발생적으로 생성되는 디자인을 이르는 말.

2 박완서, 『우리를 두렵게 하는 것들』, 문학동네, 2015년

3 자세한 내용은 접속해서 직접 참여하기를 권한다.
www.destroy.codes

4 데얀 수직, 「물건들 속에서 허우적대는 세상」, 『사물의
언어』, 정지인 옮김, 홍시, 2012년

5 페니 스파크, 「플라스틱 디자인」, 『디자인의 탄생』, 김상규
감수, 이희명 옮김, 안그라픽스, 2013년

6 그레타 툰베리는 스웨덴의 환경 운동가다. 16세 때 뉴욕
유엔 본부에서 개최된 '2019년 유엔 기후행동 정상회의UN
Climate Action Summit'에 참석해 지구 온난화에 관해 연설했다.
"How dare you(당신들은 어떻게 그럴 수 있나요)!"라는 문장을 반복해
말하며 기성세대의 거짓말과 무책임함을 강하게 비판했다.

7 '존재하는 모든 이에게 해방을'이라는 슬로건으로 지구에서
함께 살아가는 모든 생명체와의 연대와 자유를 지지하는
운동인 '비퍼레이드Be parade'의 첫 행진으로 진행된 행사다.
'브레멘음악대'는 2020년 10월 31일 대구 동성로 일대에서
동물권 관련 플래시몹, 퍼레이드, 공연을 열었다.

8 피터 싱어, 『왜 비건인가?: 동물과 지구를 위한 윤리적
식사』, 전범선·홍성환 옮김, 두루미, 2021년, 66 – 67쪽

9 위의 책, 14쪽

10 2023년 기준 24회

11 2023년까지 약 250종의 단편영화 포스터가 디자인되었다.

12 마생 글, 올리비에 르그랑 사진, 『마생 Massin』, 사월의눈,
 2015년

13 헤라르트 윙어르, 『당신이 읽는 동안』, 최문경 옮김,
 워크룸프레스, 2013년

14 cgyoon.kr

15 hangeul.naver.com

16 2024년 3월 기준 11,172자를 지원한다.

17 「한글 빛낸 '지자체 전용서체'… 홍보·관리부족 빛바랜
 성과」, 『경인일보』, 2019년 10월 9일

18 www.shin-shin.kr

19 과거 타이포그래퍼는 좁은 의미에서 활자 조판공으로
 불렸다. 사진식자와 디지털미디어 이후 타이포그래퍼는
 글자를 만들고 레이아웃하며 다루는 더 넓은 의미의
 디자이너로 통용된다.

20 콘라트 로렌츠, 『인간, 개를 만나다』, 구연정 옮김,
 사이언스북스, 2006년, 201 – 202쪽

21 권도연, 「잿빛눈과 뾰족귀」, 『북한산』, 사월의눈, 2021년

22 권도연, 「에필로그」, 『북한산』, 사월의눈, 2021년

23 다음의 글 또한 참고하라. 이소정, 「판자촌에서
 쪽방까지:우리나라 빈곤층 주거지의 변화과정에 관한
 연구」, 『사회복지연구』 29, 2006년, 167 – 208쪽

24 다음의 글 또한 참고하라. Brian Larkin, "The Politics and

Poetics of Infrastructure", *Annual Review of Anthropology* 42: 327 – 343, 2013

25 이 카페의 공간 디자인과 사이니지, 브랜딩을 디자인한 곳은 '오일 스튜디오Oil studio'였다. 현재는 분식집으로 업종이 바뀌었다.

26 삼덕동 201번지에는 현재, 카페, 헤어샵, 부동산이 영업 중이다.

27 김현경, 『사람, 장소, 환대』, 문학과지성사, 2015년, 204쪽

28 nohtype.com

29 「생산자 실명제 "이름값 한다"」, 《매일신문》, 1998년 8월 15일

30 정재완, '2021 한국에서 가장 아름다운 책 공모 심사 총평'에서

31 정병규, 유정숙, 최지웅, 정재완, 좌담 「1950 – 1960년대 한국의 영화 타이틀, 한글 현대 타이포그래피의 시작」, 《the T》 제9호 혁신호, 2017년 1월 1일

32 다음을 참고했다. 『대구·경북인쇄조합 45년사』, 대구경북인쇄정보산업협동조합, 2007년

33 fdsc.kr

34 조재우, 「지방소멸, 용어의 위험성」, 《한국일보》 '지평선', 2018년 8월 19일

35 벤 윌슨, 『메트로폴리스』, 박진빈 감수, 박수철 옮김, 매일경제신문사, 2021년

낯선 골목길을 걷는 디자이너

2024년 4월 15일 초판 발행 · **지은이** 정재완 · **펴낸이** 안미르, 안마노, 오진경
편집 김한아 · **디자인** 정재완 · **영업** 이선화 · **커뮤니케이션** 김세영 · **제작** 세걸음
글꼴 AG최정호 Std, Adobe Caslon Pro

안그라픽스
주소 10881 경기도 파주시 회동길 125-15 · **전화** 031.955.7755 · **팩스** 031.955.7744
이메일 agbook@ag.co.kr · **웹사이트** www.agbook.co.kr · **등록번호** 제2-236 (1975.7.7.)

ISBN 979.11.6823.061.3 (03600)